JEUX D'ESPRIT
EN FAMILLE

NOUVEAU RECUEIL
OFFERT
PAR LA SOCIÉTÉ DU "GAY-SAVOIR"
DE LA BOCCA, à CANNES (Alpes-Maritimes)

> Les jeux d'esprit sont de toutes les saisons et de tous les âges ; ils instruisent les jeunes, ils divertissent les vieux, ils conviennent aux riches et ne sont pas au-dessus de la portée des pauvres.
>
> (Ozanam, *XVII. siècle*).

CANNES
IMPRIMERIE TYPOGRAPHIQUE & LITHOGRAPHIQUE C. ISSAURAT

1889

Librairie Ch. DELAGRAVE, 15 Rue Soufflot, Paris

SAINT-NICOLAS
9ᵉ ANNÉE. — 1888
JOURNAL ILLUSTRÉ
Pour Garçons et Filles
PARAISSANT LE JEUDI DE CHAQUE SEMAINE

Les abonnements partent du 1ᵉʳ décembre et du 1ᵉʳ juin

PARIS ET DÉPARTEMENTS

Un an. 18 fr. | Six mois. 10 fr.

ÉTATS DE L'UNION POSTALE

Un an. 20 fr. | Six mois 12 fr.

Un numéro 0 fr. 35.

Les huit années parues (1880-1887) forment chacune un volume petit in-4°, magnifiquement illustré.

Chaque volume broché. 18 fr.
Avec belle reliure, fers spéciaux. 22 »
Avec belle reliure, fers spéciaux, tr. dor . . . 23 »

Envoi gratuit d'un numéro spécimen sur demande affranchie.

MUSÉE DES FAMILLES
1888. — 55ᵉ ANNÉE

Lectures du soir, paraissant le 1ᵉʳ et le 15 de chaque mois, par livraisons illustrées de 32 pages sur deux colonnes

CONDITIONS D'ABONNEMENT

Un an (à partir du 1ᵉʳ janvier) :

Paris 14 fr. | Départements. . . . 16 fr.

Union postale. 18 fr.

Un numéro. 0 fr. 60.

Envoi franco d'un numéro spécimen sur demande affranchie.

COLLECTIONS :

57 volumes sont en vente :
Chacun des 45 premiers 4 fr.
Les 12 autres (46 à 57) chacun 7 »
Reliure ordinaire 1 50 par volume.
Reliure spéciale à biseaux. 3 50 »
Avec tranches dorées 4 50 »

LES
JEUX D'ESPRIT
EN FAMILLE

LES

JEUX D'ESPRIT

EN FAMILLE

NOUVEAU RECUEIL

OFFERT

PAR LA SOCIÉTÉ DU "GAY-SAVOIR"

DE LA BOCCA, à CANNES (Alpes-Maritimes)

> Les jeux d'esprit sont de toutes les saisons et de tous les âges ; ils instruisent les jeunes, ils divertissent les vieux, ils conviennent aux riches et ne sont pas au-dessus de la portée des pauvres.
>
> (Ozanam, *XVII^e siècle*).

CANNES

IMPRIMERIE TYPOGRAPHIQUE & LITHOGRAPHIQUE C. ISSAURAT

—

1888

A Messieurs les Membres de la Société du GAY-SAVOIR
a la Bocca, Cannes.

Comment ne pas vous féliciter de votre heureuse idée de publier en un gentil volume les jeux d'esprit que vous avez composés et auxquels vous avez joint ceux que vous avez choisis avec tant de discernement parmi les publications déjà faites?

On se plaint, avec raison, que l'esprit de famille disparaît ; la cause principale de ce malheur — car c'est un vrai malheur pour notre société — c'est l'éternelle fréquentation des cafés et des cercles. On ne se groupe plus, comme autrefois, dans des soirées intimes consacrées à de charmantes causeries où chacun apporte son petit grain de ce vieux sel gaulois qui entretient et féconde l'esprit. La politique nous a tellement divisés que nous n'osons plus rire, nous ricanons.

Grâce à vos jeux d'esprit, vous ravivez l'esprit de famille, et je constate que déjà vous avez opéré ce prodige à la Bocca, où chaque semaine, vous vous réunissez dans le même but et la même pensée.

Ç'eut été de l'égoïsme, Messieurs du *Gay-Savoir*, de conserver pour vous seuls ces charmants jeux d'esprit que vous avez composés ; nous en voulons notre part. Tout le monde ne peut faire partie de votre Société, aussi la publication de votre nouveau Recueil permettra à chacun de vous imiter. De nouvelles Sociétés se formeront, et, une fois par semaine tout au moins, on pourra s'égayer, rire franchement. Je vous assure que cette hebdomadaire dilatation de la rate exercera une heureuse influence sur notre état moral et même physique.

Dans une spirituelle conférence qu'il faisait au boulevard des Capucines, Coquelin aîné, disait : « Le rire rafraîchit, épanouit, rajeunit. Aimons le rire qui réunit des amis dans une fraternité de plaisir, le rire qui tue les imbéciles, le rire qui fait oublier les soucis, qui retrempe la bonté d'un être et dispose son cœur aux épanchements salutaires, le rire qui fait zizaguer le ventre et délivre la tête des fumées mélancoliques, le rire qui mouille les mouchoirs et les parquets, le rire qui nous fait vivre sans remords ; — le rire, véritable hygiène de l'existence ; le rire, si gaulois, si français, si parisien. Vivent le rire et les écrivains gais. »

Que puis-je vous dire de plus ?

Donc, faites-nous rire, bien rire et souvent rire, Messieurs du *Gay-Savoir*.

Et tout à vous de cœur et d'esprit.

JACOB, avocat.

DÉDICACE

DÉDICACE

C'est à la Jeunesse studieuse principalement que nous dédions ce nouveau recueil de jeux d'esprit, sans avoir l'intention d'exclure les enfants et les autres personnes. En d'autres termes, c'est à tout le monde que nous l'adressons, et nous sommes persuadés que tous y trouveront une distraction agréable autant qu'utile, au milieu du surmenage intellectuel, ou de la névrose universelle occasionnée par l'entraînement fébrile des affaires et des émotions du *high life*, auxquels les uns et les autres sont tour à tour condamnés.

Dans cette vie à ciel ouvert, souvent forcée ou factice, on éprouve parfois un dégoût de la société et de soi-même qui fait sentir le besoin de se retrouver seul ou dans l'intimité de la famille. Mais encore, dans ce cas, faut-il que la

solitude ait des attraits, et que les réunions privées ne soient pas dépourvues de ce qui en fait tout le charme ; nous voulons dire une gaieté, une expansion du cœur, sans contrainte, qui reposent des labeurs du jour.

Les moyens de passer ainsi les soirées et de les utiliser ne manquent pas ; ils sont connus du plus grand nombre et nous n'avons pas la prétention de les rappeler. Nous avons, néanmoins, celle de fournir à tous un nouveau moyen qui, nous l'espérons, saura leur plaire, dès qu'ils l'auront expérimenté.

C'est donc avec cette confiance que nous vous convions tous, qui que vous soyiez, à ces luttes pacifiques, où le triomphe n'est pas sans gloire, où la défaite n'est pas un déshonneur.

II

POURQUOI CE NOUVEAU RECUEIL

Cette question nous sera faite peut-être, sous forme d'objection et par esprit de critique. Nous l'avons prévue et nous y répondons en peu de mots.

III

Les recueils de ce genre abondent, et sur quoi n'abondent-ils pas? Nous sommes loin de l'ignorer ; nous en avons sur la matière qui nous occupe, un grand nombre sous les yeux, sans compter ceux qu'on nous a signalés. Il y en a d'anciens déjà et de tous récents. Chacun de ces recueils a sa spécialité ordinairement et son mérite ; mais, disons-le, ce mérite perd beaucoup précisément à cause de la spécialité qui le restreint et le caractérise. Il y en a qui ne sont composés que d'énigmes et de charades, de calembours et de bons mots ; d'autres de devinettes ou de questions drôlatiques, etc. Aussi la lecture de ces livres fatigue par la monotonie, lorsqu'elle n'engendre pas le dégoût. Quelques-uns même sont dangereux ; ils étalent une pornographie à la Zola qui, ne devant se trouver nulle part, ne devrait pas se rencontrer ici.

Ce nouveau recueil n'offre ni cet inconvénient, ni ce danger. Il renferme dix catégories de jeux pour chaque semaine. Il est vrai que chacune de ces catégories reparaît chaque fois ; mais comme les sujets varient toujours, l'intérêt se maintient sans cesse et va même en augmentant, à mesure qu'on se familiarise avec les difficultés et le succès.

Nous avons évité, sans affectation, tout ce qui

pourrait blesser la pudeur ou la vérité et les allusions politiques Si nous y faisons quelquefois entrer des personnes ou des choses saintes, c'est toujours avec le respect auquel elles ont droit. Après cette déclaration, nous ne craignons pas de le dire : ce livre peut être mis entre les mains de tout le monde, même des jeunes personnes les plus timorées.

Telle est notre raison d'être. Nous n'insistons pas davantage pour la justification de ce recueil; mais il en est une que nous devons essayer, celle des jeux mêmes qu'il renferme.

III

JUSTIFICATION DE CES JEUX

Ils sont au nombre de dix. C'est du moins la classification que nous avons créée, afin d'éviter l'écueil signalé de la monotonie.

Ces jeux sont : les énigmes, les charades, les logogriphes, les métagrammes, les anagrammes, les devinettes, les questions drôlatiques, les historiettes, les problèmes et les jeux proprement dits.

Avant de les faire connaître en particulier, qu'on nous permette de les justifier tous en

général. Nous le devons à l'édification des personnes que l'austérité de leur caractère et les préoccupations d'une vie affairée ou à grandes guides, éloignent de ce qu'on appelle, sans connaissance de cause, des puérilités indignes d'un homme sérieux. Nous espérons les convaincre du contraire.

Il est vrai, Sénèque a dit : « Quelle folie, quand on a si peu de temps, d'apprendre des choses inutiles ! »

Nous sommes de l'avis du penseur et du philosophe païen. Mais ce blâme l'avons-nous encouru? Il s'adresserait à nous, sans doute, si nous faisions de ces jeux l'occupation principale et continuelle de notre courte existence ; mais un jour, que dis-je ! une soirée par semaine n'est pas coutume. Et d'ailleurs, qui dira que nos jeux, ainsi pratiqués et pour le but que nous nous proposons, sont des choses inutiles? En eux-mêmes, ils ne le sont pas, au contraire, ils renferment une partie scientifique, ou si vous préférez, ils constituent un art qui ne déprécie pas, même dans une société respectable, celui qui en fait preuve, sans parade et sans forfanterie, dans les limites et les formes de la bienséance. Le but, nous l'avons déjà énoncé en partie, est celui de fournir un moyen de distraction

honnête et légitime. Il en est un autre non moins important : contribuer au développement de l'intelligence par l'habitude qu'ils font contracter de la réflexion.

Saint Jean l'Evangéliste fut surpris s'amusant un jour avec une perdrix apprivoisée. Comme on lui en témoignait un certain étonnement, il répondit : « Lorsque l'arc est toujours tendu, il perd de sa force. »

Et quel est celui, même parmi les savants, et les plus sérieux qui, sans le vouloir et s'en douter, ne commet pas quelqu'un de ces jeux d'esprit ? Chacun s'y laisse aller par un penchant naturel, et notre langue française, au sel gaulois devenu proverbial, s'y prête merveilleusement, peut-être plus que les autres, avec ses nombreuses subtilités. Les figures de mots ou de pensées qui constituent la science des tropes, ne sont pas autre chose que des jeux d'où elle tire sa richesse et sa beauté. Cela tient à une science plus élevée, le symbolisme, formulé par Mgr Landriot dans un ouvrage qui porte ce nom. On pourrait définir le symbolisme *l'irradiation de l'idéal sur le réel.*

De là, dans toutes les langues, même les moins syntaxiques, dans toutes les conversations, mêmes les plus populaires et triviales,

toutes ces expressions métaphoriques et l'usage des apologues ou des fables. Qui jamais s'est avisé de les proscrire, par un édit quelconque, du style et de l'usage ? Au contraire, toutes les littératures, bien loin de les subir comme une entrave, les acceptent comme un des plus beaux ornements et en règlent l'emploi. C'est de là que vient tout le mérite de nos fabulistes. La Bible est une mine féconde en fait de métaphores des plus hardies. L'Evangile est parsemé de touchantes paraboles ; elles ont fortement contribué à rendre populaires les vérités surnaturelles et à propager la morale chrétienne. La charité divine surtout s'y cache, pour mieux se mettre à notre portée, en traits des plus touchants que l'enseignement doctrinal aurait de la peine à mieux dépeindre, aux yeux du peuple, moins adonné aux choses de l'esprit. Ne soyons donc pas étonnés si le Verbe incarné a recours à ce moyen naturel si efficace. Et puisque nous ne croyons pas faire preuve d'irrévérence en le citant ici, nous ne craindrons pas de regarder comme une énigme ses propres paroles, quand il dit : « Celui qui aime son âme la perdra, et celui qui la perd la garde. — Celui qui s'élève sera abaissé, et celui qui s'abaisse sera élevé. »
— Et comme un calembour, lorsqu'il dit à

Simon : « Tu t'appelleras Pierre, et sur cette pierre je bâtirai mon Eglise. » — Et à ses apôtres : « Je vous ferai pêcheurs d'hommes. »

De son côté, St-Jean-Baptiste avait dit, en parlant du Messie : « Il faut qu'il grandisse et moi que je diminue. » N'était-ce pas une véritable énigme pour ceux qui l'entendaient ? Les évènements fournirent la solution, lorsque le Saint Précurseur fut décapité et que le Christ fut exalté sur la croix.

L'Eglise, à son tour, nous fournit un exemple remarquable d'anagramme. Dans l'*Ave Maris Stella*, elle joue, qu'on me permette cette expression, sur le mot *Ave* qui, retourné fait *Eva*, nom de la première femme.

Après cela, il ne serait pas nécessaire d'appeler en témoignage les savants de toutes les nations et de toutes les époques. Cependant, pour édifier nos lecteurs, nous en citerons deux.

Horace, écrivant un jour à Virgile, termine sa lettre par ce logogriphe, peu importe le nom :

Mitto tibi navem prora puppique carentem.

Littéralement : « Je t'envoie un navire sans proue et sans poupe. Ce jeu de mot roule sur *Navem*. En effet, retranchez de ce mot la proue et la poupe, c'est-à-dire la première et la dernière lettre, il reste *Ave*, je te salue !

IX

Frédéric le Grand paria un jour avec Voltaire qui écrirait la plus courte lettre. Frédéric commença : *Eo rus ;* je vais à la campagne. Voltaire lui répondit : I. Va! et il gagna le pari.

Il n'est donc pas étonnant que tout le monde, à l'exemple des savants, se livre avec plus ou moins d'esprit à ces jeux littéraires, selon les occasions et les circonstances, en conversation ou par écrit. Les journaux eux-mêmes, et parfois les plus sérieux, s'en rendent coupables, si mal on y trouve, dans presque tous leurs numéros, lorsqu'ils ne se bornent pas à citer ce qu'ils appellent : *Nouvelles à la main*, *bons mots*, l'*esprit des autres*, etc.

Après tout, notre meilleure justification est dans le résultat que nous espérons obtenir. Les individus gagneront à cette gymnastique récréative le développement de leurs facultés intellectuelles ; les familles et les sociétés intimes y trouveront un gai passe-temps, plus utile et moins cher que celui d'autres réunions d'où l'on revient souvent mécontent des hommes et de soi-même.

Mais à quoi bon recourir à de nouvelles preuves ? On nous soupçonnerait de plaider une mauvaise cause en notre faveur. Contentons-nous, en dernier lieu, de citer ici les paroles qui

nous servent d'épigraphe : « Les jeux d'esprit sont de toutes les saisons et de tous les âges ; ils instruisent les jeunes, ils divertissent les vieux ; ils conviennent aux riches et ne sont pas au-dessus de la portée des pauvres. » C'est Ozanam qui parle, savant mathématicien du XVII^e siècle ; il n'a pas craint de perdre son temps ou d'enseigner des futilités, en écrivant son grand ouvrage en quatre volumes, intitulé : *Récréations mathématiques et scientifiques*. Il est vrai que nous donnons plus d'extension qu'Ozanam à nos jeux d'esprit, mais ses paroles ne perdent quand même rien de leur à-propos.

IV

ORIGINE DE CE RECUEIL

Dans un quartier important, agréable et des plus animés de la cité de Cannes, cette perle de la Méditerranée, au doux climat, au beau ciel bleu, quelques amis, livrés à des professions libérales, se réunissaient tous les soirs pour se reposer des labeurs de la journée. Que de charmes dans ces réunions intimes ! Elles se bornaient, le plus souvent, à des conversations dont les événements faisaient les frais,

sans exclure les témoignages spontanés de la confiance et de l'amitié.

Un jeu scientifique proposé par l'un de nous changea, sans aucune entente préalable, la physionomie ou plutôt le cours de nos réunions. Pour les rendre encore plus intéressantes, il fut convenu que nous consacrerions, à l'avenir, une soirée par semaine à ces sortes d'exercices. Le programme fut rédigé et fidèlement suivi pendant la dernière saison d'hiver.

Pour donner plus d'importance à notre académie d'un nouveau genre, nous nous constituâmes en Société du *Gay savoir*. Une présidente fut élue qui nous honorait toujours de sa présence, et voulut bien accepter gracieusement, avec autant d'esprit que d'affabilité, l'honneur que nous lui imposions. Elle s'est acquittée de sa charge, nous en étions assurés d'avance, à la satisfaction de tous. Qu'elle nous permette, sans la nommer, pour respecter sa modestie, de lui en exprimer notre reconnaissance, en attendant son retour parmi nous.

Il fut dès lors décidé que chaque membre apporterait par écrit une série de jeux, composés par lui-même ou choisis dans les recueils en son pouvoir, et qu'il y serait chaque fois répondu par les autres, dans la réunion suivante. Ainsi

fut fait. Les séances étaient régulières, le programme fidèlement exécuté, et le tout offrait le plus vif intérêt, en provoquant des réflexions spirituelles mêlées de joyeux éclats de rire. La satisfaction de tous était la récompense de chacun et le départ nous faisait déjà désirer le retour du jeudi suivant.

En peu de temps, comme on peut le croire, nous fûmes en possession de riches et de nombreux matériaux. Fallait-il les anéantir ou les condamner à l'oubli dans nos cartons ? Ce n'était pas notre pensée. L'un de nous s'offrit spontanément pour remplir les modestes fonctions de secrétaire ; nos jeux furent ainsi conservés dans l'ordre qu'ils se présentaient et copiés à plusieurs exemplaires.

Mais ce qui nous avait charmés, nous parut propre à charmer les autres. Nous eûmes donc la pensée, un peu hardie et présomptueuse peut-être, de livrer notre recueil à la publicité. Notre digne secrétaire se dévoua, sans hésitation, à reprendre son travail en sous œuvre ; il classa tous nos jeux par catégories, et l'un des autres membres y mit la dernière main, par un choix définitif, en classant le tout dans un ordre méthodique. De là ce nouveau recueil. Nous n'avons rien négligé pour le rendre intéressant.

Nous espérons que le public auquel nous le destinons nous rendra justice, en l'accueillant avec faveur. Sans être parfait sous tous les rapports, il lui tiendra lieu de beaucoup d'autres et suffira pour l'initier à toutes ces sortes de jeux d'esprit.

V

SOURCES DE CE RECUEIL

La justice et la reconnaissance nous font un devoir de faire connaître les différentes sources où nous avons puisé.

Chaque membre de notre société apportait, chaque semaine, son contingent : Réminiscences, compositions, extraits de recueils populaires, anciens et modernes, journaux et revues. Nous comptions, en outre, un certain nombre de correspondants, membres honoraires, qui nous fournissaient à leur tour des matériaux abondants et précieux.

La plupart des citations n'étant pas signées par les noms des auteurs, il nous a été impossible de rendre justice à chacun d'eux. Nous avons donc résolu, pour ne pas nous en attribuer le mérite, de désigner par un C tout ce que nos souvenirs personnels nous rappelaient

ou ce que nous avons reçu par correspondance, et par un X ce qui est l'œuvre des membres de notre Société.

Quant aux cinq dernières catégories, elles ne portent aucune marque. Nous déclarons les avoir empruntées, avec certaines modifications, pour quelques-unes du moins, aux nombreux recueils que nous possédons. Presque cités par tous les auteurs, ces différents jeux sont tombés, sans réserve, dans le domaine commun, et nous n'avons pas hésité d'imiter les autres.

Nous remercions nommément l'Editeur de la charmante revue *Le Saint Nicolas* qui nous a gracieusement permis de la consulter. Nous rendons hommage à M. Tissandier qui nous a fourni la plupart de nos jeux de la dixième catégorie, dans son magnifique ouvrage, couronné par l'Académie, intitulé *Les Récréations scientifiques* ou *l'Enseignement par les jeux*.

Parmi les recueils de tout genre que nous avons consultés, on rencontre des questions par trop simples, faciles, ou d'une banalité visant au trivial ; d'autres, au contraire, sont d'une obscurité désespérante, propre à rebuter les plus intrépides, ce qui rend ces jeux incapables de remplir le but qui doit être avant tout d'instruire en amusant. Nous avons tâché d'éviter ce

double défaut, en donnant plus de développements à nos compositions, d'ailleurs toujours honnêtes, afin de permettre à chacun de nous aborder et de nous deviner sans trop de peine. Procurer cet innocent plaisir, principalement à nos lectrices, a été notre constante préoccupation. Une trop grande difficulté engendre le dégoût ; ce serait mettre, mal à propos, l'esprit à la torture et manquer tout à fait le but.

VI

EXPLICATION DES TERMES

Avant de se livrer à cette récréation, il est nécessaire de bien connaître la nature de chaque jeu. Nous croyons utile, en conséquence, de fournir quelques explications simples, mais suffisantes.

Notre recueil contient cinquante-deux chapitres, un par semaine ; chaque chapitre contient dix jeux et dans l'ordre que nous les avons énumérés ci-dessus. Passons-les tous rapidement en revue.

1° *Énigmes*. — On entend par énigme un petit discours, en vers ou en prose, dans lequel on

donne à deviner une chose qu'on ne nomme pas, mais que l'on fait approximativement connaître par une description naturelle et vague en même temps. Le mérite consiste à deviner ce dont il s'agit. Ainsi, dans l'antiquité, le sphinx proposait cette énigme : Quel est l'animal qui marche sur quatre pieds le matin, sur deux à midi et sur trois le soir, pour désigner l'homme dans ses trois principales périodes : enfant, homme fait et vieillard. Ceux qui ne devinaient pas étaient dévorés par le monstre! Qu'on se rassure, nous sommes plus humains pour les vaincus ; nos jeux n'ont pas de sanction pénale.

2° *Charades*. — La charade est une énigme multiple. Elle roule sur des mots qui se décomposent en deux ou plusieurs syllabes formant chacune, par étymologie ou pure coïncidence, deux ou trois mots distincts qu'il faut trouver. On désigne le mot général par le *tout* ou l'*entier* ; les décomposés, par *un*, *deux* et *trois*, ou *premier*, *second*, *troisième* ou *dernier*. Ainsi, dans le mot *Angleterre*, angle est le premier, terre le second ou dernier, Angleterre le tout ou entier. Chaque mot doit être désigné par une énigme qui lui soit propre.

Dans la charade véritable, chaque mot doit-être parfaitement orthographié. Nous avons scrupu-

XVII

leusement suivi cette règle dans notre recueil. Dans l'intimité, cependant, il n'est pas contre les règles de ce jeu d'admettre des syllabes sans l'orthographe des mots dont elles tiennent la place. Ainsi dans *Rachat*, la première *Ra* est prise pour *Rat*, ce qui donne lieu à une charade intéressante sur le *rat* et le *chat*.

3° *Logogriphes*. — Le logogriphe, à son tour, est une espèce d'énigme dans laquelle le mot entier proposé est décomposé en plusieurs autres, sans tenir compte des syllabes régulières. Il consiste à prendre les lettres de ce mot, sans suite, pour en faire d'autres, autant que les combinaisons le permettent. Il est même permis d'ajouter et de retrancher des lettres ; mais tout cela doit être indiqué dans l'énoncé. On cite souvent comme exemple de logogriphe le mot *orange*, avec les lettres duquel on peut faire : *ange*, *orge*, *orage*, *rage*, *organe*, *âne*, etc. Autres exemples : *Poisson ;* en retranchant la lettre du milieu on trouve *poison*. En ajoutant un c a *Oran* on a *Coran*. Ainsi de suite.

Dans le logogriphe, le mot entier s'appelle *corps* ou *entier*, et les lettres *pieds*. Quelquefois, mais rarement, les pieds désignent des syllabes ; dans ce dernier cas, il est nécessaire d'avertir le lecteur. La première lettre est dési-

gnée par *premier pied*, *chef* ou *tête* ; celle du milieu par *cœur* (lorsque les lettres sont en nombre impair) et la dernière par *dernier pied* ou *queue*.

4° *Métagramme*. — Le métagramme consiste, tout en conservant le même nombre de lettres au mot choisi, à changer une lettre par une autre, n'importe où, pour former d'autres mots qu'on désigne rapidement. Ainsi du mot *Lapin*, en changeant la tête on peut faire *sapin ;* en changeant le cœur, *latin :* en changeant la queue, *lapis*. En prenant le mot *Bain* et changeant la première lettre, on obtient : *gain, main, nain, pain, sain, tain, vain*. Toutes ces transformations doivent être suffisamment énoncées, par les mêmes dénominations du logogriphe.

5° *Anagrammes*. — L'anagramme est le dernier genre d'énigme. Il diffère du logogriphe et du métagramme en ce que toutes les mêmes lettres du mot proposé sont conservées, et utilisées, par la combinaison ou le mélange, pour en faire d'autres mots. Ainsi avec les pieds ou lettres du mot *Rome*, on fait *More, Omer, Orme*. Du mot *Cor*, en le retournant, on fait *Roc*. Tous ces changements doivent être également énoncés, et l'on se sert aussi de la dénomination de pieds pour indiquer les lettres. Pour ces trois dernières carégories on fait généralement con-

naître le nombre de lettres ou pieds ; c'est un premier renseignement presque indispensable au lecteur. Dans toutes ces énigmes on met l'objet ou la personne dont il s'agit en scène en les faisant parler eux-mêmes.

6° *Devinettes*. — Tous les jeux d'esprit sont, à proprement parler, des devinettes, puisque en tous il y a quelque chose à deviner. Nous avons réservé cette dénomination pour toutes les curiosités qui n'entrent pas dans les neuf autres, telles que *calembours, rébus, acrostiches, suppressions de lettres, mots carrés*, etc. Nous avons tâché d'y grouper le plus possible de ces fantaisies ou facéties, pour en donner une idée. Nous avons renoncé aux mots en triangle, en croix, en losange; aux cryptographies, à des figures plus ou moins géométriques, au saut du cavalier et autres inventions de ce genre qui, par leurs difficultés, sont trop souvent un casse-tête au lieu d'être un passe-temps agréable, et découragent plutôt que de plaire et d'amuser.

7° *Questions drôlatiques*. — Nous classons sous cette catégorie, comme le nom l'indique, des questions qui, de prime abord, paraissent drôles et saugrenues. Elles sont nombreuses et chacun peut en inventer. Elles embarrassent bien souvent et ne manquent pas quelquefois

de sel et d'à-propos dans les réponses qu'elles provoquent. Nous avons choisi celles qui ont un certain mérite, éliminant celles qui se ressentent d'un mauvais goût aussi banal que trivial. Ces questions obligent à réfléchir quand même, et c'est à ce point de vue que nous leur donnons place dans ce recueil. C'est ainsi que vous étonnerez tout d'abord quelqu'un en lui demandant : Un nègre plongé dans la mer Blanche, comment en sortira-t-il ? — Rien de plus simple : il n'en sortira pas *blanchi*, mais tout *mouillé !*

8° *Historiettes*. — Nous avons introduit ce genre qui n'est pas un jeu précisément, mais comme diversion. Nous y laissons pourtant quelque chose à deviner, ce qui suffit pour justifier leur admission dans un semblable recueil. Ce sont de petites histoires authentiques, simples et instructives en même temps.

9° *Problèmes*. — Nous avons cru devoir ajouter cette catégorie pour être complet. Mais qu'on ne s'effraie pas ; notre choix s'est borné à des problèmes curieux et comiques, la plupart déjà connus de nos lecteurs, sans doute. Il en est quelques-uns, il le fallait bien, de plus difficiles pour les enfants : s'ils offrent le moindre in-

convénient, on n'est pas tenu de s'y casser la tête. Un autre les résoudra.

10° *Jeux*. — Les jeux proprement dits sont la partie la plus divertissante, lorsque c'est en réunion d'intimes ou de famille qu'on les exécute. Nous avons fait un choix des plus faciles, qui n'exigent pas des instruments de physique et des matières chimiques, mais uniquement de simples objets que chacun peut avoir sous la main ou se procurer sans frais. Nous avons renoncé aux jeux de cartes et aux tours de prestidigitation, les escamotages demandant une étude spéciale, une adresse peu commune et des éléments étrangers qui les rendent impropres à notre dessein. Rien n'empêche, d'ailleurs, celui qui mène le jeu de montrer son talent, s'il en a dans cette partie.

Enfin, nous terminons chaque chapitre par une sentence de Franklin ; elles se rapportent toutes en général à l'économie domestique, ce sera comme le bouquet de la soirée.

VII

USAGE DE CE RECUEIL

Comme on le voit, nous avons séparé les solutions des questions. C'était nécessaire, sinon

il n'y aurait plus de mérite, la difficulté cessant, et le but serait manqué. Nous avons néanmoins réuni les deux parties dans le même volume. L'essentiel, pour celui qui veut s'instruire et se procurer un peu de satisfaction, est de ne pas céder immédiatement à la curiosité en consultant la réponse. On ne doit y recourir qu'en désespoir de cause, ce qui, nous l'espérons, grâce à l'intelligence de nos lecteurs et à leur fermeté, sera chose très rare, ou pour se rendre le témoignage qu'on a trouvé la solution.

On peut jouer seul ou en société.

Si vous êtes seul, libre et même convalescent, durant les trop longues soirées d'hiver, procédez avec lenteur, un peu chaque soir. Il n'est pas obligatoire de parcourir un chapitre par semaine. La division est arbitraire ; chacun agit comme il l'entend, pourvu qu'il ne se hâte pas, dans le désir de voir beaucoup à la fois.

Si, au contraire, c'est en petit comité que les choses se passent, et nous le conseillons, les jeux deviennent plus intéressants à cause des réflexions et des éclats de rire qu'ils provoquent ; il est dès lors indispensable d'établir une certaine méthode. Nous en suggérons deux.

La première consiste à distribuer, par écrit, une catégorie ou toutes à la fois, à chacun des

habitués qui, la semaine suivante, apportera la solution. Et ainsi de suite jusqu'à la fin.

La seconde méthode consiste à traiter les questions, séance tenante. Le président élu, ordinairement le père de famille, ou le plus âgé de la société, seul en possession du recueil, lit une question et tous l'étudient jusqu'à ce qu'elle soit résolue par quelqu'un. S'il en est qui la connaissent déjà, il serait bon de les prier de garder le silence afin de laisser le mérite aux autres.

Dans l'un et l'autre cas, le président seul doit connaître les solutions à l'avance, pour être à même de fournir des explications et mettre sur la voie, lorsqu'il se rencontre de trop grandes difficultés, et rendre enfin compte de la réponse. Il est bon qu'il résolve lui-même les problèmes qui ne sont pas expliqués; il doit aussi expérimenter en particulier et au préalable les jeux de la dernière catégorie, afin de ne jamais être pris au dépourvu. En effet, il en est quelques-uns qui exigent la pratique et de la dextérité; on ne peut bien les réussir qu'après des tâtonnements. Il aura ainsi tout le mérite de l'exécution et les honneurs de la soirée.

Pour rendre ces jeux plus intéressants et plus utiles, il doit profiter des plus petits incidents

et glisser, à propos, quelques réflexions pratiques, surtout s'il se trouve des enfants dans la réunion. C'est alors que ces récréations seront profitables sous tous les rapports. Instruire et corriger en amusant, telle a été la devise de ceux qui nous ont précédés en cette matière ; telle est aussi la nôtre. C'est à celui qui mène le jeu de la réaliser.

A l'exemple de quelques journaux et revues, il serait bon aussi de tenir compte, dans un registre spécial, de tous ceux qui devinent et de fixer une récompense à distribuer, à des époques déterminées. Ce moyen doit être adopté s'il y a des enfants ; il est facile d'en comprendre l'utilité.

VIII

ET APRÈS ?

Lorsque vous aurez terminé ce cours de jeux, que faire, nous direz-vous ? Nous n'allons pas vous conseiller de le recommencer. *Non bis in idem ;* à moins que votre société ne se renouvelle et que les anciens membres y trouvent le même plaisir.

Il y aurait quelque chose de mieux à faire. Après avoir fait un cours de jeux d'esprit, nos

lecteurs seront eux-mêmes devenus aptes à en composer. Que de mots inexplorés ! ceux qui ont déjà servi peuvent être présentés sous de nouvelles formes. Cet exercice est la conséquence du précédent ; il en sera même la récompense et témoignera de son utilité.

Que le président propose donc les sujets à traiter et que chacun y travaille. A la réunion suivante les écrits seront lus publiquement ; l'auteur qui aura le mieux répondu recevra les éloges qu'il mérite, et sa composition sera transcrite dans un registre ad hoc. Ce registre s'enrichira insensiblement, et plus tard d'autres volumes s'ajoutant à celui-ci, on formera une petite bibliothèque qui ne sera pas sans intérêt pour les amateurs futurs.

Il n'est pas nécessaire que les compositions des cinq premières catégories soient toutes en vers. Chacun n'a pas le talent de la rime. D'ailleurs, mieux vaut une bonne prose qu'un poëme contraire aux règles de la prosodie.

CONCLUSION

Nous ne voulons pas terminer cette longue introduction, dont on aura compris l'utilité, sans remercier nos aimables correspondants.

Qu'ils veuillent bien recevoir l'expression de notre gratitude, et nous continuer leur bienveillant concours à l'avenir.

Que M. JACOB, l'éminent avocat, rédacteur des *Echos de Cannes et du Cannet,* daigne, à son tour agréer l'hommage de notre reconnaissance pour la lettre spirituelle et sympathique qu'il a bien voulu nous adresser, après avoir pris connaissance de nos Jeux. Nous avons cru devoir la reproduire en tête de ce recueil comme un titre qui nous honore et nous encourage.

Avec cette recommandation nous craignons moins de nous présenter au public.

Qu'il nous soit aussi permis d'exprimer notre vive satisfaction à l'éditeur de ce livre, M. ISSAURAT, imprimeur à Cannes. Il a mis beaucoup d'empressement et tous les moyens dont il dispose, ainsi que son intelligence, son excellent goût d'artiste et sa meilleure volonté pour le rendre irréprochable sous le rapport du luxe typographique. Nous espérons qu'il aura trouvé le talent de plaire, et de mieux faire accepter les *Jeux d'Esprit en Famille.*

PREMIÈRE PARTIE

QUESTIONS

PREMIÈRE SEMAINE

ÉNIGME

Noir tyran de l'esprit, je lui donne la gêne.
Je vais toujours en masque, et me montre en tous lieux.
Pour savoir qui je suis, tout le monde est en peine ;
Mais quand on veut me voir, on n'a pas besoin d'yeux.

Je ne suis presque rien, et je suis toute chose,
Je suis un beau soleil, je suis un vermisseau.
Quelquefois je suis feu, puis sans métamorphose
Je passe adroitement sous la forme de l'eau.

Mon pouvoir est si grand qu'il fait parler des marbres.
Je donne la couronne à qui n'a point de bien ;
Je rends tout amoureux, je fais marcher les arbres,
J'enrichis, et pourtant il ne m'en coûte rien.

Un monstre m'enfanta dans des grottes obscures.
Il prit pour me cacher le manteau de la nuit ;
Malgré ce voile épais je prends mille figures,
Pour briller à la cour où mon sort me conduit.

Tu travailles en vain, toi qui veux me connaître.
Je suis ce que je suis ; tes vœux sont superflus ;
Car dès que ton esprit devinerait mon être,
 Sur le champ je ne serais plus.
<div align="right">C.</div>

CHARADE

Mon premier est cruel quand il est solitaire.
Mon second moins honnête est plus tendre que vous.
Mon tout à votre cœur dès l'enfance a su plaire,
Et parmi vos attraits est le plus beau de tous.
<div align="right">C.</div>

LOGOGRIPHE

 Avec cinq pieds je suis fragile ;
 Réduit à trois, je suis rampant.
Sur quatre, cher lecteur, si vous êtes habile,
Vous trouverez en moi ce qu'on fait en dormant.
<div align="right">C.</div>

MÉTAGRAMME

Sur mes pieds je suis un aliment
 Cher au malade.
Changez mon chef, je mets un régiment
 En marmelade.
<div align="right">C.</div>

ANAGRAMME

De l'air, en me prenant, l'oiseau franchit la plaine.
Retourne-moi, lecteur, et je me traine à peine.

C.

DEVINETTE

Saint Luc l'a devant,
Saint Paul l'a derrière,
Les filles l'ont au milieu,
Les femmes l'ont perdue,
Les hommes ne l'ont jamais eue.

C.

QUESTION DROLATIQUE

Quelle est la note qu'une femme coquette et sensible aime le moins ?

HISTORIETTE

Le café était prohibé à la suite du blocus continental. Napoléon Ier surprit, dans un village, un curé qui en faisait torréfier. — Ah ! M. le curé, lui dit-il, je vous surprends en flagrant délit de contrebande. Vous devez savoir que

le café est prohibé. — Oui, sire ; voilà pourquoi... *Achevez la réponse. Elle plut tellement à l'Empereur qu'il se prit à rire et partagea le déjeuner de ce curé.*

PROBLÈME

Combien faut-il de chemises à Paris pour dimanche ?

JEU

Placer une pièce de cinquante centimes sous un verre, et la faire sortir sans la toucher.

Dieu aide ceux qui s'aident eux-mêmes.

2^{ME} SEMAINE

ENIGME

Cinq voyelles, une consonne,
En français forment mon nom,
Et je porte sur ma personne
De quoi l'écrire sans crayon.

<div style="text-align: right">C.</div>

CHARADE

Mon premier est égal en tout à mon dernier,
Et mon tout, sans mentir, vaut deux fois mon premier;
Ou, si vous préférez, cela vient tout au même :
Mon second, mon premier sont un seul adjectif
Qui, se réunissant, forment un substantif
　　　Que chacun aime.

<div style="text-align: right">X.</div>

LOGOGRIPHE

Avec ma tête, je suis pierre
Et sans ma tête une pierre.
<div align="right">C.</div>

MÉTAGRAMME

Sur mes cinq pieds, je sers au jardinier ;
Changez ma tête et j'orne l'espalier.
<div align="right">X.</div>

ANAGRAMME

J'ai cinq pieds : dans une eau limpide
Tu me verras sans me chercher ;
Je suis une science vide
Qui mena maint homme au bûcher.
<div align="right">C.</div>

DEVINETTE

Prendre un pain, enlever la croûte et mettre le reste dans une marmite. *Exprimer le tout par un seul mot, nom d'une contrée ancienne.*

QUESTION DROLATIQUE

Qu'est-ce qu'on ne voit que par l'ombre ?

HISTORIETTE

Un ami d'Auguste Maquet raconte qu'il avait, en 1860, une cuisinière qui écrivait son nom de Sophie sans employer une seule de ses lettres. *Comment l'écrivait-elle ?*

PROBLÈME

A quel âge un enfant a-t-il la moitié de l'âge de son père ? *Ce qui n'arrive guère qu'une fois dans la vie.*

JEU

Cacher un objet dans une salle et défier les convives de le trouver. *Où l'a-t-on caché ?*

L'impôt de la paresse et de l'orgueil coûte plus cher que celui du gouvernement.

3ᵐᵉ SEMAINE

ÉNIGME

Attention, lecteur, car mon sens est multiple.
Réfléchis, tu verras aisément qu'il est triple.
Au moment où la nuit cède la place au jour
 De la clarté j'annonce le retour.
 De la Champagne en mon cours sinueux
Je baigne de mes flots les vignobles fameux.
Enfin, chaque dimanche, assistant à la messe,
Ami, tu me verras, je t'en fais la promesse.

 C.

CHARADE

Mon premier porte, il est porté ;
Mon second porte, il est porté,
Et mon tout porte, il est porté.

 C.

LOGOGRIPHE

Je suis sur mes six pieds et ta femme et ta mère.
Ote-moi tête et queue et je deviens ton père.

C.

METAGRAMME

Sur quatre pieds je suis un gentil quadrupède.
Lecteur, change mon chef et je deviens oiseau.
Change encore, au bipède une mouche succède.
Change toujours, alors au sommet d'un côteau,
Tu vois poindre une ville assez grande, mais laide.

C.

ANAGRAMME

Avec les initiales des mots suivants former le nom d'une ville de France : Urne, bal, ancre, ami, Nantes, mineur, oriflamme, natation, tour.

C.

DEVINETTE

Quel est le mot exprimé par le nombre suivant : 9679111 ?

QUESTION DROLATIQUE

Qu'est-ce qui court toujours sans avoir de jambes, sans quitter son lit, et qui n'a pas de bras ?

~~~~~~

## HISTORIETTE

Un père de famille donna une pêche à chacun de ses trois enfants. L'aîné mangea la pêche et jeta le noyau. Le second mangea la pêche et garda le noyau. Le dernier partagea la pêche et en donna la moitié à son père. Sur ce, le père tira l'horoscope de ses trois enfants, et l'avenir lui donna raison. *Imaginez ce qu'il leur dit ?*

~~~~~~

PROBLÈME

Il y a dix oiseaux sur un arbre ; d'un coup de fusil vous en tuez cinq, combien en reste-t-il ?

~~~~~~

## JEU

Faire tenir une pièce de cent sous droite sur une bande

de papier sur une table, et retirer la bande sans faire tomber la pièce.

---

L'oisiveté comme la rouille, use beaucoup plus que le travail.

# 4ᴹᴱ SEMAINE

### ENIGME

Joliette,
Rondelette,
C'est aux champs
Qu'on me cueille,
Et ma feuille
Aux enfants
Sert d'ombrage.
Heureux l'âge
Où la dent
Aisément

De ma loge
Me déloge !
De mon bois
Quelquefois
Retirée
Et sucrée.
Je parais
Bien blanchette
De grisette
Que j'étais.

<div style="text-align:right">C.</div>

### CHARADE

Mon premier est métal précieux,
Mon second un habitant des cieux.
Et mon tout un fruit délicieux.

<div style="text-align:right">C.</div>

## LOGOGRIPHE

Avec mon cœur je te nourris,
Et sans mon cœur je t'empoisonne.
                                    X.

## METAGRAMME

J'habite avec la souffrance ;
Mais si tu changes mon cœur,
Je deviendrai jouissance
Et je suivrai le bonheur.
                                    C.

## ANAGRAMME

Trouver six villes dans les anagrammes suivants : LEVER, TRÉPAS, RÉGAL, LEUR, MURES, RÊVE. *La combinaison de toutes les lettres de chaque mot doit former le nom d'une ville* : Ainsi RIVE-VIRE.

## DEVINETTE

Quel est le nom d'un personnage célèbre, qui est en même temps celui d'une rivière et d'un département ?

## QUESTION DROLATIQUE

Puisque vous connaisssez le cours de la Garonne,
Du Danube, du Pô, du Nil, du Sénégal,
Où se jette, Monsieur, s'il vous plait, l'Amazone ?
<div style="text-align:right">C.</div>

## HISTORIETTE

Henri IV à bateau passait un jour la Loire.
Le nautonnier robuste, homme de cinquante ans,
    Avait les cheveux blancs,
    La barbe toute noire.
    Le prince, familier et bon,
    En voulut savoir la raison. —
La raison, pardi, Sire, est toute naturelle,
Répondit le manant qui ne fut point honteux :
    C'est que mes cheveux
    Sont... *Finissez le vers.*
<div style="text-align:right">C.</div>

## PROBLÈME

Prouver que *neuf* moins *un* font *dix*.

## JEU

Mettre sous trois chapeaux un fruit quelconque ; parier de manger les trois fruits et de les faire trouver un instant après, tous ensemble, sous celui des chapeaux qu'on voudra.

---

La clef dont on se sert est toujours claire.

# 5ᴹᴱ SEMAINE

## ENIGME

Je suis bien difficile à trouver sur la terre.
Tout le monde me cherche en vain presque toujours.
Mon essence divine et restée un mystère,
Même pour les élus dont j'embellis les jours.

<p align="right">C.</p>

## CHARADE

Sombre et profond s'offre à nos yeux
Mon premier, lorsqu'il se repose ;
Mais, au travail, c'est autre chose :
Il est ardent et lumineux.

Parmi les sons harmonieux
Dont la musique se compose.
Mon dernier, en bémol se pose
Comme un soupir mélodieux.

A notre pauvre humanité,
Qui rêve la fraternité,
Mon tout peut servir de modèle.

Quel mouvement dans sa cité !
Chacun s'y dévoue avec zèle
Au bien de la communauté.
 C.

## LOGOGRIPHE

Sans user du pouvoir magique,
Mon corps entier en France a deux tiers en Afrique.
Ma tête n'a jamais rien entrepris en vain.
Sans elle en moi tout est divin.
Je suis assez propre au rustique
Quand on me veut ôter le cœur
Qu'a vu plus d'une fois renaître le lecteur.
Mon nom bouleversé, dangereux voisinage,
Au gascon imprudent peut causer le naufrage.
 C.

## METAGRAMME

Un étui fort utile — Est produit par le hêtre —
Le long poil des moutons — Un phénomène, un être
Féminin et petit — Un sentiment mauvais —
Département — et puis grenouille des marais.
*Le mot à cinq lettres ; il s'agit de changer la première sept fois, pour répondre à ce métagramme.*
 C.

## ANAGRAMME

Au rebours j'ai le même sens.
Je suis plaine de la Provence.
Je rapporte avec abondance.
Ailleurs j'ai vingt mille habitants.

X.

## DEVINETTE

Trouver le nom d'un quartier des environs de Cannes dans la phrase suivante : *Aimez-vous le thé ou le café ?*

X.

## QUESTION DROLATIQUE

Quelles sont les trois lettres par lesquelles on peut exprimer la manière de vivre des plantes ?

C.

## HISTORIETTE

Dans un hôtel suisse où l'on ne parlait qu'allemand. Alexandre Dumas demanda des champignons. Il ne pouvait se faire comprendre. Comme il les aimait beaucoup, il insista. Une idée lumineuse lui vint : il saisit un charbon

et en dessina un sur le mur. Le garçon témoigna qu'il avait compris, disparut, à la satisfaction de l'amateur, et revint en toute hâte. *Devinez ce qu'il apporta, au grand désappointement du célèbre romancier.*

## PROBLÈME

Prouver que de 8 à 10 il y a 14.

## JEU

Mettre une pièce de cinquante centimes dans un bol. Faire placer quelqu'un à une certaine distance, de façon qu'il ne puisse apercevoir la pièce et la rendre visible pour lui, sans qu'il change de place.

Le renard qui dort ne prend point de poule.

# 6<sup>ME</sup> SEMAINE

## ENIGME

Tyrans ambitieux,
Qui rougissez la terre
D'un sang si précieux,
Imitez notre guerre,
Ici tous sont vainqueurs.
Pas de perte cruelle,
Ni de sang ni de pleurs.
La palme à la plus belle !

<div style="text-align:right">X.</div>

## CHARADE

Mon premier est un instrument
A vent ;
Mon second n'offre pas d'un sage
L'image ;
On voit entouré d'eau partout
Mon tout.

<div style="text-align:right">C.</div>

## LOGOGRIPHE

D'un pauvre vieux cheval devenu triste et maigre
D'avoir pendant vingt ans travaillé comme un nègre
    Arrachez sans pitié le cœur,
Et soudain vous verrez, insondable mystère !
Des fleurs de l'animal étendu sur la terre
    Surgir une superbe fleur.
                      C.

## METAGRAMME

    J'ai cinq pieds, sans compter ma tête.
  Ainsi bâti, je suis département français.
  Changez-la, je suis mal qui terrasse l'athlète. —
Cours d'eau qui dans Paris a conquis un accès. —
    Un animal très peureux et sauvage. —
Le défaut d'un enfant un peu malicieux,
    Que l'âge un jour rendra peut-être sage,
Utile à son pays, travailleur généreux.
                      C.

## ANAGRAMME

Sur quatre pieds je suis grand chef en Arabie,
Retourne-les ; sans moi, bonsoir la poésie.
                      C.

# DEVINETTE

Trouvez trois mots français, substantifs féminins, uniquement composés de voyelles.

X.

~~~~~~~

QUESTION DROLATIQUE

Moi, disait un ivrogne à un autre, je n'aime pas le ciel !
— Pourquoi ?...

~~~~~~~

# HISTORIETTE

Un peintre, incapable ou froissé, répondit à une commande par le tableau suivant :

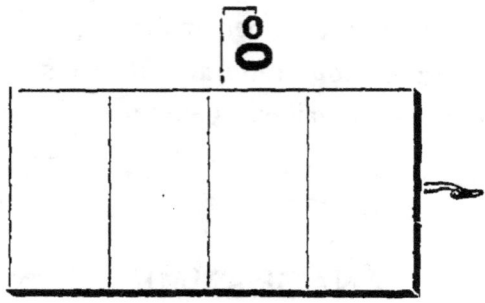

Que représente ce tableau, composé d'un mur, d'une gourde et d'une queue ?

~~~~~~~

PROBLÈME

Trois figues sont données à deux mères et deux filles ; chacune d'elles en a une entière. Comment ?

JEU

D'un morceau de papier faire une croix parfaite d'un seul coup de ciseaux.

Fainéantise va si lentement que Pauvreté l'a bientôt attrapée.

7ᴹᴱ SEMAINE

ENIGME

Nous sommes plusieurs sœurs à peu près du même âge.
Dans deux rangs différents, mais du même apanage ;
Nous avons en naissant un palais pour maison,
Qu'on pourrait mieux nommer une étroite prison.
Il faut nous y forcer pour que quelqu'une en sorte.
Quoique cent fois par jour on nous ouvre la porte.

<div style="text-align: right">C.</div>

CHARADE

Si tu veux être heureux et bien reçu partout.
Ne sois pas mon premier, mon second et mon tout

<div style="text-align: right">G.</div>

LOGOGRIPHE

Sur six pieds je me tiens ; si l'on me décompose,
On trouvera de l'or, de la soie, une rose.
<div style="text-align:right">C.</div>

METAGRAMME

Quels sont les mots qu'on peut faire en changeant la première lettre du mot POULE ?

ANAGRAMME

Transposez-moi sans grands efforts,
Ou bien je sucre ou bien je mords.
<div style="text-align:right">C.</div>

DEVINETTE

Trouver un mot de plus dans les huit suivants : VALDEN, INA, GHARLES, TAYLOR, O'CONNEL, RICHARD, IBBOT, ALFRED.

QUESTION DROLATIQUE

Quel est le comble de la cruauté d'un général ?

HISTORIETTE

A la table d'un roi, on affectait de tenir loin d'un bouffon le plat des gros poissons, tandis qu'on rapprochait de sa place celui des petits. Il en prit un de ces derniers, le porta près de ses lèvres, puis de son oreille, comme s'il entrait en conversation avec lui. Ce manège attira l'attention du roi et de tous les convives. On lui demanda ce qu'ils se disaient. Sa réponse provoqua une hilarité générale et des applaudissements, et le roi lui fit servir le plat des gros poissons. *Imaginez sa réponse.*

PROBLÈME

Prouver que la moitié de *neuf* est *quatre* et la moitié de *douze* est *sept*.

JEU

Trois fontaines, au sommet d'une propriété, doivent arroser trois parcelles de terrain opposées et en bas. Cha-

que fontaine doit arroser sa parcelle correspondante. Trouver le moyen, et tracer les lignes sur une feuille de papier sans que ces lignes se croisent. Ce jeu est représenté par la figure suivante :

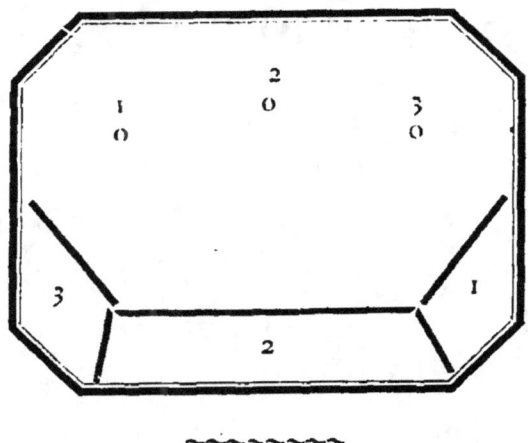

Se coucher tôt, se lever tôt, donne santé, richesse et sagesse.

8ᵐᵉ SEMAINE

ÉNIGME

Le nom que j'ai, lecteur, avant de naître.
Quand je suis né, ne me sert dejà plus.
En m'attendant tu me verras peut-être
 Mais aujourd'hui, pour me connaître.
 Tes efforts seraient superflus.
<div style="text-align:right">C.</div>

CHARADE

Un grain de mon premier aurait mieux fait l'affaire
Du coq trouvant la perle. Entends comme un tonnerre
La voix de mon second, au désert africain.
Qui possède mon tout ne mourra pas de faim.
<div style="text-align:right">C.</div>

LOGOGRIPHE

En sept lettres je suis le roi de la rivière,
Et Lafontaine a dit que, dans les plus beaux jours.
 Avec la carpe ma commère.
 On m'y voit faire mille tours.
Laissez ma queue et retranchez ma tête
Je suis le blanc tissu, de broderie orné.
Qu'un chanoine revêt en un grand jour de fête.
Mais ôtez-moi ma queue et rendez-moi ma tête.
Je suis un instrument aux rôtis destiné,
Qui, devant un bon feu. non pas un feu de paille,
Transperce et fait tourner gigôt, lapin. volaille.
Qu'on me coupe à la fois tête et queue, on aura
Un corps massif et dur ; pour le rompre, il faudra
Et fer. et dynamite. et poudre, et cœtera.
 C.

MÉTAGRAMME

Sur mes cinq pieds vous pouvez voir
Le nom d'un vent soufflant le soir ;
Puis un moment assez critique
Dans l'existence politique.
La couleur que les efforts des ans
A nos cheveux met bien souvent.
Quelques grains qu'une poussière
A de nombreux mortels rend chère.
Quatre mots ainsi vous aurez
Que sans doute vous devinerez.
 C.

ANAGRAMME

Je suis une rue de Paris.
R'etourne-moi, je t'y conduis.

C.

DEVINETTE

Qu'est-ce que Dieu ne voit jamais, un roi rarement, l'homme toujours ?

QUESTION DROLATIQUE

Qu'elle différence y a-t-il entre un batelier, une blanchisseuse et un moribond ?

HISTORIETTE

Dites donc, sergent, vous qui êtes un savant, comment que c'est le télégraphe ?
Le télégraphe, le télégraphe ! Eh bien ! voilà : tu prends un chien, tu lui pinces la queue, c'est fait. — Quoi ? — Tu ne comprends pas encore ? Lorsque tu as pincé la queue qu'est-ce qui répond ? — C'est la gueule. — Eh bien ! voilà ! Fais l'application.

PROBLÈME

Il y a trois poires à un poirier. Passent trois voyageurs. Chacun en prend une : il en reste deux. Comment ?

JEU

Proposez à une personne de parier contre elle, qu'ayant rempli d'eau un verre, et l'ayant posé sur la table, elle ne pourra le changer de place sans renverser entièrement l'eau qui y sera contenue.

Celui qui vit d'espoir mourra de faim.

9ᵐᵉ SEMAINE

ÉNIGME

Je blanchis,
Je noircis,
J'embellis,
J'enlaidis,
Je salis,
J'éclaircis,
Je détruis,
Je guéris.
 C.

CHARADE

Mon premier se cache sous terre,
Et sous notre peau mon dernier.
Quand viendra l'été, mon entier
Fera l'ornement du parterre.
 C.

LOGOGRIPHE

Je suis, lecteur, dans mon entier.
Cent fois plus gros qu'une citrouille :
De mes pieds tranche le premier.
Je suis moins gros qu'une citrouille.

C.

MÉTAGRAMME

J'amuse les enfants, mais leur plaisir est bref ;
Ils me craignent toujours quand on change mon chef.

C.

ANAGRAMME

J'ai six pieds, mêlez-les, et ce n'est point un leurre :
J'ai plume sur le corps et fais connaître l'heure.

C.

DEVINETTE

Sur la tombe d'un ivrogne on grava l'inscription suivante :

Expliquez-la.

QUESTION DROLATIQUE

Quelles sont les dames les moins bavardes ?

HISTORIETTE

Un soldat qui ne savait pas lire, portait à l'église un jeu de cartes : il s'en servait pour faire sa prière et pour méditer. Quelqu'un s'en scandalisa et le dénonça à son commandant. Celui-ci lui en fit des reproches : mais le soldat lui fit connaître sa méthode, et son chef édifié lui permit de continuer. *Devinez la méthode du soldat.*

PROBLÈME

Comment peut-il se faire qu'une dépêche partie de Paris à midi, arrive le même jour, dans une certaine ville, à 7 h. moins 5 minutes 1/2 du matin, c'est-à-dire 5 h. avant son départ ?

JEU

Un voyageur possède un loup, une chèvre et un chou.

Il arrive près d'une rivière ; il ne peut passer qu'un objet à la fois. Comment s'y prendra-t-il pour que le loup ne mange pas la chèvre, ou la chèvre le chou ? *Représentez la rivière par deux règles, le loup, la chèvre et le chou par trois objets différents et faites opérer jusqu'à la solution.*

Un métier vaut un fond de terre.

10ᴹᴱ SEMAINE

ENIGME

J'aborde d'un air gracieux
Celui pour qui je m'intéresse ;
J'ai néanmoins souvent l'adresse
De lui faire baisser les yeux.
J'ai mille tours ingénieux
Pour le bonheur et la tristesse.
Par un excès de politesse
Je puis devenir ennuyeux.
 C.

CHARADE

En musique on voit mon premier.
Sur l'homme et dans la terre on trouve mon dernier.
Travaille si tu veux éviter mon entier.
 C.

LOGOGRIPHE

Sur mes trois pieds j'exhale une douce senteur
 De ma blanche corolle.
Sur deux pieds je deviens un aimable chanteur
 Ayant voix sans parole.

Dans ce logogriphe, les pieds désignent des syllabes.
 C.

MÉTAGRAMME

— Tel qui me boit
 Voit
L'ivresse en lui naître.
— Tel qui me met
 Est
Doux pasteur et maître.
— Un clair effet
 Fait
Sur moi la lumière.
— Un rôle gai
 J'ai
Pour plaire au vulgaire.
 C.

ANAGRAMME

Sur quatre pieds, je suis ceux qui portent couronne.
Mélange-les, souvent je vois qu'on les détrône.
 X.

DEVINETTE

Ecrire avec une seule lettre huit fois répétée la phrase suivante : Trois amis près de s'indisposer les uns contre les autres.

QUESTION DROLATIQUE

Quelles sont les trois villes de France qui réunies font 21 ?

HISTORIETTE

Trois voyageurs robustes, dans un désert, n'avaient plus qu'un pain. Le partager, ne faisait pas leur affaire. Pour savoir qui le mangerait à lui seul, ils décidèrent de l'adjuger à celui qui ferait le plus beau rêve. Ils se couchèrent sous un arbre. A leur réveil le premier dit : J'ai rêvé que j'étais en Enfer, et il en fit une description fantaisiste. Le second : Et moi j'ai rêvé que j'étais en Paradis, ne manquant plus de rien. Le plus jeune, au lieu de dormir, avait mangé le pain. *Imaginez la raison qu'il donna.*

PROBLÈME

Une personne voudrait partager 17 œufs entre trois

enfants. Le premier aura la moitié ; le deuxième, le tiers ; le troisième, le neuvième. Comment devra-t-elle s'y prendre pour ne casser aucun œuf, et que chaque enfant en ait un nombre entier ?

―――――

JEU

Découper une croix de papier fort en six morceaux, comme dans la figure suivante : mêler ces morceaux et proposer à quelqu'un de refaire la croix en les réunissant. *Coupez dans le sens des lignes pointées.*

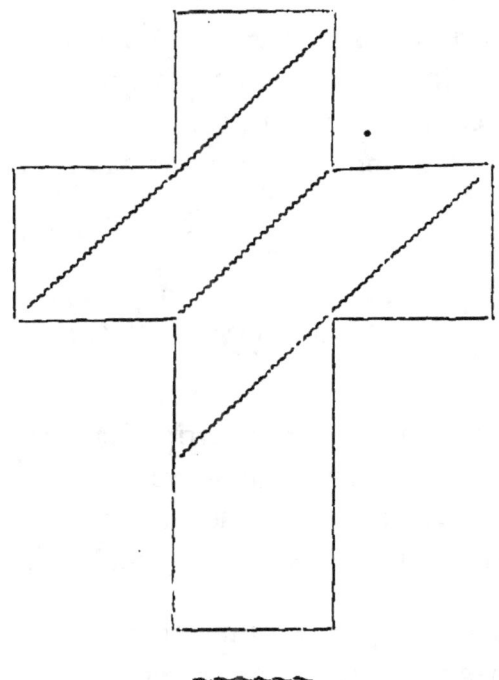

―――――

Activité est mère de prospérité.

11ᵐᵉ SEMAINE

ENIGME

De l'esprit et du corps j'entretiens l'embonpoint.
J'étale sur le teint et les lis et les roses ;
 Et celui qui ne m'a point
N'est pas riche, quand même il aurait toutes choses.

<div style="text-align:right">X.</div>

CHARADE

Sur mon premier, pour nourrir sa famille,
Luc le pêcheur s'aventure souvent.
Avec courage il met la voile au vent,
Et du succès l'espoir dans ses yeux brille.

Berthe, au contraire, est une jeune fille
Assez peureuse, et qui certainement
Ne pourrait pas dormir tranquillement
Sans mon second, dont la lueur scintille.

Pour mieux montrer sa grâce et sa beauté.
De s'habiller comme l'antiquité.
Mon tout jadis fit renaître la mode.

Ce fut chez nous un étrange épisode.
En sens divers vivement discuté ;
Mais la critique est chose si commode !

<div style="text-align: right">C.</div>

LOGOGRIPHE

Sur cinq pieds je soutiens un combat incessant
Avec les flots amers. Si vous ôtez ma tête,
A votre lit j'accours, lugubre ou ravissant. —
Soyez toujours bourreau ; dans la nature en fête
Je parus apportant espoir, charmes, bonté,
Sourire gracieux ; mais, ô douleur profonde !
Un trop funeste don, la curiosité,
Est venue avec moi, pour le malheur du monde !

<div style="text-align: right">C.</div>

MÉTAGRAMME

Je suis ce qui, lecteur, met un terme à la vie.
Change mon chef, je suis l'opposé de raison.
— Puis ce que dans la tragédie
L'auteur ancien plaçait parfois hors de saison.

Ce que l'on voit près d'une grande ville
— Qui fait un commerce important.
Ce qu'on comptait jadis par mille
Et qui n'est plus que ruine maintenant.

C.

ANAGRAMME

Former 12 autres mots avec les mots suivants, en ajoutant à chacun d'eux les lettres V et E :

Agir, Lisse, Nature, Tigre, Raison, Rade, Lire, Satire, Tain, Taire, Purée, Aune.

C.

DEVINETTE

Dernièrement un journal a donné ce rébus : Un E formé de toits, un autre E formé d'yeux, et un T formé de rats. *Que voulait-il exprimer ?*

QUESTION DROLATIQUE

Qui me nomme me rompt. Qu'est-ce que cela peut-être ?

HISTORIETTE

Un officier de marine avait les cheveux noirs et la barbe blanche. Il en demanda un jour la raison à l'aumônier, très intelligent et fort spirituel. Comme il s'y refusait, les autres officiers insistèrent, sous prétexte que sa réputation de savant était en jeu. Celui-ci s'excusa de nouveau, alléguant qu'il ne voulait pas humilier cet officier ; ayant acquis son assentiment quand même, il s'exécuta. *Que lui dit-il ?*

PROBLÈME

Donner une définition du budget de l'Etat, en y faisant entrer les quatre opérations de l'arithmétique.

JEU

Faire nager des aiguilles sur l'eau.

La faim regarde la porte du travailleur laborieux, mais elle n'ose pas y entrer.

12ᵐᵉ SEMAINE

ÉNIGME

Je suis mère de mille enfants
Que la nature me donne.
En sortant du tombeau, quand renaît le printemps,
On me met la couronne,
Et pour voir mes trésors,
Il faut ouvrir mon corps.
Il est grand mon partage !
Est-ce tout ? Si tu veux en savoir davantage.
En restant fruit je suis deux fois ville, et de plus,
Une arme et République en pays bien connus.

<div style="text-align:right">C.</div>

CHARADE

Du haut de mon premier garde-toi de tomber !
Bien souvent je suis ronde et quelquefois carrée.
Aimes-tu mon second en sirop, en gelée ?
C'est un précieux fruit que tu peux savourer.

Mais pour trouver mon tout, prends avec diligence
Ton essor :
Je suis une ville du Nord
De notre chère France.

 C.

LOGOGRIPHE

Pris tout entier, je suis un minéral ;
Un pied de moins, je deviens végétal.
Coupe m'en deux, je puis finir ta vie
Ou te la conserver sur un fleuve en furie.
Coupe m'en trois, être immortel,
J'espère après ma mort au bonheur éternel.

 C.

MÉTAGRAMME

Je suis, lecteur, un mets exquis ;
Changez, mon chef, et me voilà croquis ;
Changez, les montagnards vont être réunis.

 C.

ANAGRAMME

Je ferai faire la grimace
A celui qui doit m'absorber.
Mais, lecteur, change moi de face,
Je réconforte le troupier.

 X.

DEVINETTE

Comment faire sortir quelqu'un d'un lieu où il n'est pas entré ?

―――

QUESTION DROLATIQUE

Qu'est-ce qui ressemble le plus à la moitié de la lune ?

―――

HISTORIETTE

Ne vous fiez pas trop aux almanachs. Un célèbre astrologue et astronome, Laensberg, était en train de dicter à sa nièce ses prédictions météorologiques. La nièce écrivait en regard des divers jours de l'année. Il en était au 23 août.

— Orage, grande pluie, dit l'oracle.
— Mais, mon oncle, le 23 août, c'est le jour de ta fête ?
L'oncle alors se ravisant :
— C'est vrai, ma fille... *Supposez ce qu'il substitua à l'orage et à la grande pluie.*

―――

PROBLÈME

Le Professeur. — Supposons que 8 d'entre vous avez ensemble 48 pommes, 32 pêches, 56 prunes et 16 melons, qu'est-ce qu'aurait chacun ?

Un Elève : *Réponse comique*.

~~~~~~~

## JEU

Taillez un morceau de papier en forme de fer à cheval et défiez quelqu'un d'en faire sept morceaux, sans doubler le papier, en deux coups de couteau.

———

L'activité paye les dettes, tandis que le découragement les augmente.

# 13ᵐᵉ SEMAINE

### - ENIGME

Sans vivre je fais vivre et suis aimé de tous :
Je fais beaucoup de bien et je suis insensible ;
Je suis utile au sage et fais plaisir aux fous ;
Je corromps les mortels et suis incorruptible.

<div style="text-align: right">C.</div>

### CHARADE

L'oiseau, dans mon premier, souvent audacieux,
S'élève aux cieux.
Sur mon second la fleur quelques jours se pavane
Et puis se fane.
Mon tout, s'exécutant avec témérité,
Est admiré.

<div style="text-align: right">C.</div>

## LOGOGRIPHE

Aux oiseaux, aux poissons, mes cinq pieds font la guerre ;
Sur trois pour bien raser, je suis fort nécessaire ;
   Sur trois encor, je suis entouré d'eau,
Et sur deux on me voit souvent près du tombeau.

<div style="text-align:right">C.</div>

## METAGRAMME

   Je suis un joli nom de femme,
   Changez ma tête, à quel destin
   Vais-je être promise soudain ?
   Un ébéniste me réclame.

<div style="text-align:right">S. N.</div>

## ANAGRAMME

Celui qui me tua c'était mon propre frère ;
Rome porta le fer dans le sein de sa mère ;
Une ville du Rhin ; des souverains hongrois ;
Une femme poète ; un savant suédois ;
Un duc et général ; une ville espagnole ;
Un poisson argenté plus petit que la sole.

<div style="text-align:right">S. N.</div>

## DEVINETTE

Un pauvre sourd-muet avait écrit sur son ardoise ces deux lettres qu'il montrait à tous les passants : G. A. Que voulait-il dire ?

## QUESTION DROLATIQUE

Quel est l'instrument terminé par une bête à chaque bout ?

## HISTORIETTE

Trois voyageurs se rencontrèrent près d'une source d'eau vive, placée au bord d'un chemin. Sur la pierre de la fontaine étaient gravés ces mots : *Ressemble à cette source*, dont les voyageurs cherchèrent le sens. Quelle fut l'interprétation de chacun d'eux, un vieillard, un marchand et un jeune homme ? *L'interprétation doit se rapporter à l'âge et à la profession de ces voyageurs.*

## PROBLÈME

Un homme envoya neuf poires à son ami ; elles étaient

dans un panier sur lequel était marqué le nombre des fruits. Le porteur en mangea trois et modifia le chiffre sans le toucher. Comment d'un neuf put-il en faire un six ?

## JEU

Faire battre un poulet tout seul.

---

Ne remettez jamais à demain ce que vous pouvez faire aujourd'hui.

# 14ᴹᴱ SEMAINE

### ÉNIGME

On a souvent pour une obole
Exigé des soins assidus.
Si l'on me perd on se désole,
Si l'on me gagne on ne m'a plus.

<div align="right">C.</div>

### CHARADE

Mon premier est à Charenton,
Se moquant du qu'en dira-t-on.
Que cela soit dit sans reproche.
Mon second, dans chaque quartier,
Se trouve chez le charcutier,
Et mon tout est dans votre poche.

<div align="right">C.</div>

## LOGOGRIPHE

Je suis avec ma tête un être fort aimable ;
L'ouvrage le plus beau de la divinité.
Mais par moi, sans ma tête, on devient raisonnable
Et je ne finirai qu'avec l'éternité.

<div align="right">S. N.</div>

## MÉTAGRAMME

La foule en prière
Qu'assemble un saint jour,
Devant moi vénère,
Le touchant mystère
Du divin amour.

Celui qui compose
En nouveau Mozart,
A mon rang me pose
Suivant ce qu'impose
La régle de l'art.

Une fille forte
Aux deux bras rougis,
Vide me transporte,
Pleine me rapporte
Au pauvre logis.

<div align="right">C.</div>

## ANAGRAMME

Dans les temples chrétiens on m'honore, on me fête ;
Mêlez deux fois mon nom : je deviens à l'instant
Ville italienne, puis jamais je ne m'arrête
Dans mon cours vagabond, à changer me plaisant.

<div align="right">S. N.</div>

## DEVINETTE

Dans les derniers jours du Directoire, on trouva un matin, sur la porte du Luxembourg, un magnifique soleil fraîchement peint, et portant au milieu de ses rayons ce seul mot : *République*. Les parisiens comprirent le rebus, et tout le monde le lisait. *Devinez*.

## QUESTION DROLATIQUE

Quels poètes et savants rencontre-t-on le plus souvent sur les routes et dans les bois ?

## HISTORIETTE

Au milieu d'un élégant salon, une dame demandait à un

académicien : Qu'y a-t-il donc derrière la lune ? — Madame, je ne sais pas. — Mais à quoi est dûe la persistance des pluies, cette année ? — Madame, je l'ignore. — Et pensez-vous qu'il y ait des habitants dans la planète de Jupiter et qu'il soient faits comme nous ? — Madame, je n'en sais rien. — Comment, Monsieur, vous plaisantez ! mais alors à quoi cela sert-il donc d'être savant ? *Belle réponse de l'académicien.*

## PROBLÈME

Les deux aiguilles d'une pendule partent ensemble du point de midi. Quels sont les points du cadran où elles se rencontreront, pendant une révolution entière des heures qui les ramène à leur point de départ ?

C.

## JEU

Prenez un verre vide, renversez-le sur une assiette pleine d'eau. Comment ferez-vous pour faire monter l'eau dans le verre ?

---

Ne perdez pas une heure, puisque vous n'êtes pas sûr d'une minute.

# 15ᴍᴇ SEMAINE

### ÉNIGME

Dans votre cœur est ma vie et ma tombe.
Je ne veux pas, ami, d'autre séjour.
Si vous m'ouvrez, aussitôt je succombe,
Je ne puis vivre en paraissant au jour.

<div style="text-align:right">X.</div>

### MÊME SUJET.

A m'annoncer trop promptement
C'est à tort que l'on se hasarde.
A vos yeux plus je parais grand,
Et plus j'ai besoin qu'on me garde.
Femme qui me cache un seul jour
Eprouve souvent un malaise.
J'évite le bruit du tambour ;
Devinez, j'en suis fort aise.

<div style="text-align:right">C.</div>

## CHARADE

Prenez garde, le soir, lorsque la nuit est brune,
Et que nous font défaut les rayons de la lune,
De choir en mon premier, surtout s'il est profond ;
Vous risqueriez fort d'y gâter mon second ;
Car il est précieux, cher lecteur, mon deuxième :
Tout être humain y tient, vous y tenez vous-même,
L'homme sans lui ne peut subsister ici-bas.
Il nous recouvre tous. C'est pour lui qu'au trépas
On met maint animal dont la chaude fourrure
Saura le protéger de l'air, de la froidure,
Et cœtera. Mon tout composé de bestiaux
Renferme des moutons, des génisses, des veaux
Et même l'animal que le grand saint Antoine,
Vivant dans le désert, eut pour seul compagnon.
Du fermier vigilant il est le patrimoine,
A moins que le typhus, par un affreux guignon,
Ne le vienne enlever à celui qui le garde.
De plus, si son gardien sommeille par mégarde,
Mon tout peut, détestable et funeste accident,
Etre mangé des loups à la cruelle dent.
<div style="text-align:right">C.</div>

## LOGOGRIPHE

Je réchauffe, je cuis, je brûle avec mon cœur ;
Vous le savez si bien que votre cuisinière.
Arrachez-le, soudain je termine la terre,
Aux endroits où jamais n'arrive la chaleur.
<div style="text-align:right">X.</div>

## METAGRAMME

Il est dans mon destin, et sans être un oiseau,
De m'élever dans l'air, évitant les cours d'eau.
Si vous changez mon chef, dans mon sein l'eau murmure,
Et je plais aux amis de la belle nature.
C.

## ANAGRAMME

Mes quatre pieds forment à volonté,
Un saint, un peuple, un arbre, une cité.
La Croix.

## DEVINETTE

S'ils ne viennent pas, ils viennent : s'ils viennent, ils ne viennent pas.

## QUESTION DROLATIQUE

Qu'est-ce qui donne tant de charme au cœur qui dit *oui* ?

## HISTORIETTE

Un capucin chargé d'une abondante quête, retournait joyeux au couvent. Il était obligé de traverser une forêt ; il y rencontra une troupe de voleurs qui l'arrêtèrent et qui, après l'avoir dépouillé, voulurent s'amuser à ses dépens. Ils commencèrent par l'entourer et lui dirent : Frère capucin, tu vas nous faire un sermon. — Très volontiers, mes amis, leur dit-il. — Après avoir fait gravement le signe de la croix, il commença. A peine eut-il prononcé la première phrase, ils l'interrompirent pour l'applaudir : Bravo, capucin ! Ils furent si contents de lui qu'ils lui rendirent le produit de sa quête en y ajoutant ce qu'ils trouvèrent de meilleur. Ces quelques mots leur avaient suffi et tinrent lieu d'un long sermon. *Imaginez ce qu'il leur dit.*

## PROBLÈME

Deux fontaines peuvent remplir un bassin, l'une en 4 h. et l'autre en 6 h. En combien de temps le rempliront-elles si elles coulent ensemble ?

*Ce problème est très facile à résoudre, il suffit de diviser le produit des heures par leur total*

## JEU

Prenez quinze allumettes et formez-en sur la table cinq carrés, comme dans la figure suivante. Proposez d'enlever trois allumettes, sans toucher aux autres, de façon qu'il ne reste plus que trois carrés.

```
          1         2
      ┌───────┬───────┐
   3  │       │       │
      │   4   │   5   │
      │       │       │
      │   6   │   7   │   8
      ├───────┼───────┼───────┐
      │       │       │       │
   9  │  10   │  11   │  12   │
      │  13   │  14   │  15   │
      └───────┴───────┴───────┘
```

───────────

Le loisir, c'est le moment de faire quelque chose d'utile.

# 16ᴹᴱ SEMAINE

## ÉNIGME

Mes mers n'ont jamais d'eau, mes chants sont infertiles ;
Je n'ai pas de maisons et j'ai de grandes villes ;
Je réduis en un point mille ouvrages divers ;
Je ne suis presque rien et je suis l'univers.

C.

## CHARADE

Néron sur mon premier parcourait la carrière ;
  Mon second tinte au diapason.
On tire mon dernier d'une écorce en poussière ;
  Mon tout vous promet à foison
Le remède infaillible ; à la place il opère
  Et toujours séduit quelque oison.

C.

## LOGOGRIPHE

Avec ma tête je suis bipède.
Et sans elle je suis quadrupède.

X.

## MÉTAGRAMME

Mon premier, cher lecteur, est connu dans la fable ;
Mon second, général, ne fut pas connétable ;
Mon trois est à l'habit ou bien au tablier.
On a dit de tout temps : dur comme mon dernier.

C.

## ANAGRAMME

Avec mes quatre pieds, je présente l'endroit
Où l'on voyait courir les lutteurs autrefois.
Si vous les mêlez bien, vous obtiendrez, ma chère,
Le séjour bienheureux où nous irons, j'espère.

C.

## DEVINETTE

Saint Bernard disait à ses disciples : Dieu aime bien le verbe, mais il préfère l'adverbe. *Qu'elle était sa pensée ?*

## QUESTION DROLATIQUE

Quels sont les deux peuples qui ne devraient jamais se brouiller ?

―――

## HISTORIETTE

Un évêque missionnaire français fut pris par une tribu de sauvages, condamné à être rôti et mangé ! On dresse le bûcher et les anthropophages se livrent à des réjouissances, en l'honneur de leurs dieux, afin de se préparer dignement au sacrifice et à leur abominable festin. Le missionnaire se préparait saintement à la mort. Tout-à-coup une idée lui vient ; il demande à parler au chef et le prie de lui accorder une grâce, celle d'allumer lui-même le bûcher. L'ayant obtenu, il tire de sa poche une boîte d'allumettes, en frotte une et communique le feu. En voyant celà, tous les sauvages pris d'épouvante, s'enfuient et le missionnaire se sauve. *Comment expliquez-vous cette panique ?*

―――

## PROBLÈME

Proposez ce problème : De combien de marches se compose un escalier quand, en le montant de 2 en 2 il reste un degré, de 3 en 3, il en reste 2 ; de 4 en 4 il en

reste 3 ; de 5 en 5, il en reste 4 ; de 6 en 6, il en reste 5 ; et de 7 en 7, il n'en reste pas.

## JEU

Faire adhérer, sans aucune matière, un sou contre une planche de bois verticale, telle que le montant extérieur d'une bibliothèque de chêne par exemple, ou d'une porte.

---

Le plaisir court après ceux qui le fuient.

# 17ᴹᴱ SEMAINE

## ENIGME

Mon dos supporte tout ; je ne me plains jamais.
J'aime le vrai, le faux ; je déclare la guerre ;
On ne pourrait sans moi faire un traité de paix ;
Le bien comme le mal savent toujours me plaire,
Et cependant, malgré mes services divers,
Partout on me prodigue à tort comme à travers.

                                          X.

## CHARADE

Vous lisez mon premier sur la pierre tombale
    Au champ de mort.
Mon second sert d'arrêt, de départ ; on emballe
    Comme en un port.
Mon tout s'évanouit en cendres, en spirale,
    Au moindre effort.

                                          X.

## LOGOGRIPHE

Avec mes quatre pieds je suis un végétal.
Ajoutez une tête et je suis animal.
Changez-la sans effort et je suis minéral.

X.

## MÉTAGRAMME

Je suis près de Bordeaux un célèbre vignoble ;
Ne change que mon cœur, je borde alors la mer,
Et suis souvent baigné par le liquide amer.
Encor je suis oiseau, mais non de chasse noble.

C.

## ANAGRAMME

Sur mes six pieds, un bâtiment.
Mêlez — creusé par un torrent. —
Le temps futur finalement.

C.

## DEVINETTE

Je suis ce que je suis ;
Je ne suis pas pourtant ce que je suis.
Car si j'étais ce que je suis,
Je ne serais pas ce que je suis.

~~~~~~

QUESTION DROLATIQUE

Que dit le vénérable Pie IX, lorsqu'il eût atteint sa 77ᵐᵉ année ?

~~~~~~

## HISTORIETTE

### LOUIS XVII

Couché sur son grabat, le petit roi de France,
Comme un agneau dormant sous la garde des loups,
Las de pleurer, a clos ses yeux tristes et doux.
Simon le cordonnier, le regarde en silence.

La Vendée est debout et vers Paris s'avance :
Déjà plus d'un tyran est tombé sous ses coups.
Le misérable, auprès de l'enfant sans défense,
Tremble, et ce tremblement redouble son courroux.

Il a, non le remords, mais la peur de son crime.
« Si tu régnais, un jour, dit-il à sa victime,
Pour te venger de moi, qu'est-ce que tu ferais ?.»

Son air et son accent respiraient la menace.
L'enfant, grave et serein comme un roi qui fait grâce,
Leva les yeux et dit : *Achevez*.
<div style="text-align: right">MARQUIS DE SÉGUR.</div>

## PROBLÈME

Trois oncles assemblés pour favoriser l'établissement d'une pauvre nièce, forment une bourse commune de 144 louis. Le premier donne ce qu'il peut ; le deuxième donne le triple du premier ; le troisième autant que les deux autres. On demande quel est le présent de chacun.

## JEU

Former avec la surface angulaire suivante, quatre autres surfaces semblables, ou de même dimension.

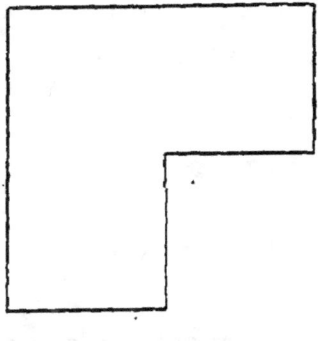

Si vous voulez que vos affaires se fassent, allez-y vous-même.

# 18ᴹᴱ SEMAINE

### ENIGME

C'est lorsque la nuit est bien sombre
Qu'il se promène quelquefois,
Tout le long des sentiers sans nombre,
Allant se perdre au sein des bois.

C'est Dieu qui le mit comme un phare,
Eclairant un petit lointain ;
Et tout insecte qui s'égare
Par lui retrouve son chemin.

<div align="right">MAGNAT.</div>

### CHARADE

Mon premier entoure la terre
De sa puissante immensité,
Et l'homme en sa témérité
Y fait le commerce et la guerre.

Mon second, tapissé de lierre,
Est un lieu de tranquillité,
Non loin de l'église, habité
Par le serviteur de saint Pierre.
Mon entier, dans l'antiquité,
Messagère divinité,
Servait le maître du tonnerre ;
Mais déchu de sa dignité,
Il indique aujourd'hui sous verre,
Le temps sec ou l'humidité.

<div style="text-align:right">BARBIER.</div>

## LOGOGRIPHE

Une consonne et trois voyelles
Représentent, lecteur, un bien vif sentiment ;
En retranchant mon chef, il me pousse des ailes,
Mais, à ton tour, dis-moi, par quel enchantement
   Des pattes, un bec, et comment,
Pour ma stupidité toujours on me renomme,
Moi qui suis en honneur dans les fastes de Rome.

<div style="text-align:right">C.</div>

## MÉTAGRAMME

Sur six pieds de l'Etat je suis soutien puissant.
Je suis, mon chef changé, base d'un aliment ;
Ou bien du nez, partie où viennent les arômes,
Et qui n'a pas toujours à respirer des baumes.

<div style="text-align:right">S. N.</div>

## ANAGRAMME

Sur mes trois pieds je suis dur et sensible.
Retourne-moi, je deviens insensible.

X.

## MÊME SUJET

Trois pieds composent ma structure.
Je suis aride, chauve et dur de ma nature ;
Mais si l'on me prends à rebours,
Je puis faire un vacarme à rendre les gens sourds.

C.

## DEVINETTE.

Mozart avait parié de composer un morceau de musique impossible à exécuter par tout autre que lui. Le pari fut accepté par un virtuose. Le maître lui présenta un morceau dans lequel les deux mains devaient jouer en même temps aux deux extrémités du clavier, tandis qu'il fallait toucher une note au beau milieu. Celui qui avait accepté le pari s'avoua vaincu et déclara que la chose était impossible. Mozart pourtant l'exécuta. *Comment fit-il?*

## QUESTION DROLATIQUE

Un facétieux rencontra son ami à cheval et lui dit : *Où allez-vous tous les deux ?* Que lui fut-il répondu ?

---

## HISTORIETTE

Saint Thomas d'Aquin avait été surnommé le *Bœuf muet*. Un jour, un frère l'apercevant dans le corridor du couvent, ouvre une fenêtre et s'écrie : Frère Thomas, venez vite voir ce que je vois. — Et que voyez-vous ? — Un bœuf qui vole. — Le savant s'empresse de regarder, et le frère de rire à ses dépens : O le naïf qui croit que les bœufs peuvent voler. *Quelle fut la réponse de Saint Thomas ?*

---

## PROBLÈME

Trois demoiselles ont un nombre égal d'oranges. Elles rencontrent neuf jeunes gens qui leur en demandent ; elles leur en donnent chacune le même nombre ; après cela chaque demoiselle et chaque jeune homme se trouvent avoir le même nombre d'oranges. Combien en avaient les premières ?

---

## JEU

Comment faire entrer un œuf, dépouillé de sa coquille dans une carafe ordinaire, par conséquent à goulot étroit et sans toucher l'œuf après l'avoir mis en place ?

---

Garde ta boutique et ta boutique te gardera.

# 19ᴹᴱ SEMAINE

## ENIGME

Planant souvent sur le vulgaire,
Je m'agite je fais du bruit.
D'autres fois, bien moins téméraire,
Je couvre et protège du fruit.
J'habite à l'église, à l'école,
A table, au garde-manger.
Au moindre évènement je vole,
J'annonce joie, douleur, danger.

<p style="text-align:right">Pèlerin.</p>

## CHARADE

Combien de fois, auprès de ma première,
Ai-je attendu qu'un fidèle courrier
Vint de ta part m'apporter ma dernière !
Avec plaisir je garde mon entier.

## MÊME SUJET

Mon premier, cher lecteur, garantit tes foyers,
Mon deuxième, tes fruits, et mon tout, tes papiers.

C.

## LOGOGRIPHE

Que suis-je ? Où suis-je ? — En vérité,
Je serais bien embarrassé,
Messieurs, s'il fallait vous le dire,
Quand l'homme éprouve des malheurs,
Il en accuse mes rigueurs,
Et ne cesse de me maudire.
Je suis, dit-il, capricieux...
Il n'en est plus ainsi lorsqu'il devient heureux ;
Alors ce n'est plus moi qu'il vante :
Son bonheur, il le doit au mérite, au talent.
Et cependant le plus souvent
C'est encore à moi seul qu'il doit ce qui l'enchante.
De mes quatre éléments, si vous en coupez deux,
Les deux autres, parfois, rendront moins malheureux
Ceux à qui mon tout est contraire ;
Mais changez un seul caractère,
Vous finirez par avoir tort
Si vous ne trouvez pas, messieurs, que je suis mort.

C.

## MÉTAGRAMME

Sur mes trois pieds, le ciel ne me possède pas.
Je mesure le temps, les hommes et les choses,
Les astres dans leur cours, les effets et les causes.
L'origine de tout, sa vie et son trépas.
Je puis, sans coup férir, m'orner huit fois de tête
— Je vous offre d'abord une aimable prison ;
— J'exprime de l'ami son cœur un jour de fête ;
— Au Christ à Béthléem j'offris un riche don ;
— Par moi le matelot se sauve du naufrage ;
— Les livres, les cahiers sont écrits sur mon dos ;
— Je cause l'épouvante, à l'égal des grands maux.
— Je plais à tout le monde, on me cherche à tout âge ;
— Je traverse l'Espagne et puis le Portugal.
Mon rôle est assez beau, je n'en dis pas de mal.

X.

## ANAGRAMME

Sur mes tranquilles eaux, le gondolier pensif
Murmure une romance en guidant son esquif ;
Changez deux de mes pieds, et, vous pouvez m'en croire,
Je suis de Bonaparte une grande victoire.

C.

## DEVINETTE

En 1762 on découvrit à Montmartre une espèce de borne ou de colonne militaire, sur laquelle était gravée une inscription en lettres séparées par cases, dont le sens ou l'explication embarrassa longtemps les antiquaires. Les savants furent partagés d'opinion et publièrent, pour l'expliquer, plus de cent dissertations, qui la rendirent cent fois plus inintelligible. A la fin, le moins capable des élèves d'un pensionnat en découvrit le véritable sens. La voici : devinez-la à votre tour.

## QUESTION DROLATIQUE

Un paysan voulut admirer Socrate en face et gardait le

silence. Le philosophe lui dit : *Parle que je te voie ! Que signifie cette parole de Socrate ?*

## HISTORIETTE

Un brave soldat de la guerre de 1870, Jacques Orval, s'apprêtait, dans une embuscade, à tuer un Prussien, lorsqu'il vit celui-ci se mettre à genoux et réciter le chapelet. Quelque chose de mystérieux se passe en lui, à cette vue; le fusil tombe de ses mains, l'ennemi est sauvé ! *Comment expliquez-vous la conduite d'Orval ?*

## PROBLÈME

Construisez un carré de 16 cases, et faites-y entrer les 16 premiers nombres, de manière que l'addition donne pour total 34, en lignes perpendiculaires et horizontales, ainsi que dans les deux diagonales du carré, ce qui fait dix additions égales.

## JEU

Un Savoyard proposa le jeu suivant à des Français, dans un hôtel. Sur une table, il traça la figure ci-dessous, et

proposa de placer, à chaque rond, un objet quelconque, une pièce de cinq centimes, par exemple, d'une certaine manière. Il faut, dit-il, avoir sept objets dans la main, et les poser successivement dans un rond différent, de sorte que quand on pose un objet, il n'y ait encore rien au bout d'une des lignes qui vont aboutir à ce rond. Il fit le tour devant eux ; les autres essayèrent et ne purent pas réussir. *Essayez*.

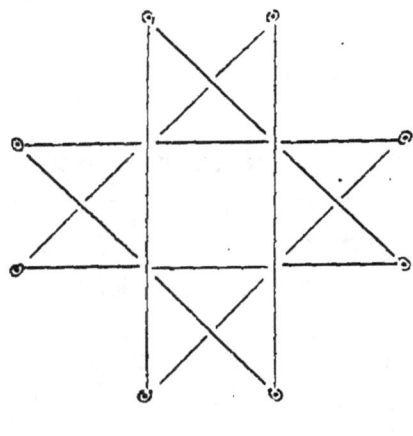

———————

L'œil du maître fait plus d'ouvrage que ses deux mains.

# 20<sup>ME</sup> SEMAINE

### ÉNIGME

Les éclairs précèdent la foudre,
L'oiseau gazouille à son réveil,
La source bruit avant de sourdre,
L'aurore annonce le soleil.

Et moi naissant couvert de langes
Je cache de nombreux trésors.
Vous le savez, et vos louanges
N'attendent pas tous mes efforts.

Bien avant de me laisser naître,
Vous m'arrachez à mon tuteur.
J'y consens, car je vais paraitre
Pour quelques jours, sur votre cœur.

J'y veux régner ! C'est mon empire.
Pour moi n'est-ce pas là jouir ?
Vous m'aurez aimé ! C'est tout dire.
Je renonce à m'épanouir.

<div style="text-align: right;">X.</div>

## CHARADE

Mon premier réunit ; sans lui nul ne peut vivre.
Mon deuxième disperse et nul ne peut le suivre.
Au contraire, mon tout rassemble en un saint lieu
Ceux qui loin de ce monde aiment à prier Dieu.

X.

## LOGOGRIPHE

Avec ma tête, je prends
Et sans ma tête je rends.

X.

## MÉTAGRAMME

Les anciens m'avaient fait sombre divinité,
Un bandeau sur les yeux, j'enchaînais toutes choses :
L'homme aux évènements, les effets à leurs causes.
Je n'ai plus ce pouvoir ; mais en réalité,
    Je ne manque pas de prestige :
    On m'invoque souvent encor,
Dans le cours de la vie, à l'heure de la mort.
Je préfère abdiquer ; ton intérêt l'exige :
Change une fois ma tête et je te rends heureux,
Car j'apporte la joie, et j'ouvre tous les jeux.

X.

## ANAGRAMME

Avec ton trône
Et ta couronne,
Mère si bonne,
Que tu me plais !
Ton nom sublime
Est un abîme
Qui nous exprime
Ce que tu fais.

                       X.

## DEVINETTE

Remplacez, dans la phrase suivante, les 5 par les mots que le sens exige :

J'ai vu 5 religieux 5 de corps et d'esprit, 5 de leur ceinture, et portant sur leur 5 le 5 du 5 Père.

## QUESTION DROLATIQUE

Qu'est-ce qui se raccourcit en s'allongeant ?

## HISTORIETTE

Un ouvrier, sous le dernier empire, ne tarissait pas contre l'empereur ; tous ses actes étaient des crimes que la nation devait punir. Quelqu'un lui dit un jour, sans vouloir faire de la politique : mon ami, quelle inconséquence est la vôtre ! Vous détestez l'empereur, et cependant vous portez son portrait sur vous — Moi, son portrait ? Je vous défie de le trouver — Et je vous assure que vous l'avez. Cessez de tenir ce langage ou dépouillez-vous de l'image d'un pareil criminel. — Tout en voulant se justifier, il vida ses poches et fut convaincu, à sa honte, d'avoir plusieurs fois le portrait de Napoléon III.

*Comment expliquez-vous ce fait ?*

## PROBLÈME

Louise, Françoise et Marguerite étaient trois sœurs. Elles se trouvaient un jour dans une compagnie où plusieurs personnes s'entretenaient de leur âge. On demanda le sien à Marguerite. Elle répondit : Louise a deux ans de plus que moi ; Françoise, huit de moins ; à nous trois nous en avons 50. Calculez, et vous aurez l'âge de mes sœurs et le mien.

## JEU

Soulever une feuille de verre ou tout autre objet au moyen d'un morceau de cuir.

---

Le défaut de soin et de surveillance fait plus de tort que le défaut de savoir.

## 21ᴹᴱ SEMAINE

### ENIGME

Nous sommes quatre inséparables :
C'est clair : deux frères et deux sœurs.
On nous crut jadis adorables ;
On nous soumit à mille erreurs.

A tous les êtres, sans envie,
Mais avec générosité,
Nous prodiguons l'être et la vie,
La force et la fécondité.

Parfois, voyez ce que nous sommes !
Des êtres nous changeons le sort,
Et nous portons, parmi les hommes,
L'effroi, l'épouvante et la mort.

Nous voilà vieux comme le monde !
Et pourtant, jeunes comme lui,
Nous terminerons notre ronde
Quand le dernier jour aura lui.

Nous renfermons plus d'un mystère.
Qui le sait mieux que vous, savants ?
Pourquoi sonder ? Sachez vous taire :
Et montrez-vous reconnaissants.

       X.

## CHARADE

D'une échelle mystérieuse,
  Harmonieuse,
Mon premier se trouve au second
  Echelon.
Mon dernier s'y trouve de même,
  Au troisième.
Mon tout qui règne glorieux
  Dans les cieux
A droit à la reconnaissance
  De la France.
Mais combien peu pensent à lui
  Aujourd'hui !

      X.

## LOGOGRIPHE

Quels sont les mots qu'on peut faire avec les lettres de celui de Marie ?

## MÉTAGRAMME

Sur mes trois pieds je suis boiteux ;
    Mais je mets tout en danse.
Change ma tête : malheureux,
    Evite ma présence !
Change mon cœur, je te sers mieux
    Au sein de la souffrance.
Change ma queue, et, jeune ou vieux
    Cherche mon assistance ;
Alors je suis par ma prudence
    Utile aux pieds frileux.
              X.

## ANAGRAMME

Une consonne, deux voyelles !
Qu'ai-je besoin d'autres décors ?
Je recueille, soyez fidèles ;
En moi vous aurez des trésors.

Je sers deux fois au métagramme,
Mais une seule à l'anagramme,
Et cependant, je suis quelqu'un !
On n'en peut sans moi faire aucun.
                X.

## DEVINETTE

Plus j'en ai, moins je pèse.

~~~~~~

QUESTION DROLATIQUE

Qu'est-ce qui porte toujours sa maison ?

~~~~~~

## HISTORIETTE

Un voyageur à cheval, arrivé au pied d'une colline, demande à une bonne femme combien de temps il lui fallait pour monter. Elle lui répond : Si vous allez vite, il vous faut plus de deux heures ; si vous allez doucement, une heure vous suffira ! — Le voyageur, se moquant en lui-même de cette femme qu'il prend pour une radoteuse, pique des deux et part. Moins d'une demi-heure après, le voilà qui rebrousse chemin, en maugréant, et la vieille de murmurer : Je vous l'avais bien dit ! — Il ne demanda pas son reste et se promit *in petto* de profiter à l'avenir de l'expérience et des conseils des vieux. — *Comment expliquez-vous le conseil de cette femme et le retour du voyageur ?*

~~~~~~

PROBLÈME

Comment 5 valent 1, et 100 valent 5 ?

JEU

Empiler plusieurs jetons de dames ; en faire sortir un sans ébranler les autres.

Grand malheur naît parfois de petite négligence.

22ᴹᴱ SEMAINE

ENIGME

Me croiras-tu, lecteur ?
Ecoute et sois habile.
On me croit un coureur
Et je suis immobile.
Je me couche et ne dors jamais.
Je me lève et suis toujours frais.
Si je me cache, on me désire.
Si je parais trop, on soupire.
Me croiras-tu, lecteur ?
Ecoute encore, et sois habile.
Je fais le froid et la chaleur,
J'agis sur la sève et la bile,
Sur l'eau, sur la boue et la fleur.
Mais, c'est assez ! A toi, lecteur.

X.

CHARADE

Saint Marc et saint Mathieu vous offrent mon premier.
Faites le tour du monde : au loin est mon dernier.
On en parle beaucoup. Vous y voilà sans peine.
Vous entendez mon tout retentir chaque jour,
Dans l'atelier, l'usine ou chez vous tour à tour,
Il est du féminin et règne en souveraine.

 X.

LOGOGRIPHE

 Sur mes dix pieds, me voilà sainte,
 Même grande et petite fleur,
 Peut-être chères à ton cœur !
 Coupe mon troisième sans crainte ;
 Mais passe au large, attention !
 Le soldat est en faction !

 X.

MÉTAGRAMME

Veux-tu que je te donne, enfant, un bon conseil ?
Ecoute, il n'en est pas de meilleur, de pareil.
Ma tête fait de moi le fruit de la sagesse.
 Garde-moi bien ;
Car sinon tu pourrais du mal subir le lien,
 Ou succombant à la paresse,
En la changeant rester un homme propre à rien.

 X.

ANAGRAMME

Cherchez un anagramme à chacun de ces trois mots : *Lice, File, Lime,* et faites-en une phrase.

X.

DEVINETTE

Trouvez, au milieu des cinq fleurs suivantes, un nom propre qui soit digne d'elles et de toutes les autres fleurs.

| C | A | C | T | U | S |
| D | A | H | L | I | A |
| P | E | N | S | E | E |
| Z | I | N | N | I | N |
| M | U | G | U | E | T |
| O | P | H | R | Y | S |

X.

QUESTION DROLATIQUE

Que dit la fleur quand on la coupe ?

HISTORIETTE

Un prédicateur italien jouissait d'une grande réputation. On l'appelait dans toutes les villes. Partout il était couru et faisait merveilles. Cependant, qui l'aurait dit ? son bagage consistait dans un seul sermon qu'il savait bien par cœur et qu'il débitait à ravir. Dans une ville, on fut si enchanté que le curé, se faisant l'interprète de ses ouailles, insista auprès du prédicateur pour qu'il daignât faire entendre quelques nouveaux sermons de son répertoire. L'orateur s'en défendit ; mais à la fin il dût céder. N'ayant ni le temps, ni la capacité d'en étudier ou d'en composer un autre, comment se tira-t-il d'affaire ?

PROBLÈME

Trois ménagères vont au marché acheter des œufs. Elles trouvent une seule marchande qui met sa corbeille à leur disposition. La première achète la moitié de tous les œufs, plus la moitié d'un. La seconde, la moitié de ce qui reste, plus la moitié d'un ; la troisième, enfin, la moitié du second reste, plus la moitié d'un. Comment font-elles pour ne casser aucun œuf ? Combien chacune d'elles en a-t-elle acheté ? Combien en avait la marchande ?

JEU

Proposez aux personnes présentes, en leur offrant deux pierres, de faire trois tas de deux pierres, sans les casser.

Ne pas surveiller vos ouvriers, c'est laisser votre bourse à leur discrétion.

23ᵐᵉ SEMAINE

ENIGME

D'un père lumineux je suis la fille obscure,
Je dédaigne la terre et je m'élève aux cieux ;
Mais en partant je laisse un sillon de souillure.
Je trahis mon auteur sans honte à tous les yeux.
Il est utile et bon, et je suis très fâcheuse,
Je fais souvent pleurer une personne heureuse,
Aussi me chasse-t-on sans pitié de tous lieux.

<div style="text-align:right">X.</div>

CHARADE

Quoique je porte un nom vulgaire
Chacun m'estime et me chérit.
Voici pourquoi : je désaltère ;
Mon premier chauffe et mon second nourrit.

<div style="text-align:right">C.</div>

LOGOGRIPHE

Sur huit pieds je m'avance et dois être suivi.
Sur six pieds je commande et veux être obéi.
Sur cinq pieds, quand je tiens, avec force je serre.
Sur quatre l'amateur me choisirait en terre.
Sur trois et pour trois mots je m'élève du sol,
Arbuste ou bien sommet, oiseau qui prend son vol.

J. J.

MÉTAGRAMME

En changeant quatre fois ma tête,
On trouve, sans se mettre en quête,
Un titre, un beau cours d'eau, le bonheur du joueur.
Et ce qu'on a dans le malheur.

C.

ANAGRAMME

Ecrivez bien mon nom et vous l'aurez deux fois.

X.

DEVINETTE

— Que viens-tu faire ici, toi qui n'es pas d'ici.
 Si tu ne t'en vas pas d'ici je te mange ici.
— Si tu me manges ici, mon maitre te mangera aussi.
 Entre qui ce dialogue ?

QUESTION DROLATIQUE

Qu'est-ce qui supporte des poids considérables et ne peut cependant supporter un plomb ?

HISTORIETTE

On avait commis un assassinat dans des circonstances les plus étranges et les plus mystérieuses. Les soupçons, ils paraissaient fondés, se portèrent sur l'homme le moins capable de l'avoir commis. Les preuves les plus accablantes pesaient sur lui, il fut jeté en prison, jugé et condamné à mort. Il n'y eut qu'un cri de réprobation contre lui, tellement l'opinion avait changé sur son compte, car auparavant il jouissait de l'estime publique. Son recours en grâce fut rejeté. On fixa le jour et l'heure de son exécution qui devait avoir lieu sur la place de son village, pour donner un exemple frappant à tous ses concitoyens. Tout le monde l'avait abandonné, ses parents même l'avaient renié. Dieu seul, dans la personne de son ministre, l'avait consolé et fortifié. Avant l'instant fatal, il allait prendre la parole pour protester de son innocence, lorsque fendant la foule, un homme paraît qui s'avoue être le vrai coupable. Le condamné perd connaissance ; il ne la recouvre que chez lui, sans aucun souvenir de ce qui s'était passé ; plus tard la mémoire lui revint ; il raconta lui-même cet épisode émouvant de sa vie. *Que s'était-il passé en réalité ?*

PROBLÈME

Le mathématicien Sessa, fils de Daher, indien, inventa le jeu des échecs et le présenta au roi. Celui-ci en fut si émerveillé qu'il lui demauda ce qu'il voulait pour sa récompense. L'inventeur se borna à demander un grain de blé doublé autant de fois qu'il y a de cases au jeu des échecs. Quelle est la valeur de cette récompense ?

JEU

Proposez d'éteindre une bougie cachée derrière une bouteille.

Plus la cuisine est grasse, plus le testament est maigre.

24ᴹᴱ SEMAINE

ENIGME

Je ne suis rien. J'existe cependant.
Les lieux les plus cachés sont les lieux que j'habite.
Le sage me connait et la folle m'évite.
Personne ne me voit ; jamais on ne m'entend.
 Du sort qui m'a fait naître
 La rigoureuse loi
 Veut que je cesse d'être
 Dès qu'on parle de moi.
 C.

CHARADE

Vous trouverez, jeune lecteur,
Mon premier chez le repasseur.
A mon second fermez la porte
De crainte qu'il ne vous emporte.
Soyez mon tout, fidèle et pieux,
Votre récompense est aux cieux.
 La Croix.

LOGOGRIPHE

Je ne suis pas un Sphinx pour toi.
Approche donc, écoute moi :
Avec ma tête, avec ma queue,
Je suis bien sans tête et sans queue
Pour mettre en lieu sûr ton trésor.
Coupe ma tête avec ma queue,
Tu me verras en tête et queue,
Animal cruel et très fort.

X.

MÉTAGRAMME

Je suis sur mes sept pieds une œuvre qu'on lira.
Si mon père est illustre.
Changez-moi le troisième et l'on s'offensera ;
Car mon père est un rustre.

X.

ANAGRAMME

Sur cinq pieds on me parle, on m'écrit, on me lit ;
En les mêlant, chacun le soir me trouve au lit.

C.

DEVINETTE

Nul mieux que moi, Boileau, n'a le droit de le dire :
Je brille au second rang et m'éclipse au premier.
En nous voyant plus d'un le débiteur soupire.
Je réjouis l'avare et plais au créancier.
<div style="text-align:right">X.</div>

QUESTION DROLATIQUE

Si on plonge un nègre dans la mer Blanche, comment en sortira-t-il ?

HISTORIETTE

Dans une église de mission, deux païens parlaient à haute voix et sans respect. Le missionnaire, mû d'un saint zèle, s'approche et donne un soufflet au premier qui était à sa portée. Les deux païens sortirent et le missionnaire pris de remords et de crainte, se reprochait ce manque de douceur. Il s'attendait même à une terrible vengeance de la part de l'insulté. Sans doute il était allé se plaindre au gouverneur qui se montrait hostile à la religion des blancs et voilà que la mission allait être compromise pour un soufflet ! Le pauvre père tremblait ; ses craintes redoublèrent lorsqu'il reçut la visite du soffleté. Mais ô prodige !

celui-ci, en lui demandant pardon, le pria de l'instruire et de le recevoir au plus tôt dans sa religion. *Imaginez la raison qu'il donna d'une conversion si prompte et si peu attendue.*

PROBLÈME

Un escargot est au pied d'un mur de dix mètres de hauteur. Chaque jour, du lever au coucher du soleil, il fait trois mètres ; mais pendant la nuit, il redescend de deux mètres. Dans combien de temps atteindra-t-il le haut du mur ?

C.

JEU

Faites trois tas de trois pierres. Proposez de faire passer celui du milieu, sans le toucher, à l'extrémité qu'on voudra.

Un vice coûte plus à nourrir que deux enfants.

25ᵐᵉ SEMAINE

ENIGME

Je viens sans qu'on y pense,
Je meurs à ma naissance,
Et celui qui me suit
Ne vient jamais sans bruit.

C.

CHARADE

En deux syllabes mon premier
Chez les humains est chose rare.
Il vient du ciel en mon dernier.
Si vous l'avez, comme l'avare,
Veillez sur un pareil trésor,
Et gardez-le jusqu'à la mort ;
Il vous rendra la vie heureuse.
Mon entier à la repasseuse
Est nécessaire à chaque instant.
Faut-il être plus explicite ?
En trois mots parfois on me cite
Je suis lettre, note, présent.

X.

LOGOGRIPHE

Je cause bien souvent de poignantes tristesses
Lorsque, sur mes six pieds, je m'adresse à ton cœur.
Enlève-moi la tête, il n'est pas de tristesses
Dont toujours et partout je n'allège ton cœur.
<p align="right">X.</p>

MÉTAGRAMME

Avec cinq pieds, dans les vertes charmilles,
Ecoutez bien, vous m'entendrez siffler.
Changez ma tête, au cou des jeunes filles
Vous me verrez briller.
<p align="right">C.</p>

ANAGRAMME

Je brille sur les fronts,
Auréole immortelle.
Je brille sur les monts,
En couronne éternelle.
<p align="right">C.</p>

DEVINETTE

Je suis toute rouge,
Mon âme est de bois
Et ma queue est verte.
Devine qui je suis.

C.

QUESTION DROLATIQUE

Quel est le vrai moyen de ne jamais perdre au jeu ?

HISTORIETTE

Un bouffon offensa grièvement son souverain. Le monarque le fait amener devant lui, et, prenant le ton de la colère, lui reproche son crime et lui dit : « Malheureux, tu vas être puni, prépare-toi à la mort. » Le coupable, effrayé, se prosterne et demande grâce. — Tu n'en auras point d'autre, dit le prince, sinon que je te laisse la liberté de choisir la manière dont tu devras mourir, et qui sera le plus de ton goût ; décide-toi promptement, je veux être obéi. — Son choix fit sourire le monarque, qui lui accorda sa grâce. *Devinez le genre de mort choisi par le bouffon.*

PROBLÈME

Quatre joueurs, ayant joué ensemble toute une soirée, ont gagné chacun 25 francs. Comment cela peut-il se faire ?
C.

JEU

Soulever d'un seul doigt un rouleau de serviette.

Un peu répété fait beaucoup.

26ᴹᴱ SEMAINE

ENIGME

Lecteur, sans moi tu ne peux voir.
Et pourtant tu ne peux me voir.
 X.

CHARADE

Elie en mon premier fut couronné de gloire,
Néron plein de mépris, Icare culbuté.
Mon second par un roi de touchante mémoire,
 En France fut porté.
N'est-ce donc pas assez pour vous faire comprendre
 Ce que je suis en mon entier ?
Ecoutez cependant : gardez-vous de me prendre ;
Rouge et noir je salis, je brûle sans quartier.
 X.

LOGOGRIPHE

Je vous fais toujours peur et vous avez raison :
 Je suis cruelle bête.
 Ajoutez une tête
 Et je suis ville de renom ;
Sur le Loir et le Cher, je domine coquette.
 X.

MÉTAGRAMME

Sur mes six pieds, que c'est étrange !
Je me suicide en me brûlant.
De mon premier le changement
Me relève au-dessus de l'ange.
 X.

ANAGRAMME

 — Je sers pour la défense
 Quelquefois pour l'offense.
 Je trouble ton palais.
 — J'habite les marais.
 — Aux bateaux sans hélices
 Je rends de grands services.
 J'exprime une fois vingt,
 Je suis support, enfin.
 X.

DEVINETTE

Comment feriez-vous pour transporter d'une maison voisine dans votre foyer et sans aucun ustensile, des charbons ardents ?

QUESTION DROLATIQUE

Savez-vous ce qu'on voit paraître
Au bout
Comme au commencement, cher maître,
De tout ?

X.

HISTORIETTE

Un capucin de forte taille retournait à son couvent, après avoir fait une quête fructueuse. Il fut rencontré par un brigand qui le dépouilla de son précieux fardeau. Le bon frère qui n'avait opposé aucune résistance, lui demanda pourtant un service, celui de décharger son fusil dans le pan de sa robe de bure, afin que ses frères eussent une preuve de son aventure. Le voleur s'y prêta de bonne grâce. *Mal lui en prit. Devinez la suite.*

PROBLÈME

On demande à un berger combien il a de moutons. Il répond qu'il en ignore le nombre ; mais il sait qu'en les comptant deux à deux, trois à trois, quatre à quatre, cinq à cinq, six à six, il en reste toujours un, et qu'en les comptant de sept à sept, il n'en reste point. On demande d'en déterminer le nombre.

JEU

Faites une croix de treize jetons, comme dans la figure suivante. Vous aurez neuf jetons en longueur et en comptant à droite et à gauche. Proposez d'en supprimer deux et de refaire la croix de façon qu'on puisse encore compter neuf dans les trois sens.

Il ne faut qu'une petite fente pour faire couler le navire.

27ᵐᴱ SEMAINE

ENIGME

Je couche sur la dure
Au sein de la verdure,
Et mes simples dehors
Cachent plusieurs trésors.
Pour les faire paraître
Et les utiliser,
Il faut bien me connaître
Et me martyriser.
Au dedans je suis rouge
Et mes enfants sont noirs.
Rangés dans des tiroirs
D'où personne ne bouge.
Par ma fraîche liqueur
Que nul produit n'altère,
L'été, je désaltère
Et réjouis ton cœur.

 X.

CHARADE

Mon premier vient de loin, car il vient de la Chine ;
Mais vous l'avez chez vous, grâce au commerce anglais.
Auprès de mon second chauffez-vous bien l'échine
Et venez à mon tout, si pourtant je vous plais.

 X.

LOGOGRIPHE

N'allez pas au lointain pour vous brûler la rate,
Demander à mon tout un futile trésor.
Au pays du soleil où le cœur se dilate,
Restez, je suis à vous, demandez-moi de *l'or*.
Je puis vous assurer la *corne* d'abondance,
Si vous êtes chasseur un solide instrument,
Un *lac*, de la *farine*, un beau département.
Avec une rivière, au sommet de la France.
Un monstre fabuleux, sans *fiel*, *lie* et *larcin*
Et vous laisser en paix jouir jusqu'à la fin.

 X.

METAGRAMME

Je suis palais de république,
Toujours la même en tous les temps.
Connue à l'époque biblique,
Dans les cités, au sein des champs.

Je suis petit, sans ornements
Je n'en voudrais pas davantage.
Je n'ai que cinq pieds en partage.
Mais je renferme des sujets
Qui, par le plus grand des secrets,
Produisent une liqueur fine
Que l'enfant savoure en tartine.
Changez ma tête et vous aurez,
L'hiver, du bois pour le chauffage
Ou bien en moi vous trouverez
D'un homme stupide l'image.

 X.

ANAGRAMME

On cherche encor ma source.
Je suis d'une grande ressource
Dans le pays de Mizraïm.
 Retourne-moi, soudain
Je t'offre une tige textile
 Même à l'Eglise utile.

 X.

DEVINETTE

Connaissez-vous celui que j'estime et que j'aime ? —
La chose est difficile. — Et vous avez raison,
Avancez néanmoins, vous le saurez quand même.
Relisez lentement, par un coup d'œil extrême.
Y voyez-vous ? Eh bien ! vous avez dit son nom.

 X.

QUESTION DROLATIQUE

Quel est, d'après Louis Veuillot, le meilleur remède à l'égoïsme ?

HISTORIETTE

Un prêtre, à Lyon, fut appelé dans une mansarde auprès d'un vieillard qui se mourrait, tourmenté par le plus cuisant remords, il s'ouvrit, plein de confiance et de repentir, au ministre du Dieu qui pardonne. Il avoua que, pendant la Révolution, il avait dénoncé ses maîtres dont il n'avait cependant qu'à se louer et que, par son crime, tous les membres de cette famille noble et généreuse furent guillotinés, à l'exception d'un jeune enfant que des amis dévoués étaient parvenus à dérober. Le prêtre, à ce récit, tremblait : Il était en face de l'assassin de sa famille ! *Que lui dit-il ?*

PROBLÈME

Un voleur, en s'enfuyant, fait huit lieues par jour ; un gendarme le poursuit, qui ne fait que trois lieues le premier jour, cinq le second, sept le troisième, et ainsi de suite, en augmentant de deux lieues chaque jour. On demande combien de jours mettra le gendarme pour atteindre le voleur et combien de lieues chacun aura fait.

JEU

Mettez deux verres pleins d'eau sur deux supports d'égale hauteur et à une distance l'un de l'autre d'environ un mètre ; posez un bâton sur le bord des deux verres, d'un à l'autre, et proposez de casser le bâton sans casser les verres et sans répandre leur contenu.

La friandise conduit à la mendicité.

28ᵐᵉ SEMAINE

ENIGME

Je viens de lieux obscurs, j'obéis à ma pente,
Je vais au gré de l'homme, et Dieu seul m'alimente.
 Je donne à tous, imite-moi ;
 Dieu veillera sur toi.
 X.

CHARADE

Mon premier est un fleuve ainsi que mon dernier
A midi, sur la table, on vous sert mon entier.
 X.

LOGOGRIPHE

Près de Cannes je suis un site que l'on nomme.,.
Devinez-moi. Souvent on vous y vit, rêveur,
De la mer qui me baigne aspirer la senteur.
Du bois qui me domine humer le doux arôme,

Allez-y de nouveau pour me dire comment
Je renferme trois villes,
Un beau département,
Des bipèdes utiles
De la soie et des fruits
Une tête
Une crête
Des rois après la crise et maints autres produits.
X.

MÉTAGRAMME

Entre deux rives je suis bac.
Petit navire sur un lac.
Cherchez l'autre nom qu'on me donne,
Changez sa tête et les gourmands
Le dévorent à belles dents.
Pour eux c'est plus qu'une couronne.
Changez encor, l'agriculteur
M'honore comme un nivelleur.
X.

ANAGRAMME

Mon nom sur quatre pieds te dit que je suis roi.
Je répands la terreur et souvent on m'enchaîne.
Mêle mes pieds, tu sais ce que faire de moi :
Régner ainsi de loin est-ce donc bien la peine?
X.

DEVINETTE

Sur quelle maison avait-on mis l'inscription suivante :

> Il est trois portes à cet antre :
> L'espoir, l'infamie et la mort.
> C'est par la première qu'on entre,
> Et par les deux autres qu'on sort.

QUESTION DROLATIQUE

Qu'est-ce que l'année *martiale*, et de combien de jours se compose-t-elle ?

HISTORIETTE

Les succès de Bossuet au collège de Navarre, à Paris, étaient si grands et si étonnants, que le bruit s'en répandit jusque dans le monde frivole. Le fameux hôtel de Rambouillet voulut voir ce prodige et juger par lui-même s'il était capable, comme on le disait, d'improviser sur le premier sujet donné, après quelques instants de méditation. Bossuet, à peine âgé de onze ans, y conquit tous les suffrages, et comme il était près de minuit lorsqu'il avait parlé, Voiture exprima le sien en disant : *Rapportez ses paroles, ou supposez-les.*

PROBLÈME

Un père a trois fois l'âge de son fils. Dans combien d'années le fils aura-t-il la moitié de l'âge de son père !

JEU

Mettez au défi les personnes présentes de soulever une carafe, même contenant un peu d'eau, sans autre moyen qu'une paille.

Les fous donnent les festins et les sages les mangent.

29^{ME} SEMAINE

ENIGME

Ma charmante lectrice,
A l'air un peu malin,
Ah! soyez-moi propice
Et plaignez mon destin !

Consentez à m'entendre.
N'a-t-on pas dit de moi
Cent fois pire que pendre ?
Et cependant, pourquoi ?

Nuit et jour confinée
Dans un étroit palais,
Je me vois condamnée
A ne sortir jamais.

Sans être mes sujettes,
Mes filles sont muettes.
Je suis seule à parler,
Quand on veut m'écouter !

Est-ce un bien grand dommage
Si je me dédommage
Pour vous dire en deux mots
Ce qui cause mes maux ?

J'exerce un vaste empire.
Je ne rougis de rien ;
Je dis le mal, le bien,
Le vrai, le faux. C'est pire :

Je cause aussi la mort,
Sans avouer mon tort,
Et mon bonheur suprême
Est de dire souvent,

Et d'entendre de même
Ce mot charmant :
 Je t'aime !
 Je t'aime !
 X.

CHARADE

Lorsque gronde et mugit la terrible tempête
Mon premier est pour tous un asile assuré.
 Dans la terre on cache la tête
 De mon second au parfum acéré.
Virgile le chanta. Les lèvres d'Henri quatre
Y touchèrent avant de pouvoir le nommer ;
Aussi fut-il toujours intrépide à combattre.
Honneur à mon second ! qui ne pourrait l'aimer ?
De mon tout, mes amis, contre toute surprise,
Vos jardins et vos parcs ont un besoin réel.
On le rencontre encor aux châteaux, a l'église,
Pour entrer dans la ville et pour aller au ciel.
 X.

LOGOGRIPHE

Du plus bas de la terre, en me coupant la tête,
On me transporte aux cieux.
Coupez encore un pied, et dans ces tristes lieux
Je redescends stupide bête,

X.

METAGRAMME

Sur mes quatre pieds chancelants
Trois fois ajoutez une tête?
— Je revêts tout d'abord l'herbette
De nombreux et jolis brillants.
— Je me rends utile à l'étude,
— Et dans la solitude
Je passe mieux le temps.

X.

ANAGRAMME

Charmant petit oiseau, je viens
D'une île de l'Afrique.
Mêlez mes pieds et je deviens
Produit pharmaceutique.

C.

DEVINETTE

Mots carrés. Cherchez quatre mots qui répondent aux indications suivantes et placez-les de façon qu'ils s'y trouvent deux fois chacun, horizontalement et verticalement :

1· J'arrose au Nord un beau département de France.
2· Jadis, j'eus ce bonheur ; hélas ! je ne l'ai plus !
3· Je suis ville d'hiver, reine par l'élégance.
4· Je fus prince troyen et le fils de Vénus.
C.

QUESTION DROLATIQUE

J'ai vu un petit enfant de quelques mois couché dans une rose. Comment cela peut-il se faire ?

HISTORIETTE

Un jeune prince aimait beaucoup les oiseaux chanteurs. Il se plaisait à les soigner, à leur parler, à jouir de leur gazouillement plein d'entrain et de variété ; mais il les tenait prisonniers dans leurs charmantes cages. Or, il y avait aussi, dans les prisons de son père, d'autres prisonniers plus intéressants que les siens. Un jour de fête il sollicita du ministre l'élargissement de quelques-uns. Il avait si bon cœur ! il en aurait été si heureux ! Sa demande

fut impitoyablement refusée. De dépit il veut se venger sur ses innocents oiseaux ; il monte dans sa chambre, et... *Devinez ce qu'il fit.*

PROBLÈME

Une ancienne marchande n'avait que quatre poids : de 1, 2, 3, 9 et 27 livres. Comment avec ces quatre poids pouvait-elle faire toutes les pesées ?

JEU

Proposez de faire tenir un œuf droit sur sa pointe et sur une table unie.

Si tu achètes ce qui est superflu pour toi, tu ne tarderas pas à vendre le plus nécessaire.

30ᴹᴱ SEMAINE.

ENIGME

Du haut de mon séjour je contemple l'aurore ;
Je foule sous mes pieds ce que le monde adore ;
Je n'ai qu'un ennemi qui trouble mon repos,
A qui pourtant jamais je ne tourne le dos.

C.

CHARADE

Je suis dans mon premier terme d'architecture ;
J'abrite, je défends, je borne, je clôture.
 Un arbre et le buisson
 Produisent mon second.
Mon tout plait au poëte, à la femme rêveuse,
Lorsque, le soir, l'oiseau, la lune, le zéphir,
Concourent au concert de l'onde paresseuse
Qui fuit parmi les fleurs comme un léger soupir.

X.

LOGOGRIPHE

Enlevez une même lettre aux mots suivants et formez-en d'autres mots :

Liane — Cape — Aride — Epais — Avanie — Taon — Biais — Orage — Océan — Ana — Aronde.

MÉTAGRAMME

Je suis, sur mes six pieds, la cité qu'on adore.
De tous les points on vient pour être heureux à moi.
Changez ma tête : Essling !... O France, Je m'honore
Et de t'avoir servie et d'être mort pour toi !

X.

ANAGRAMME

J'abrite les vieillards, les fous et l'orphelin.
Retournez-moi, je deviens femme ;
Peut-être votre sœur, ou votre amie, une âme
Que Dieu créa pour vous en fixant le destin.

X.

DEVINETTE

On avait représenté, au pied d'une croix, un personnage nouvellement décoré, auquel on faisait dire :

Qu'avons-nous fait, Seigneur, vous et moi, pour mériter la croix ?

Que signifie cette exclamation ?

QUESTION DROLATIQUE

Que répondit un malade interrogé pourquoi il ne faisait pas appeler un médecin ?

HISTORIETTE

Un jeune prince, convaincu de la vanité des choses de ce monde, préféra le royaume de Dieu. Il se retira dans un couvent, à l'insu de son père. Celui-ci le fit chercher partout. Lorsqu'on eut découvert sa retraite, il s'y transporta pour le ramener. Il mit en œuvre tous les moyens de persuasion que put inventer son cœur de père ; le prince fut inébranlable. Pressé de dire pour quel motif il avait pris la fuite, il finit par répondre : Vous avez dans votre royaume un personnage que je déteste ; si vous me promettez de le chasser, je suis prêt à retourner chez vous. — En ayant reçu l'assurance, il fit connaître ce personnage. Le roi se

voyant dans l'impossibilité de le chasser de ses Etats, se rendit aux raisons de son fils et le laissa tout à son bonheur. *Quel est le personnage en question ?*

PROBLÈME

Un officier présente à des dames du tabac dans une jolie tabatière dont elles sont enchantées. Une de ces dames demande ce que cette jolie tabatière a coûté. L'officier lui répond :

Elle coûte un nombre de louis d'or, dont le double, ôté de 36, donnera pour reste quatre fois le nombre des louis qu'elle a coûté.

Votre réponse, dit la dame, est une énigme que monsieur votre ami voudra bien nous expliquer. *Quel est le prix de la tabatière ?*

JEU

Faire tenir en l'air un verre plein, sur trois couteaux.

Réfléchis bien avant de profiter d'un bon marché.

31ᴹᴱ SEMAINE

ÉNIGME

Ma chère amie, à la bonne heure !
Je suis enfin content de toi ;
Car ta conduite est bien meilleure.
Tu seras contente de moi.

Jadis tu faisais trop la sotte.
Boudant ou marchant de travers,
Comme une prude qui marmotte,
En cheminant, quelques *paters*.

J'avais beau te remettre à l'ordre,
Ou dans un coin te reléguer ;
Au lieu de cesser ton désordre,
Tu te plaisais à me narguer.

Aussi que de chagrins, de peines
Et que d'argent tu me coûtais,
Pour changer tes rubis, tes chaînes ;
Car toujours au fond je t'aimais !

Grâce à mon ami plein d'adresse
Qui voulut bien te corriger,
Et surtout grâce à la vieillesse,
Te voilà sage et sans danger.

C'est vrai, tu n'es pas sans rien faire.
Ils sont grands tes labeurs d'un jour.
Mais, va! désormais pour te plaire
Je veux t'obéir à mon tour.

Marchons ensemble dans la vie,
Sans écarts et dans l'équité,
Roulant nos heures sans envie,
Du temps jusqu'à l'éternité.

X.

CHARADE

1°

Je suis un adjectif
Aimé de la paresse ;
Et de plus substantif,
Je ressemble à la graisse.

2°

Je te donne du fil
Sans être chanvre ou soie,
Pour coudre ton coutil
Et garantir ta voie.

TOUT :

Je marche avec le vent,
A tour de bras encore,
Avec l'eau plus souvent.
Le boulanger m'honore.

X.

LOGOGRIPHE

Que de cris on entend, combien de mon premier,
Lorsque, coupant ma tête, on vient à mon dernier !

X.

METAGRAMME

J'ai trois modestes pieds. Veux-tu me voir debout ?
J'ai besoin que tu me remplisses
D'argent, de farine, de tout
Et même de malices !
Trois fois change mon cœur :
1· Me voilà pâle, sans chaleur ;
2· Je fends et sillonne la terre ;
3· Je nourris et je désaltère.

X.

ANAGRAMME

On se passe de moi lorsque brille le jour.
Mais n'allez pas, la nuit, sans moi dans un lieu sombre
On m'inventa pour guide et je dissipe l'ombre.
Mélangez mes cinq pieds, vous aurez tour à tour
Du savant, du vainqueur et du saint le symbole.
 Méritez-moi, lecteur.
 Tenez votre parole,
 Si vous avez du cœur.
<div align="right">X.</div>

DEVINETTE

Sur quelle tombe avait-on mis cette épitaphe :
 Il naquit,
 Il pleura,
 Il mourut !

QUESTION DROLATIQUE

Pourquoi fait-on remarquer d'un avare qu'il mourut le 31 décembre ?

HISTORIETTE

Un peintre italien se présenta dans une auberge de campagne et s'y installa pour quelques jours. Sa renommée et le train qu'il menait lui valurent tout d'abord les attentions et les bonnes grâces du maître et de sa femme ; ils s'attendaient à une forte aubaine. Le peintre les servait de son mieux dans cette attente par de flatteuses allusions et des libations abondantes. Mais voilà qu'un beau jour il disparaît comme un gascon italien. L'aubergiste commençait à méditer une vengeance légitime, lorsqu'une idée lui vint : sans doute, se dit-il, et sa femme fut de son avis, il aura laissé quelque chose dans sa chambre, pour témoigner sa délicatesse par une plus grande générosité. — Il s'y transporte précipitamment, et s'écrie en s'adressant à sa femme : je te l'avais bien dit ! En effet, le peintre avait laissé sur sa table un tas de pièces d'or et d'argent ; on se hâte de les palper pour les compter !... Il n'y avait rien ! *Que s'était-il passé ?*

PROBLÈME

Sur vingt mètres à parcourir pour atteindre un but, je vous en donne la moitié d'avance sur moi ; de plus, je marche et vous courez, et cependant je parie de toucher le but avant vous. *Comment ?*

JEU

Priez quelqu'un de dresser bien perpendiculairement le doigt du milieu d'une main ; posez sur ce doigt une carte en équilibre et sur la carte une pièce de dix centimes ; proposez ensuite d'enlever la carte et de faire rester sur le doigt la pièce sans la toucher.

Il y a folie à employer son argent à acheter un repentir.

32ᴹᴱ SEMAINE

ENIGME

Dieu me fit abîme insondable.
J'enfante le mal et le bien.
Je ne suis pas inabordable :
Si tu veux connaître le mien,
Je t'aime, donne-moi le tien.

<div style="text-align:right">X.</div>

CHARADE

Dans mon premier le papillon voltige.
Sans mon second que ne ferais-je pas?
Mon troisième souvent d'un mal cruel m'afflige,
Et mon tout d'un pays est le chef le plus bas.

<div style="text-align:right">La Croix.</div>

LOGOGRIPHE

Sur mes huit pieds, lecteur, je vais courant le monde.
On me voit en tous lieux, sur la terre et sur l'onde,
En ballon quelquefois, bien qu'aux routes de l'air
Je préfère un navire ou le chemin de fer.
Mais qui n'a pas le choix doit se résoudre à prendre
Ce qu'il a sous la main, s'il ne veut trop attendre.
Sur six pieds, à mon gré, je suis long, je suis court ;
Je suis intéressant, ennuyeux, dans mon cours
Celui qui m'entreprend à bien des cas s'expose.
On dit : l'homme propose et l'Eternel dispose.
Je suis, avec cinq pieds, la brillante couleur
Qui du taureau sauvage excite la fureur ;
Ce que par son talent veut acquérir l'artiste ;
La tempête parfois en accidents si triste ;
Le synonyme enfin de notre mot sérieux.
Avec mes quatre pieds, je montre à tous les yeux
Un ruisseau qui tantôt du sommet des montagnes
Descend torrentueux, ravage les campagnes,
Et tantôt reste à sec, apportant aux chasseurs
Un commode chemin pour gravir les hauteurs.
Sur quatre pieds aussi, je suis simple légume ;
Le mal affreux qui fait que l'homme atteint, écume ;
L'animal que l'on mange en tout banquet social,
Avec de la salade et du vin... radical.
Avec trois pieds, je suis ce qu'à feu Bélisaire
Autrefois a ravi le juriste empereur ;
La voie ouverte à tous, civil ou militaire ;
Le chef que mit à mort la sanglante terreur.

C.

MÉTAGRAMME

Sur quatre pieds, je suis ronde ou carrée
Et je m'élève assez haut dans les airs.
Changez ma tête, à vos enfants je sers,
Dans quatre murs, aux ébats consacrée.

X.

ANAGRAMME

Tracez une circonférence,
Vous aurez mon premier.
Marquez-y quatre points d'une égale distance.
Vous aurez mon dernier.

X.

DEVINETTE

Un homme pria saint François-de-Sales de lui prêter vingt francs. Le saint lui dit : Tenez, je vous en donne dix ; nous y gagnerons, vous et moi. — *Comment?*

QUESTION DROLATIQUE

Quels sont les hommes qui portent mal leur nom ?

―――

HISTORIETTE

Un enfant, au retour de l'école, était obligé d'apprendre son histoire, avant le dîner. Un jour, comme il ne descendait pas de sa chambre, à l'heure voulue, son père monta pour l'appeler ; il le trouva pleurant, accoudé sur la table. Interrogé, il répond : j'aurais voulu vivre du temps de Charlemagne ! — Mais, malheureux, tu serais mort depuis longtemps. — Tant pis ! — Et pourquoi ? — Parce que je.., je... — *Achevez*.

―――

PROBLÈME

Une personne voulant faire l'aumône à treize pauvres, n'a que douze écus, et veut en donner un à chacun, excepté à l'un d'entre eux qui est en état de travailler ; mais elle voudrait qu'il lui semblât que le hasard seul en fut la cause. — *Comment s'y prendra-t-elle ?*

―――

JEU

Faire passer le vin d'une bouteille, sans la toucher, dans une bouteille d'eau, et l'eau dans celle du vin.

Les étoffes de soie, les satins, les écarlates et les velours, éteignent le feu de la cuisine.

33ᴹᴱ SEMAINE

ENIGME

Si j'ai quelque valeur
C'est grâce à mon feuillage.
Les païens me rendaient hommage
Et je suis toujours en honneur.
Je sers du plus touchant emblême,
Quoique n'ayant pas de parfum.
Mais, c'est que je dis à chacun,
En m'attachant, comment on aime.

 X.

CHARADE

PENDANT LA CHASSE

On faisait retentir autrefois mon premier.
Mais dès qu'on l'a sur soi trop souvent il agace.
Heureux celui qui sait gagner à mon dernier !
Hélas ! malheur à qui voyage en mon entier !

 X.

LOGOGRIPHE

Sur mon premier, surtout s'il est tendre et moelleux,
Volontiers, je penche ma tête.
Coupez mon cœur, tout fuit : sommeil, rêves joyeux,
Devant une petite bête !

X.

METAGRAMME

J'ai quatre pieds et puis avoir huit corps,
Si vous savez huit fois changer ma tête :
1· Fuyez-moi froid ; mais l'été, sur les bords
De la rivière ou de la mer en fête
Venez goûter ma force et ma douceur.
2· De l'artisan, du noble ou laboureur,
Je suis toujours la juste récompense ;
3· Mais grâce à moi, car je suis l'instrument
Indispensable à tout être qui pense,
4· Ainsi qu'à moi, fort rare heureusement !
L'homme n'est pas que matière et que taille.
5· Et moi, fuyant l'indigne paresseux
A la maison de celui qui travaille,
J'abonde, aussi chez lui tous sont heureux.
6· On y voit même, au surplus mon sixième,
7· Sans recourir à mon brillant septième,
8· Que mon dernier symbolise le mieux.

X.

ANAGRAMME

On se fait mon premier dans un doux tête-à-tête,
Ou lorsqu'à l'homme saint on dévoile son cœur.
Mêlez mes quatre pieds, je servis à la fête
Du prodigue ruiné, mais revenu vainqueur.
 X.

DEVINETTE

Donnez à quelqu'un tout ce qui est nécessaire pour une omelette, et mettez-le au défi de la faire.

QUESTION DROLATIQUE

Quels sont les châteaux que chacun peut construire?

HISTORIETTE

Deux jeunes gens défièrent un de leurs amis, en pariant qu'il n'irait pas au cimetière, pendant la nuit, prendre une tête de mort. Le pari fut accepté et le rendez-vous fixé au lendemain. Les deux provocateurs furent fidèles; mais quelle surprise! quelle épouvante! Leur ami était couché,

pris de fièvre et de délire, et, d'une voix râlante, il répétait : la tête ! la tête ! L'épouvante redoubla pour eux, lorsqu'ils virent cette tête de mort se livrer, dans la chambre, à une espèce de danse macabre... Ils s'expliquèrent l'état de leur compagnon. Enfin, reprenant courage, ils vérifièrent le fait et découvrirent dans la cavité de la tête... *Quoi?*

PROBLÈME

Une revendeuse réalise chaque jour un bénéfice net de 4 fr. 50. Quel sera son avoir à la fin du mois?

JEU

Proposez de faire passer un œuf dans une bague.

Un manant sur ses pieds est plus grand qu'un gentilhomme à genoux.

34ᴹᴱ SEMAINE

ÉNIGME

Noire, mais de blanc habillée,
Sur un roseau d'ordinaire appuyée,
Je dédaigne la terre et m'enfuis vers les cieux
J'étonne, j'éblouis les yeux ;
Je ressemble à l'éclair précurseur du tonnerre ;
Tout-à-coup je retombe à terre.
Ma gloire, hélas ! ne dure qu'un moment.
Comme l'homme je suis poussière,
Et retourne en poussière inévitablement.

<div style="text-align:right">C.</div>

CHARADE

I.

Mon pied touche à la plaine,
Ma tête monte aux cieux,
Et règne en souveraine
Sur les plus petits lieux.

2.

Je ne porte pas laine,
Mais un poil précieux
Qui chauffe, sans haleine,
Les doigts mignons frileux.

ENTIER

Sur moi s'élève à peine
Un temple glorieux,
Qui vers le Christ entraîne
Tous les hommes pieux.
<div style="text-align:right">X.</div>

LOGOGRIPHE

Mon tout n'a que cinq pieds. Il plait à tout le monde,
Lorsque son contenu, garanti naturel,
Avec son doux bouquet réjouit à la ronde
Les convives assis au banquet fraternel.

Ma première moitié n'est pas moins nécessaire,
Après un long travail et le repos du soir,
Surtout si votre cœur, par un aveu sincère,
Vous rend bon témoignage. Allez-y donc, bonsoir !
<div style="text-align:right">X.</div>

MÉTAGRAMME

J'ai trois pieds en entier,
J'en prends huit au dernier :
— Je passe sans méprise ;
— Je marque la surprise ;
— Je suis d'un rouge brun ;
— Je fais sauter chacun ;
— J'annonce, je convoque ;
— A boire je provoque ;
— Je garantis les peaux ;
— Et je blesse le dos.

 X

ANAGRAMME

Dans mes six pieds fidèlement
J'exprime le commencement
De l'eau, de tout évènement,
 Et même de la vie.
Faites subir un changement
A deux des pieds, subitement
Vous me verrez toujours courant,
Sans m'arrêter un seul instant,
 Au terme de la vie.

 X.

DEVINETTE

J'ai deux beaux yeux, je n'y vois pas !
J'y vois très bien pourtant, lorsque nous sommes quatre.
Heureux qui peut jusqu'au trépas
Avec moi se guider sans se laisser abattre !

X.

QUESTION DROLATIQUE

Qu'est-ce que les Chinois appellent *Pharmacie de l'âme ?*

HISTORIETTE

En 1776, la grippe sévissait à Paris et dans les environs. Les médecins conseillèrent aux habitants, entre autres précautions, de ne pas sortir le matin, à jeûn. Un pasteur de la banlieue, instruit de la recette, s'empressa, le dimanche suivant, de la recommander à ses paroissiens : Ne sortez jamais le matin, leur dit-il, sans prendre quelque chose. — Il fut obéi, vous n'en doutez pas, même par son domestique, si dévoué à un si bon maître, et si bien qu'il ne reparut plus. *Devinez ce qui s'était passé.*

PROBLÈME

Une fille gardait des oies qui paissaient dans un champ ; un passant lui demande à combien se montait le nombre de ses oies. Elle répond : J'en ai tant, si j'en avais encore autant, et la moitié d'autant, avec le quart d'autant et la poule qui les a couvées, j'en aurais juste cent. *On demande quel est le nombre de ses oies.*

JEU

Présentez sur la table un œuf et un cerceau. Proposez de mettre cet œuf par terre et défiez qui que ce soit de parvenir à le casser avec le cerceau.

Les enfants et les fous imaginent que vingt ans et vingt francs ne peuvent pas finir.

35^{ME} SEMAINE

ENIGME

Je suis le plus grand bien, cause de tous les maux ;
Et chacun m'aime !
Les hommes et les animaux
Me recherchent de même.
Qui ne m'a pas, veut m'acquérir ;
Il n'est rien qu'il n'invente
Pour me tenir,
Il n'est rien qu'il ne tente,
Et pourtant, malgré mes attraits
Et mes bienfaits,
Malgré votre sollicitude,
Tous vos efforts, et votre étude,
Mortels, vous ne m'aurez jamais
Telle que je vous plais.

X.

CHARADE

Ami, tu contiens mon premier,
Sans avoir recours à la gamme.

En son temps, jette mon dernier,
Et que Dieu préserve ta femme,
Et toi-même, de mon entier !

 X.

LOGOGRIPHE

Je suis ce qu'au Seigneur chaque jour tu demandes,
 Ce qu'il t'accorde chaque jour ;
 La plus pure de tes offrandes,
 Le don de son plus tendre amour.
Si de mes quatre pieds le premier tu retranches,
Je suis département. N'enlève que mon cou,
Mon tronc s'élève en haut pour te fournir des planches,
Ou, comme un parasol, t'abrite sous ses branches
Malgré mon acreté qui n'est pas de ton goût.

 X.

MÉTAGRAMME

Heureux si vous pouvez, méritant sa faveur,
 L'attendre d'Amérique !
Mais n'allez pas sitôt, naïf, changer son cœur ;
Il vous déchirerait dans un accès rabique.

 X.

ANAGRAMME

On entendit, à mon premier,
 Le doux concert des anges.
Partout on donne à mon dernier
 Mille et mille louanges.
Lecteur, si vous voulez savoir
 Ce que je suis, en somme,
Allez à Bethléem, le soir,
 Et revenez à Rome.
Sur quatre pieds vous me verrez,
 Que vous retournerez.

 X.

DEVINETTE

Quels sont les plus beaux monuments de Cannes?

QUESTION DROLATIQUE

Pourquoi un homme décédé à l'âge de 84 ans n'a-t-il célébré que vingt-une fois l'anniversaire de sa naissance?

HISTORIETTE

Une bonne d'enfant avait reçu l'ordre formel de la mère d'accorder à celui-ci tout ce qu'il demanderait. C'était au préjudice de la véritable éducation et par là-même de l'enfant, dont l'avenir pouvait être compromis ; n'importe ! il fallait se soumettre. Un soir, la bonne et son nourrisson étaient à la cour. Tout à coup, des cris perçants se font entendre. L'enfant pleurait, trépignait, criait. La mère parut à la fenêtre et l'aperçut penché sur la margelle du puits. Qu'est-ce que c'est, dit-elle ? — Madame, il me demande quelque chose que je ne puis pas lui donner. — Vous êtes une impertinente, et je vous ordonne de le lui donner sur le-champ, sinon je vous renvoie. — Madame, venez le lui donner vous-même, quant à moi je ne puis pas et je préfère m'en aller. — Furieuse, la mère descend et s'enquiert de l'objet réclamé par son fils pour le lui donner et chasser ensuite sa bonne. Celle-ci lui dit : Il veut.....devinez ?

PROBLÈME

Un paysan porte, pendant un mois, à un riche propriétaire, un fagot de sarments par jour et dont il recevait chaque fois le prix, à raison de 20 centimes le fagot. A la fin du mois, le propriétaire visita son bûcher pour s'assurer s'il avait son compte. Combien trouva-t-il de fagots et combien avait-il dépensé ?

JEU

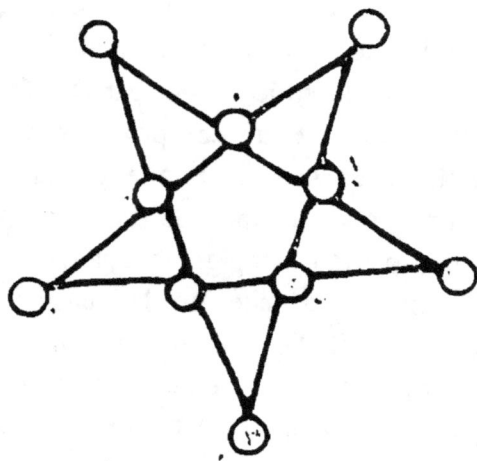

. Tracez une grande étoile avec des ronds aux pointes et aux interstices des lignes, comme ci-dessus. Proposez de placer neuf jetons sur neuf de ces ronds, suivant une ligne droite, en comptant toujours de 1 à trois, et partant d'un point vide pour aboutir à un point vide.

A force de prendre à la huche sans y rien mettre, on en trouve bientôt le fond.

36ᴹᴱ SEMAINE

ENIGME

Je suis blanche, j'aime la nuit.
Un trop grand jour parfois me nuit;
Je suis sans sentiment, sans âme ;
Le feu facilement m'enflamme,
Me consume jusqu'à la mort.
Ma sœur subit le même sort.

C.

CHARADE

Mon premier est un ordre,
Avec commandement.
Mon second est un ordre
Caché dans son couvent.
Mon tout est un désordre
Et très-assourdissant.

C. X.

LOGOGRIPHE

Je suis indéfini ;
Mais, dès qu'on veut m'écrire,
Je me trouve fini,
Et même alors qui peut me circonscrire ?
Car défini, j'exprime l'unité,
Des millions de millions, sans être limité !
Ma valeur, tu le vois, est petite ou bien grande.
Si tu me fais sauter la tête d'un seul coup,
C'en est fait de mon sort, il faut que je me rende.
Je ne serai plus rien du tout,
Et tu n'y verras pas beaucoup.

X.

MÉTAGRAMME

Je suis, sur mes sept pieds, sans force et sans ivresse.
Ah ! ne me laissez pas, seule, me consumer !
Allons ! changez ma tête afin que je m'empresse
De vous prouver cent fois que je sais vous aimer.

X.

ANAGRAMME

Je suis ville de France
Et l'orgueil du Normand,
Car j'ai donné naissance
A plus d'un grand savant.

Changez l'une par l'autre et ma queue et ma tête,
Je sers à retenir les rubans de toilette,
Les fardeaux. la cravate et tout cordon flottant.

 X.

DEVINETTE

Cherchez cinq mots, le 1er de quatre A ; le 2e de quatre E ; le 3e de quatre I ; le 4e de quatre O ; le 5e de quatre U.

QUESTION DROLATIQUE

Que faut-il faire pour avoir des roses sans épines ?

HISTORIETTE

Un auteur, nommé Pellequin, donna au théâtre une pièce intitulée *Pellopée*; elle fut complètement sifflée, ce qui excita la verve d'un mauvais plaisant. En effet, le soir, l'auteur reçut une lettre ainsi conçue : P. P. P. P. P. P. P. P. P. P. P. Cette lettre singulière l'intrigua beaucoup, aussi s'empressa-t-il d'en demander l'explication ; un autre plaisant lui répondit : cette lettre est écrite en abréviation ; elle signifie : Pélopée..... Devinez le reste.

PROBLÈME

Un berger a vingt-sept brebis. Un passant lui demande combien il a de têtes et de pattes dans son troupeau. Il répond : J'ai 54 têtes et 216 pattes. Comment ?

JEU

Proposez de faire tenir un bâton droit sur le bout du doigt, sans qu'il puisse tomber.

Quand le puits est sec, on connait tout le prix de l'eau.

37ᴹᴱ SEMAINE

ENIGME

Qu'a-t-on besoin de trône,
De sceptre et de couronne
Quand on commande en roi?
Je suis maitre chez moi!

Si l'on touche à la reine,
Quoique j'aime la paix,
C'en est fait : de ma haine
Je prodigue les traits ;

Je pars, vaillant, en guerre.
Mes triples éperons
Font voler la poussière.
Imitant les clairons,

Ma voix claire et perçante
Porte partout l'effroi,
Dans ma cour frémissante,
Le maître ici c'est moi !

X.

CHARADE

Adjectif possessif, féminin, singulier,
Tel est, en quatre mots, le modeste premier.
Le second est la part, dans le jeu, le commerce,
S'il veut y concourir, qu'en entrant chacun verse,
Ou ce qui fait en nous tout notre extérieur.
La vôtre, milady, fashion irréprochable,
Est en vous le reflet de l'esprit et du cœur.
Mon tout coule toujours, fécond, intarissable,
A travers Albion, riche de ses bienfaits,
Comme vous qui donnez sans vous lasser jamais.

<div align="right">X.</div>

LOGOGRIPHE

Je suis, dans ma simplicité
Un instrument d'adresse et quelquefois de guerre,
Bien connu des bergers, dans la Bible cité.
J'ai même dans l'histoire une page entière.
Coupez mon premier pied, car je me tiens sur six ;
Je vous offre à la fois du monde la figure,
Une danse, une note, et certaine écriture.
Coupez encore, mais ne restez pas assis ;
 Car, sans aucune peine,
 Je pourrais m'entr'ouvrir,
 Nouveau Jonas vous engloutir,
 Sans vous promettre une baleine.

<div align="right">X.</div>

MÉTAGRAMME

Changez-moi quatre fois la tête :
— Je suis, pour la première fois,
Aux tonneaux petite baguette.
— Ensuite, immense tu me vois,
Sans pouvoir fixer mes limites.
— Je préside à la danse, au chant,
Je fais faire aux chefs des visites.
— Moi, je plains le jeune imprudent
Qui me suit sans expérience.
Mieux vaudrait qu'il me fît servir
A tout connaitre, à se guérir.
Sur cinq pieds voilà ma science.

X.

ANAGRAMME

Je suis un fruit très-savoureux.
Portez-en quelques uns dans le cours d'un voyage.
Il est toujours prudent et sage
De prévoir les temps moins heureux,
Auxquels sont soumis tous les êtres.
Ainsi donc vous aurez
Ce que vous trouverez
En mêlant mes six lettres.

X.

DEVINETTE

Par qui furent prononcés les deux vers suivants :
O siècles étonnés, vous ne pourrez le croire :
J'ai vu mon verre plein, et je n'ai pu le boire !

QUESTION DROLATIQUE

Qu'est-ce que l'on jette partout et que l'on garde toujours ?

HISTORIETTE

Un bon vieillard avait été reçu à l'asile des Petites Sœurs des Pauvres. Il était soigné et même gâté par ces anges de dévouement. Aussi comme il se sentait heureux ! Il disait son bonheur à tous ceux qui le visitaient, et ne tarissait pas, en parlant des *petites mères* dont il faisait, de si bon cœur, le plus touchant éloge ! Un jour pourtant, la supérieure le trouva qui pleurait à chaudes larmes. N'êtes-vous pas content chez nous ? Vous manque-t-il quelque chose ? Vous a-t-on fait de la peine ? lui disait la petite mère. A toutes ces questions il répondit négativement. Désireuse de connaitre le motif de ses larmes, elle le presse. Il lui répond enfin : Ma mère, je suis si heureux d'être ici que..... Achevez.

PROBLÈME

Un père de famille ordonne, par son testament, que l'aîné de ses enfants prendra, sur tous ses biens, 10,000 livres, et la septième partie de ce qui restera ; le deuxième 20,000 livres, et la septième partie de ce qui restera ; le troisième, 30,000 livres, et la septième partie du surplus ; et ainsi jusqu'au dernier, en augmentant toujours de 10,000 livres. On demande combien il y avait d'enfants, quel était le bien de ce père, et quelle a été la part de chacun.

JEU

Donnez une leçon d'équilibre, en proposant de faire tenir et tourner quatre couteaux ou fourchettes sur une aiguille.

Etes-vous curieux de connaître ce que vaut l'argent, essayez d'en emprunter.

38ᴍᴇ SEMAINE

ÉNIGME

Vers l'an treize-cent deux, quand je parus au monde
　　Comme un présent des cieux,
On vit de toutes parts s'aventurer sur l'onde
　　Les moins audacieux.
A travers l'inconnu je rends l'homme intrépide.
　　Sur l'élément humide,
Je trace des sillons. La nuit comme le jour,
　　Dans mon étroit séjour,
　　Quand règne la tempête
　　Et que souffle le vent,
　　Ne perds jamais la tête;
　　Consulte-moi souvent.

　　　　　　　　　　　　　X.

CHARADE

1°

Je te plais émaillé de fleurs
Que ta main délicate cueille
Et que ton doigt tremblant effeuille,
Supputant la joie ou les pleurs !

2°

Je te plais lorsque, souriante,
Toujours à toi je me présente
Le teint fleuri, la bouche en cœur !

ENTIER

Et moi, je voudrais bien te plaire ;
Mais réussir est un mystère,
Que ne connaît pas chaque auteur

X.

LOGOGRIPHE

Sur trois pieds je reste immobile
 Et tranquille
Au plus petit commandement.
Ajoutez une queue et, vite,
 On m'invite
A fendre un bois dur et pesant.
Si vous en mettez une encore,
 Je décore
Vos jardins et plais au gourmand

X.

MÉTAGRAMME

Sur mes sept pieds, je cause une frayeur extrême,
Quand sous l'herbe caché je pique l'imprudent.
Changez deux fois mon cœur : — je suis au régiment —
Et ce que chacun dit s'il veut prouver qu'il aime.

X.

ANAGRAMME

Bien que d'un simple ver
Tirant mon origine,
Je suis si riche et fine,
Que de moi tu voudrais toujours être couvert.
Mêle mes quatre pieds ; de l'Inde viens en France,
Interroge Beauvais, tu sauras à l'instant,
Avec mon nom et ma naissance,
Que je suis petit fleuve, et puis, département.

X.

DEVINETTE

Devinez ce que je vous dis, en réunissant les premières lettres des contraires des mots suivants : *Mal* — *Fermer* — *Blanc* — *Nuit* — *Mémoire* — *Pluralité* — *Tout*.

QUESTION DROLATIQUE

Connaissez-vous l'arbre républicain !

HISTORIETTE

Une petite enfant avait ouï dire que le bon Dieu répond toujours à ceux qui lui adressent une demande. Elle souf-

frait tant de voir sa mère malade! Elle s'imagina d'écrire au bon Dieu, persuadée qu'il lui accorderait la guérison de celle qui se mourait, faute de pain et de soins. Sa lettre, simple et naïve comme son jeune cœur, fut vite rédigée ; mais, où la déposer ? à qui la confier ? Elle pensa que le tronc de l'Eglise, où de plus grandes qu'elle s'approchaient quelquefois, était la boîte aux lettres à destination du paradis, et que les anges des petits enfants étaient chargés de les porter à leur adresse et de rapporter la réponse. Aussi la voilà qui fait des efforts pour y faire entrer la sienne. Une dame l'aperçoit, et, souriante comme un bon ange, elle s'approche, l'interroge et lui dit : *Mon enfant, confiez-moi votre lettre ; je connais un moyen plus facile que celui de la poste pour l'envoyer au paradis.* — La petite ne se fit pas prier. Elle remit son papier, en remerciant la bonne dame et courut, toute joyeuse, raconter à sa mère ce qu'elle avait fait. La fille souriait, la malade pleurait de joie. Elles attendaient, avec confiance l'une et l'autre, la réponse du bon Dieu. *Devinez ce qui se passa.*

PROBLÈME

Un enfant est né un jeudi, en 1888 ; s'il vit quatre-vingts ans, combien de fois et en quelles années aura-t-il célébré l'anniversaire de sa naissance le jeudi ?

JEU

Souffler une bougie par le moyen de l'air contenu dans une bouteille.

———

Consultez votre bourse avant de consulter votre fantaisie.

39ᴍᴇ SEMAINE

ENIGME

La pauvreté m'enorgueillit,
Car, dépourvu, je me redresse ;
Mais, quand la fortune me rit,
Opulent, alors, je m'abaisse.
Vos aïeux, hélas, étourdis,
Sont cause de votre misère,
Pour avoir dépouillé jadis
Mon oncle ou bien mon grand père.

<div style="text-align:right">C.</div>

CHARADE

Jadis mon premier fut divinité champêtre.
En France, je servais de mesure en longueur ;
Mais j'ai dû, sans retour, sans gloire et sans honneur
Céder, en présence du mètre.
Aujourd'hui, je fais seulement
Partie et de tes murs et de ton vêtement.

Mon dernier est plus poétique ;
Il est d'un précieux métal,
Ou du soleil l'effet physique.
Mon entier, une femme ! a causé tout le mal
Qui dévore depuis notre humaine nature,
Nous laissant pour toute pâture
Un bien insaisissable et pour tous inégal.
<div style="text-align:right">X.</div>

LOGOGRIPHE

Avec six pieds, je suis un poids
Et j'entre dans les devinettes.
Coupez-moi le second, vous changez mes exploits :
Je fais chanter, jouer pistons et clarinettes.
<div style="text-align:right">X.</div>

MÉTAGRAMME

Pour moi, ne quitte pas ton modeste village ;
Je désigne en cinq pieds toute grande cité.
Echange mon premier ; quitte un instant la plage ;
Vole au Nord, tu verras mon nom souvent cité.
<div style="text-align:right">X.</div>

ANAGRAMME

J'ai six pieds. Avec moi si t'on enfant s'amuse,
Ne va pas le punir quand il me fait me tourner.

Est-il moins insensé que l'homme qui s'abuse,
S'il me mêle, en cherchant à me réaliser ?

X.

DEVINETTE

Cherchez quelques mots français dans lesquels entrent les cinq voyelles a, e, i, o, u.

QUESTION DROLATIQUE

Pourquoi Boileau s'appelait-il ainsi ?

HISTORIETTE

Un bon curé, visitant un jour une femme âgée et malade, qui avait connu l'aisance, s'aperçut à des signes certains que la misère était la principale cause de son mal, — Oh ! monsieur le curé, lui dit celle-ci, vous qui êtes si charitable et qui connaissez si bien les maladies, ne pourriez-vous pas me prescrire quelque remède propre à me soulager ? — Certainement, répondit le pasteur, je connais une espèce de pillules, très-efficaces pour vous guérir. — Et vous auriez la bonté de m'envoyer de ces

bonnes pillules ? — Avant une heure. — Mon Dieu ! mon Dieu ! que je vous aurais de reconnaissance ?

En effet, quelques instants après, la pauvre femme recevait une petite boite dans laquelle se trouvaient, avec une ordonnance du curé..... Devinez quelles pillules.

PROBLÈME

Un bâton ayant une longueur de 1 m. 50, devinez quelle est la hauteur d'un arbre.

JEU

Proposez de faire, avec un morceau d'écorce de pomme, un oiseau qui, sous la pression de deux doigts, le pouce et l'index de la main droite, remue, mange les petites miettes oubliées sur la table et boit dans le verre les dernières gouttes de votre vin.

L'orgueil est un mendiant qui crie aussi haut que le besoin, et avec bien plus d'effronterie.

40ᵐᵉ SEMAINE

ENIGME

Au milieu de plaines mobiles
Ma sœur et moi, le même jour,
Nous reçûmes, de mains habiles,
La vie et le plus beau séjour.

Mais l'instant qui nous a vus naître
Nous a séparés, tout d'abord,
Et nous cesserons plus tôt d'être
Que de nous toucher bord à bord.

Ma sœur, plus grande, riche et belle,
Garde les prisonniers du roi ;
 Et moi,
Ceux que Dieu loin du monde appelle

 X.

CHARADE

Cherchez tous mon premier dans la géométrie ;
Vous connaissez son rôle : il est très-important.

Vous trouvez mon dernier dans la cosmographie,
Quoique petit au monde, il n'en est pas moins grand.
Et mon tout brille enfin dans la géographie.
Saluez, en son nom, l'illustre Lord Brougham.

<div align="right">C. X.</div>

LOGOGRIPHE

Cherchez un mot, lecteur,
Qui peut fournir, sans acoustique,
Sans nuire à l'auditeur,
Les sept notes de la musique.

<div align="right">X.</div>

MÉTAGRAMME

Quatre pieds, quatre têtes.
1. Je sers aux jeux, aux bêtes,
 Même aux rois, tour à tour.
2. Loin de moi, quand je brûle
 Ton pain de chaque jour !
3. J'avance et je recule
 Chaque matin et soir.
4. Aimes-tu la nature ?
 Monte sur moi pour voir
 Dieu dans sa créature.

<div align="right">X.</div>

ANAGRAMME

Quelle est la plante de la famille des cactiers qui se trouve en Amérique, et qui, son nom retourné, désigne un habitant voisin des glaces?

C,

DEVINETTE

Un pécheur fut condamné, pour sa pénitence, à faire deux visites a une chapelle rurale et d'un accès difficile et rocailleux ; la première fois, avec des pois chiches dans les souliers et la seconde fois nu-pieds. Comment s'arrangea-t-il pour ne pas en être incommodé?

QUESTION DROLATIQUE

Plus il est éloigné, plus il chauffe et brûle. De quoi peut-on dire cela?

HISTORIETTE

Un médecin étranger fut appelé auprès d'un malade qu'il trouva dans un état fort grave. Après le diagnostic et

toutes les formalités d'usage, il fit une longue ordonnance et la présentant à la femme du malade, il lui dit : Vous le pilerez bien dans un mortier, en le délayant dans un peu d'eau, puis vous le lui ferez prendre avec de la tisane, et tout d'un trait. Je compte beaucoup sur l'efficacité de ce remède, si vous observez bien ce que je viens de vous recommander. — La femme se fit répéter la prescription et promit de l'observer avec exactitude. Ainsi fut fait. Le lendemain le disciple d'Hippocrate ne manqua pas d'être matinal. Avec qu'elle satisfaction il constata que le malade était sinon guéri, du moins dans un état d'amélioration sensible ! Pour mieux s'en attribuer le mérite, il interogea la bonne femme pour s'assurer qu'elle n'avait rien omis. Celle-ci lui avoua qu'elle s'était conformée à toute son ordonnance, et qu'après avoir..... *Devinez le reste.*

~~~~~~

## PROBLÈME

Les omnibus de la Madeleine à la Bastille, et de la Bastille à la Madeleine partent de leur station de trois minutes en trois minutes et accomplissent le trajet en une heure. Combien rencontrera d'omnibus de cette ligne, un voyageur qui va de la Madeleine à la Bastille ?

~~~~~~

JEU

Défiez les assistants de faire de la musique sans instru-

ment, et, lorsqu'ils auront avoué leur impuissance. organisez vous-même immédiatement, sur la table, un clavier qui vous permettra de jouer plusieurs airs connus.

Il est plus aisé de réprimer le premier désir que de contenter tous ceux qui suivent.

41ᴹᴱ SEMAINE

ÉNIGME

Devin, dans les rimes suivantes
Trouvez deux choses différentes
Que vous donne le même nom.
L'un fait naître la haine et demande vengeance.
Serait-on rempli d'indulgence,
Il n'est pour lui ni grâce ni pardon.
L'autre possède un corps, comme il possède une âme,
Et, semblable à l'amour, sans avoir ses attraits,
Il est toujours l'auteur d'une plus vive flamme.
De leur sens bien divers, voilà les deux extraits.

<div style="text-align:right">C.</div>

CHARADE

De la blonde Cérès mon premier est l'orgueil.
Suivez de mon second le cours dans un fauteuil,
Et que de mon entier la morale énervante
Ne guide votre cœur, malgré qu'elle vous tente.

<div style="text-align:right">X.</div>

LOGOGRIPHE

Mes deux pieds marquent le mépris,
Le dégoût et la répugnance.
Ajoute une queue, et, surpris,
Tu me verras tourner et coudre avec aisance.
Encore une, et tu fais comme Berthe à la cour,
Ou je montre à tes yeux une suite de choses.
Encore une, et je puis, même couvert de roses,
Détruire les oiseaux, les poissons tour à tour.

<div style="text-align:right">X.</div>

MÉTAGRAMME

Sur mes sept pieds, avec une R,
Je suis la dignité de roi.
Avec une L, veux-tu plaire?
Dans tes actes, respecte-moi.

<div style="text-align:right">X.</div>

ANAGRAMME

Mon sort est humble sur la terre :
Je suis très-bas, petit, rongeur,
Désespoir de la ménagère.
Que d'ennemis! toujours la peur!
Mais je puis cependant vous plaire.
A mes trois pieds faisant honneur,

Si vous mettez ma tête au cœur,
Je suis capable de tout faire.
Au talent je donne l'ardeur,
Au génie un don créateur,
A vous de dire sans mystère
Ce que je suis, mon cher lecteur.

<div align="right">X.</div>

DEVINETTE

Je le vois. il me voit ; je le regarde. il me regarde ; je le salue, il me salue ; je lui parle, il me parle ; je crois que c'est lui, ce n'est pas lui ; il croit que c'est moi, ce n'est pas moi. Qui est-ce ?

QUESTION DROLATIQUE

Quel est le chemin le plus court pour aller à la Nouvelle Calédonie ?

HISTORIETTE

Une femme habitant la campagne venait de mourir, du moins on le croyait. Toutes les formalités étant remplies, on la transportait sur un brancard, selon l'usage du pays, lorsque, arrivés à un passage étroit, les porteurs ne purent éviter le frottement d'un buisson qui, s'accrochant au corps

de la femme la fit sortir de sa léthargie. Pensez quelle scène ! Bref, la prétendue défunte vécut encore dix ans, bien comptés, après quoi elle mourut tout de bon. Les mêmes formalités ayant été remplies, on la porta de nouveau par le même chemin. Son mari l'accompagnait. Lorsqu'il vit les porteurs à quelque distance du fameux buisson, il leur cria... *Devinez*.

PROBLÈME

Un père, en mourant, laisse sa femme enceinte. Il ordonne par son testament que, si elle accouche d'un garçon, il héritera des deux tiers de son bien, et sa femme de l'autre ; mais, si elle accouche d'une fille, la mère héritera des deux tiers, et sa fille d'un tiers. Cette femme donne le jour à deux enfants, un garçon et une fille. Quelle sera la part de chacun ?

JEU

Proposez de partager en quatre parties égales une pomme, sans instrument tranchant et d'un seul coup.

L'orgueil qui dîne de vanité soupe de mépris.

42ᴹᴱ SEMAINE

ENIGME

Dans mon empire,
On a beau rire,
Chacun soupire
Sur mes défauts.
Chez moi, tout passe,
Tout plaît et lasse,
Et puis s'efface
D'un coup de faux.

Car je commence
Dans la souffrance
Par l'innocence,
Dès le berceau.
Sur tous je tombe ;
Chacun succombe
Dans une tombe,
Comme un fardeau.

Lutte incessante !
Rien ne l'exempte

De la tourmente
Jusqu'à la mort.
Les uns s'amusent,
D'autres s'abusent
Et se refusent
D'entrer au port.

Soyez plus sage.
Dans ce passage,
Rendez hommage
Au Créateur.
A l'âme bonne,
Lui qui pardonne,
A la fin donne
Le vrai bonheur.

<div align="right">X.</div>

CHARADE

Mon premier plaît aux vieilles belles.
 Racine l'a chanté.
Voulez-vous conserver la fraîcheur, la beauté ?
Lectrices, recourez aux vertus naturelles
Que renferme partout et toujours mon dernier.
Vous supporterez mieux, à vos devoirs fidèles,
Ce que la vie à tous nous offre en mon entier.

<div align="right">X.</div>

LOGOGRIPHE

J'ai six pieds ; je suis rond
Mais je puis être long.
C'est l'eau qui m'alimente.
Retranchez mes deux cœurs ;
Ce que je vous présente
Est bon dans les chaleurs.

X.

METAGRAMME

Ne creusez pas tant votre tête :
Je sers à faire les tonneaux.
Changez mon chef, me voilà bête
Autrefois chère à deux jumeaux.

X.

ANAGRAMME

Mes cinq lettres forment deux mots
Dont le contraste est bien notoire.
Le premier, une action noire,
Est la cause des plus grands maux.
Le second, très-poli, de la reconnaissance
Et d'un ordre chrétien dénote l'existence.

X.

DEVINETTE

O O O O O O O
P
ꝏ

QUESTION DROLATIQUE

Comment feriez-vous une soupe sans eau et sans marmite?

HISTORIETTE

A une époque, Saint Martin faisait beaucoup de miracles dans sa bonne ville de Tours et dans les environs. Deux mendiants estropiés, témoins de ces guérisons nombreuses, et craignant d'être atteints, se concertèrent et se dirent : Si nous sommes guéris, à notre tour, qu'allons-nous devenir? Nous serons incapables de gagner notre vie, tandis que notre métier de mendiants nous rapporte davantage, sans exiger un grand travail de notre part. Faisons une chose : fuyons au delà de la circonscription dans laquelle le saint exerce son pouvoir; nous serons ainsi à l'abri de ses miracles. — Le projet étant bien arrêté, ils l'exécutèrent. Lorsqu'ils étaient sur le point de franchir la frontière, devinez le tour que leur joua Saint Martin pour se venger.

PROBLÈME

Deux braconniers ont battu, pendant une journée, tous les environs de leur village. Ils ont tiré un seul coup sur des perdrix, mais il a porté pièce. Devinez ce qu'ils ont attrapé.

JEU

Proposez d'écrire sur la surface de l'eau, dans un bassin que vous placerez sur la table, le nom qu'on voudra : celui de la plus belle ou de la plus sage.

L'orgueil déjeune avec l'abondance, dîne avec la pauvreté et soupe avec la honte.

43ᵐᵉ SEMAINE

ENIGME

Narcotique odorant, je suis plein de chaleur.
Rarement avec moi l'on baille et l'on s'ennuie.
 Je chasse la mauvaise humeur,
 Je guéris la mélancolie.
En Europe, en Asie, on vante ma vertu ;
Autant que moi jamais l'étranger n'a su plaire ;
On m'accueille partout, et je suis devenu
 Un superflu fort nécessaire.
 C.

CHARADE

Je souhaite aux amis de mon banal premier,
Autrefois en renom, celle de l'abondance ;
Et pour leur dire un peu de ma reconnaissance,
Je voudrais posséder les dons de mon dernier,
Ou tromper les ennuis trop longs de la souffrance
En tirant quelques airs des flancs de mon entier.
 X.

LOGOGRIPHE

Sur quatre pieds, Je suis recueil de lois.
Coupe ma tête et je chante les rois.

X.

METAGRAMME

Quand il était bébé, vermeil comme une rose,
 Couché dans son petit palais,
J'aimais à contempler sa bouche demi-close,
 Ses yeux, ses angéliques traits.

J'aime à le voir courir, maintenant, sur la route
 Armé de son sceptre de bois,
Pousser dans tous les sens l'objet qui le déroute
 Et le culbute maintes fois.

Ce palais, cher lecteur, on le nomme en sept lettres.
 Vous même l'avez habité.
Et vous savez qu'il n'a ni portes ni fenêtres ;
 Pourtant il n'est pas enchanté.

Changez, pour un instant, la lettre qui commence
 Et vous trouverez mon second.
Il vous rappellera les jours de votre enfance,
 Et ce jouet en tours fécond.

X.

ANAGRAMME

Chercher des anagrammes aux mots suivants :
Sainte — Marseille — Chien — Vapeur — Ancre — Rien.

DEVINETTE

J'ai vu, dans un journal, une gravure qui représente un jeune enfant debout près d'un berceau dans lequel repose un autre enfant. Au bas de la gravure on lit ces deux vers :

L'enfant que vous voyez est celui de mon père ;
Et cependant il n'est ni son fils ni mon frère.
Comment faut-il entendre cela ?

QUESTION DROLATIQUE

Quel est celui qui ment lorsqu'il dit le *Pater* ?

HISTORIETTE

Le jeune Thomas d'Aquin, doué, comme on sait, de qualités précoces extraordinaires, était aussi charitable qu'intelligent. Pendant ses vacances, il trouvait son bonheur à

faire l'aumône aux pauvres nombreux qui se présentaient au château de son père. Un jour, le maître d'hôtel se plaignit à ce dernier de ce que son fils dérobait à la cuisine tous les restes des repas. Le comte d'Aquin promit d'y mettre ordre et surveilla son fils. Il ne tarda pas de le rencontrer en flagrant délit, portant caché quelque chose dans un pan relevé de sa robe. Le père prend un air de courroux, l'arrête et lui dit : Thomas, que portez-vous là ? — Il répond : Mon père, ce sont des roses ! — Comment excuser Saint-Thomas de mensonge ?

PROBLÈME

Un renard a 72 sauts d'avance sur un lévrier qui le poursuit. Il fait 9 sauts pendant que le lévrier en fait 5 ; mais 3 sauts du lévrier en valent 7 du renard. Au bout de combien de sauts le renard sera-t-il attrapé ?

JEU

Proposez de faire passer toute l'eau d'un verre dans un autre sans les toucher.

Le mensonge monte en croupe de la dette.

44ᵐᵉ SEMAINE

ENIGME

Que ma vie est facile !
Je mange un peu de tout.
Etant sans domicile,
Je pénètre partout.

Des hommes et des femmes
Je connais les secrets.
Je caresse les dames,
Sans rougir, sans regrets.

Je viens sans qu'on y pense,
Importune ; et mon sort
Est tissu d'inconstance ;
Aussi, pour récompense,
Tout conspire à ma mort.

X.

CHARADE

Que votre joie est grande,
Jeûne auteur,

Vieil acteur,
Lorsque chacun demande
Mon premier !
Mon dernier,
Si vous êtes gourmande,
Vous plaira
Quand viendra
Le rôti sur la table.
A mon tout,
Vous surtout,
Si vous êtes aimable,
A l'instant
Mon enfant
Vous aurez part notable.

X.

LOGOGRIPHE

La terre est mon empire et je règne partout !
Partout mon sort n'est pas le même.
C'est à Cannes surtout
Que chacun me recherche et m'aime,
Au sein des fleurs
Et des plaisirs sans pleurs.
A mes six pieds coupez la queue avec la tête,
Et je ne règne plus partout.
Sans craindre la tempête,
Suivez-moi, je garde au Pérou
La belle Rose,
Au ciel toujours éclose.

X.

MÉTAGRAMME

Je suis maître rongeur de navets et de chou
 Que me fait payer cher la belle ménagère,
 Quand elle vient, à la légère,
 Sans pitié, me tordre le cou.
Soyez donc plus humain en me changeant la tête;
 De petit animal
 Vous m'aurez végétal.
Mais assez fort pour braver la tempête.
 Et maintenant changez mon cœur;
 Vous trouverez qu'avec honneur
 De moi l'on se souvient à Rome.
 Est-ce fini?
 Nenni!
Quittons cet antique royaume.
Je deviens enfin minéral,
Et d'une belle couleur bleue,
 Si d'un trait vous changez ma queue.
Pour mes cinq petits pieds, ma foi ce n'est pas mal!
 X.

ANAGRAMME

 Au monde, sur la terre,
 J'avais fait mes adieux
 Pour une vie austère.
Heureuse maintenant je brille dans les cieux.

Portez de mes six pieds le dernier à la tête;
Je brille dans les airs,
Au sein de la tempête,
Image des enfers.

X.

DEVINETTE

Nous donnons deux exemples de cryptographie, pour la forme. Dans le premier, il faut remplacer les points par les voyelles qui manquent pour faire un vers de Racine. Dans l'autre, il faut remplacer les points par les consonnes qui manquent pour faire un vers de Boileau.

L.—B. NH..R—D. S—M. CH. NTS—
C.MM.—.N—T.RR. NT—S'.C..L. o

. A—.E..U—. ' U.—.ŒU.—.O..E—
E..—.A.—.A..UE—.E.. AI. E o

N.B.—Les traits indiquent la séparation des mots.

QUESTION DROLATIQUE

Quel est celui qui ne peut s'abaisser sans élever son semblable?

Et lequel des deux a plus de valeur, de celui qui s'élève ou de celui qui s'abaisse?

HISTORIETTE

Trois jeunes gens se disputaient la succession d'un oncle, mort sans testament, en Amérique, se prétendant ses neveux. Les preuves qu'ils apportaient n'étant pas assez convaincantes, le juge renvoya les neveux à huitaine. Pendant ce temps, il se procura un prétendu portrait du défunt et un pistolet. Les huit jours écoulés, et les jeunes gens étant réunis, il leur dit: La cour a décidé que l'héritage sera adjugé à celui d'entre vous qui, visant ce portrait, atteindra le cœur de votre oncle. Les deux plus âgés ne firent aucune difficulté; mais le plus jeune s'y refusa obstinément, tout ému et versant des larmes, protestant qu'il préférait perdre ses droits, plutôt que de commettre une pareille action. *Auquel des trois adjugeriez-vous l'héritage?*

PROBLÈME

Décomposez le nombre 125 en quatre nombres différents, de façon que le 1º additionné, le 2º soustrait, le 3º multiplié et le 4º divisé par un même nombre, donnent toujours le même résultat.

JEU

Mettez neuf allumettes sur la table et proposez de montrer que ces neuf allumettes ne font que huit.

Les créanciers ont meilleure mémoire que les débiteurs.

45ᵐᵉ SEMAINE

ENIGME

Vous avez vu partir vos chères hirondelles,
 Ces messagères du printemps ;
Mais elles reviendront à ce pays fidèles,
 Comme font les amis constants.

Hirondelles d'hiver, nous venons après elles,
 Votre hiver est notre printemps.
A votre beau soleil, non moins qu'elles fidèles ;
 A vous aimer toujours constants.

Revenez parmi nous, aimables hirondelles,
 A notre doux hiver-printemps.
Vous nous retrouverez à vous fêter fidèles,
 A vous aimer aussi constants.

 X.

CHARADE

Quand tu seras à mon premier,
Règle ta marche ou l'attelage ;

Et si tu veux sauver l'équipage,
Evite avec soin mon dernier ;
Quant à mon tout, il vaut cinquante ;
Il est cher au Juif, au chrétien.
Il fut de l'Eglise naissante
Et la lumière et le soutien.

<div style="text-align:right">X.</div>

LOGOGRIPHE

Avec mes quatre pieds, si tu n'es pas infirme,
 Cher ami tu m'entends.
Retranche le dernier, je te réponds, j'affirme,
 Presque à tous les instants.

<div style="text-align:right">X.</div>

METAGRAMME

Sur cinq pieds, très-léger ; et pourtant je suis ville.
Change deux fois ma tête, et je puis te porter,
Ou m'offrir à tes yeux, hypocrite et servile,
Pour déjouer tes plans et pour mieux te capter.

<div style="text-align:right">X.</div>

ANAGRAMME

Nul qui ne me devine :
Cinq pieds, table de jeu ;
Mêlez, une héroïne.
Est-il plus simple aveu ?

X.

DEVINETTE

Ajoutez les syllabes qui manquent au commencement des vers suivants :
— topiste infernal, sans Dieu comme sans âme,
— trograde prôneur d'un vieux système usé,
— racle d'impudence en ce siècle abusé,
— vorable aux fripons, dont tu fais la réclame,
— eil dont la lumière est propice au voleur,
— terre connaîtrait ta funeste valeur,
— tout homme de sens te chantait cette gamme,
— topiste infernal, sans Dieu comme sans âme.

C.

QUESTION DROLATIQUE

Que disent les jeunes gens, les vieillards et les sots (par rapport à leurs affaires) ?

HISTORIETTE

Dans sa dernière maladie, le célèbre médecin Du Moulin

fut visité par plusieurs de ses confrères qui déploraient sa perte. Après lui avoir prodigué des éloges, et leurs soins, ils semblaient attendre une dernière parole du mourant, lorsque celui-ci, faisant un dernier effort, leur dit : — Messieurs, je laisse après moi trois grands médecins. — Tous les médecins présents, croyant qu'ils allaient être nommés, se suspendirent à ses lèvres, pour ne rien perdre de son aveu. Du Moulin murmura.... Devinez les médecins qu'il nomma.

PROBLÈME

Une jeune marchande a un ruban de 20 mètres de longueur. Chaque jour on lui en achète un mètre qu'elle coupe. Au bout de combien de jours aura-t-elle fini de couper ce ruban ?

JEU

Faire bouillir de l'eau dans du papier.

Le carême n'est jamais long pour ceux qui doivent payer à Pâques.

46ᵐᵉ SEMAINE

ENIGME

Je suis une charrue, à deux becs, effilée,
Plus souvent en acier, à cinq bœufs attelée,
 Qui, sans peine, me font mouvoir.
Je laboure une terre aussi blanche que neige.
Je sème un peu de tout; en semant je m'allège.
 Mes grains sont tous du plus beau noir.
 X.

CHARADE

Tu ne verras jamais fille laborieuse
Et joueur de hasard rester sans mon premier.
Tu le sais mieux que moi, lectrice curieuse,
Qui, pour me deviner, dois faire mon dernier,
Tant que le ciel te garde, à tout âge et rieuse,
Au physique, au moral, d'entrer dans mon entier.
 X.

LOGOGRIPHE

Pour moi, sur mes cinq pieds, je dis : Vive l'argent !
 Mon cœur est dur comme une pierre ;
 Je suis sourd à toute prière.
Sans ma tête et ma queue on se trouve à l'instant
 En présence d'une rivière
 Et d'un très-beau département.
 X.

MÉTAGRAMME

 J'ai six pieds ; sur son cœur
 La mère me porte, lecteur.
 Que mon chef se métamorphose,
Au semestre, j'emplis les bureaux des banquiers ;
Car, sous ma couleur jaune, orange, verte ou rose,
 Je suis l'or des petits rentiers.
 C.

ANAGRAMME

Laissons le figuré pour maître Jupiter.
Il te vaut mieux, ami, celui qu'offre la treille.
Mêle bien mes six pieds ; sans moi le reporter
Rentre la poche vide et le journal sommeille.
 X.

DEVINETTE

Ajoutez les mots qui manquent au milieu des vers suivants :

La vie a son — avec ses fraîches roses ;
La vie a son — paré de sa moisson ;
La vie a son —, et ses fleurs demi-closes ;
La vie a son — qui donne le frisson.

C.

QUESTION DROLATIQUE

Un ivrogne avait reçu un soufflet. Que répondit-il à celui qui lui demandait si cette affaire avait eu des suites?

HISTORIETTE

Un enfant studieux mais terrible, cherchait à se rendre compte de toutes choses, comme vous, mes jeunes amis, qui cherchez à deviner tous les jeux d'esprit que renferme ce livre. Un jour, il dit à son père: Papa, dis-moi, je te prie, quel est celui qui a inventé la poudre. — Cette question embarrassa notre homme qui l'ignorait. Il pinça légèrement l'oreille de son fils et lui dit: De quoi te mêles-tu? Cette question est au-dessus de ton âge et de ta portée. Attends d'être soldat pour l'apprendre. — Cependant,

papa, je voudrais bien le savoir tout de suite. — Et pourquoi? — C'est parce que, vois-tu, j'entends dire partout.....
— Et quoi? — J'entends dire que.... *Devinez*.

PROBLÈME

Une avant-garde de vingt soldats, arrivés à une auberge, demandent à boire. On leur sert du vin aigre qu'ils mêlent avec de l'eau. Ils se contentent d'un litre et demandent ce qu'ils doivent. L'aubergiste leur dit que c'est un sou, mais il veut que chaque soldat paye sa quote-part. Comment firent-ils?

JEU

Attachez deux personnes par les poignets, au moyen de deux cordelettes, de telle sorte que ces cordelettes s'entre-croisent, et proposez à ces deux personnes de se séparer sans défaire les nœuds.

Le soleil du matin ne dure pas tout le jour.

47^{ME} SEMAINE

ENIGME

J'habite un lieu désert, seule, avec le silence.
De la foule et du bruit évitant les excès,
Heureux qui dans mon sein, loin du monde s'élance.
Un jour il me devra ses plus brillants succès.

<div style="text-align:right">X,</div>

CHARADE

En marchant on fait mon premier.
Il ne serait pas mon dernier
Celui qui voguerait ignorant mon entier.
Ou, si vous le voulez, pour l'avoir plus facile,
 Mon premier mène à tout,
 Mon second prévoit tout,
 Et la vie est mon tout,
Vous le voyez, lecteur, je vous suis très-utile.

<div style="text-align:right">C. X.</div>

LOGOGRIPHE

D'un repas, quel qu'il soit, copieux ou frugal
Je suis le complément et souvent le régal.
Si vous me retranchez le cœur, pour toute aubaine,
Je vous conduis au loin, comme un saint d'autrefois,
Vous promettant la paix, et puis, comme surcroîts,
L'herbe des champs, des fruits et l'eau de la fontaine.

 X.

METAGRAMME

Avec P, je suis en petit.
Ce qu'avec F je suis en grand.

 X.

ANAGRAMME

Sur mes cinq pieds, je sers à soutenir ta marche
 Quand tu montes ou tu descends.
 Mêle-moi, cours en avant, marche!
En Italie, où j'ai grand nombre d'habitants.
Et, si tu veux, lecteur, un peu plus de lumière:
 J'y fus capitale et duché
 Que la révolution dernière
 Pour l'annexer a détaché.

 X.

DEVINETTE

Ajoutez les mots qui manquent à la fin des vers suivants :

 Bonnes gens font les bons—,
 Bon cour fait le bon—,
 Bons comptes font les bons—,
 Bon fermier fait la bonne—,
 Bons livres font les bonnes—,
 Bons maîtres font bons—,
 Les bons bras font les bonnes—.
 Le bon goût fait les bons—,
 Bons maris font les bonnes—,
 Bonnes femmes les bons—.
 C.

QUESTION DROLATIQUE

Quel est l'animal qui s'attache le plus à l'homme ?

HISTORIETTE

Blanqui, vit un jour. un jeune homme de la société de Saint-Vincent de Paul, secourir les pauvres dans une humble mansarde ; il lui dit : Oh ! jeune homme, jamais nous ne pourrons nous enrendre ; car vous, vous servez le peuple, et nous..... *Achevez*.

PROBLÈME

On demanda un jour à Pythagore combien il avait de disciples. Il répondit : Une moitié étudie les mathématiques, un quart la physique, un septième garde le silence; il y a de plus trois femmes. Combien étaient-ils?

JEU

Prenez une pipe en terre; posez-la sur le bord d'un verre, en équilibre, et proposez de la faire tomber sans y toucher, sans souffler, sans toucher le verre, sans agiter l'air avec un écran et sans remuer la table qui sert de support.

Il est plus facile de bâtir deux cheminées que d'entretenir du feu dans une.

47^{ME} SEMAINE

ENIGME

Près de vous je remplis le plus doux des messages,
Pauvres amis ! absents plongés dans la douleur!
Sans moi l'oubli, hélas ! en vous rendant volages
Envahirait votre âme. Un rien fait ma valeur.

Grâce à moi, point d'absence, encore moins d'espace,
je réunis les cœurs. Je redis ces refrains
Qui firent tressaillir tant de fois. Rien ne passe :
Les traits, les derniers mots, les serments les plus saints.

Sa délicate main, comme une main de fée,
Me façonna pour toi, sous le regard de Dieu.
Elle y mit tout son cœur, d'une voix étouffée,
En murmurant ton nom dans un baiser d'adieu.

Laisse-moi sur ton cœur, place-moi sur ta couche ;
A l'heure du travail garde-moi près de toi ;
A celle du chagrin, presse-moi sur ta bouche,
Et tu croiras entendre : Oui, je t'aime, aime-moi !

<div style="text-align:right">X.</div>

CHARADE

Je suis plante trois fois : premier, second, entier.
Au druide j'étais sacré dans mon premier.
Et si tu veux guérir la toux qui te tourmente
Aux deux autres recours : leur boisson est calmante.

 X.

LOGOGRIPHE

A la façon du vin,
Cinq pieds, je désaltère
Dans les pays de fruits qui manquent de raisin.
Ami, coupe mon cœur : je me fonds et j'éclaire.

 X

MÉTAGRAMME

Demeures princières ;
Dans le Pas de Calais ;
Barbares insulaires ;
En la main des valets.

 C.

ANAGRAMME

J'ai ma base, en trois pieds, au fond des vastes mers
 J'émerge dans les airs.
Mais au fond des tonneaux, et même dans ton verre,
Si mes pieds sont mêlés, je suis liqueur amère.

 X.

DEVINETTE

Trouvez les deux mots français les plus longs.

QUESTION DROLATIQUE

Quelle est donc la maison
Sans porte et sans fenêtre
Dont l'hôte est obligé de briser la cloison
Quand il veut sortir ou paraître ?
X.

HISTORIETTE

En chemin de fer, un commis voyageur, après certaines plaisanteries, demanda à un prêtre qui était auprès de lui : Pourriez-vous me dire, Monsieur, quelle différence existe entre l'éducation et l'instruction ? — Monsieur, dit froidement l'abbé, si vous aviez...., et si j'y répondais.....
Achevez.

PROBLÈME

Un ermite entra dans une église et remarqua trois statues de saints. Il les pria l'un après l'autre, adressant à chacun la même prière :

Grand saint, qu'il vous plaise de doubler l'argent que j'ai dans ma poche, et je ferai présent de 6 f. à cette église. Ainsi fut fait.

Combien cet ermite avait-il dans sa poche en entrant à l'église ?

JEU

Proposez de faire changer, séance tenante, de couleur, une rose rouge naturelle.

Couchez-vous sans souper plutôt que de vous lever avec des dettes.

49ᵐᵉ SEMAINE

ÉNIGME

Je suis grenier de fruits ou grand vase de fleurs.
 Je plais quand mes vives couleurs
A vos regards charmés nombreuses resplendissent
 Et que les rayons du soleil,
Pour embellir mes fleurs, mûrir mes fruits s'unissent.
 A la rosée, à son réveil.
 X.

CHARADE

Mon modeste premier est préposition
 Qui marque mouvement, passage.....
 Plus grand, plus riche est mon second.
Il nourrit et dévore, et, si vous êtes sage,
Vous ne l'aimerez guère. Au théâtre, au jardin,
On trouve mon entier ; l'un est pour le mondain,
Et l'autre pour celui qui redoute la foule.
Si vous ne voulez pas répandre bien des pleurs.
 Que votre vie en paix s'écoule
 A la culture de mes fleurs.
 X.

LOGOGRIPHE

Parcourez mon parterre et coupez ces huit fleurs.
Si cela ne vous importune,
Sans crainte, arrachez-en les cœurs;
Puis, les réunissant vous en trouverez une
Dont le parfum suave et doux
Que l'on recherche et que l'on aime,
Ainsi que son touchant emblême,
Plait aux modestes comme vous.

Voici ces huit fleurs :
Pavot — Lis — Ancolie — Dahlias — Hortensia — Fume-terre — Menthes — Primevère.

Cherchez la neuvième.

X.

METAGRAMME

Nous sommes des milliers de sœurs, et ravissantes!
On le dit. La rosée au rayon du soleil
Est moins belle que nous. En paix, toujours contentes.
Mais votre sort n'est pas à notre sort pareil,
Pauvres mortels ! Changez notre première lettre
Vous en aurez la preuve et sans beaucoup d'effort.
Alors vous trouverez ce que chez vous chaque être
Hérite à sa naissance, à sa vie, à sa mort.

X.

ANAGRAMME

On me cultive simplement.
Je ne suis pas d'ailleurs sans gloire.
Mes pieds multipliés peuvent d'un régiment
 Assurer la victoire,
Quand on les mêle au bœuf, même au jambon fumant.
 Mais il me reste une autre gloire :
 A mes cinq pieds faites gaiement
 Subir un autre arrangement.
 Je rappelle à votre mémoire
 Une époque préparatoire
 Au plus illustre évènement
 Qu'enregistra l'humaine histoire.
 Et qui fait encor maintenant
 Votre bonheur et votre gloire.

 X.

DEVINETTE

Savez-vous d'où vient à une poire le nom de Bon-Chrétien ?

QUESTION DROLATIQUE

Que fait une poule noire dans un jardin ?

HISTORIETTE

Le fils d'un aubergiste était allé s'amuser à la fête d'un village voisin. Le soir, comme il n'était pas revenu, on donna sa chambre à un riche voyageur. Pendant la nuit, l'aubergiste, avare et criminel, vint assassiner le voyageur pour le voler, et l'ensevelit dans le jardin, à la faveur des ténèbres. Mais la justice de Dieu ne se fit pas longtemps attendre. Le lendemain, de bonne heure, le mort se présenta plein de vie, avec deux gendarmes qui sommèrent ce monstre d'exhumer le corps. Imaginez ce qui se passa en lui quand il reconnut son propre fils dans celui qu'il avait assassiné. *Comment expliquer ce fait?*

PROBLÈME

Dix-sept individus, hommes, femmes et enfants, voyageaient un jour d'été. La chaleur ayant tari les sources, ils étaient dévorés d'une soif brûlante. Un pommier s'offre à leurs yeux; il portait dix-sept pommes. Chaque femme eut la moitié d'une pomme, et chaque enfant un quartier; les hommes en mangèrent trois chacun. On demande combien il y avait d'hommes, de femmes et d'enfants.

JEU

Passez deux cerises se tenant par la queue dans une carte, et proposez de les retirer sans les séparer et sans couper la bande.

L'expérience tient une école où les leçons coûtent cher.

50^{ME} SEMAINE

ENIGME

Je suis une gentille fleur
Que les amis entre eux connaissent
Et qu'en se quittant ils se laissent.
Comme une promesse du cœur.

Je voyage parfois en lettre.
Et, lorsqu'on me voit reparaître
On éprouve un tressaillement.
Je dis : gardez votre serment.

C'est que je suis un doux emblême :
Contre l'obli je prémunis.
Par moi, deux cœurs restent unis.
En me baisant, on dit : Je l'aime!

<div style="text-align:right">X.</div>

CHARADE

Mon un est préposition.
Marquant la situation.
Maintenez-vous bien avec elle.

Mon deux vous offre un adjectif,
Et mieux encore un substantif,
Supposant effort ou querelle.

Mon tout, quelquefois importun,
Et le plus souvent agréable,
Quand il s'agit, sans préalable,
Ou d'une lettre ou de quelqu'un.

<div style="text-align:right">X.</div>

LOGOGRIPHE

Si j'ai quatre-vingts ans, hélas ! à quoi me servent
Mes sept pieds ? Avec eux mieux vaudrait en finir !
Je ne les aime pas : au contraire, ils m'énervent.
N'être plus bonne à rien !... Si, je puis devenir
En me coupant le cœur, encore quelque chose.
Essayez. Me voici l'instrument nazillard
Que joue en notre honneur le petit Savoyard.
Jouez, jouez, enfant, pendant que je repose.

<div style="text-align:right">X.</div>

METAGRAMME

Tu me vois dans ta chambre, à l'église, à la cour,
Sur la place publique, et même au carrefour,
 Toujours à mon poste, immobile.
J'ai des yeux, une bouche, un nez, des pieds, des mains,
Et je ne m'en sers pas ainsi que les humains ;
 Ma vie est beaucoup plus facile.
Mon rôle est de redire aux siècles à venir
D'un nom plus ou moins grand l'unique souvenir.
 Change ma queue et je régente
Les ministres sacrés qui veillent aux autels,
Et dans chaque pays, les groupes des mortels.
 Mais combien prennent la tengente !

 X.

ANAGRAMME

 Sur mes cinq pieds, je sers, fidèle,
 Les charpentiers,
 Les menuisiers.
Jamais on ne me vit rebelle.
 Excepté quelquefois
 Chez les rois
 Ou les petits bourgeois.
Si vous changez ma queue et mon cœur de leur place
Vous me verrez encor, esclave du devoir,
Céder, pour mon honneur, au lâche désespoir
Plutôt que d'encourir une vaine disgrâce.

 X.

DEVINETTE

Il est dit dans l'Evangile : — Celui qui aime son âme la perdra ; et celui qui hait son âme la garde. *Comment?*

QUESTION DROLATIQUE

On vous sert un œuf pour votre déjeûner, en vous disant de choisir. Comment pourrez-vous faire votre choix, puisqu'il n'y a qu'un œuf?

HISTORIETTE

Dans un hôtel de Paris, un jeune homme du grand monde offrait à souper à une dizaine d'amis. Au dessert, il leur dit : Il ne me reste qu'une vingtaine de mille francs du patrimoine que mon père m'a laissé. Je pars demain pour l'Australie, afin d'y refaire ma fortune. Si je réussis, à mon retour je vous offrirai un meilleur dîner que celui de ce soir, et de plus un riche cadeau à chacun de vous. Si au contraire, je reviens trahi par la fortune, eh bien ! ce sera vous qui m'offrirez à dîner. Est-ce convenu ? — Oui, oui, s'écrièrent tous les convives.

Sept ans après, les dix amis reçurent un billet ainsi conçu : — Je suis parti pauvre, je reviens misérable. je serai

ce soir à l'hôtel Continental, où j'espère vous revoir selon votre promesse.

L'auteur de ce billet, arrivé depuis huit jours, se trouvait malade et mourant dans un hôtel. Il avait apporté de son voyage plus de cinq cent mille francs, qu'il voulait léguer à ceux de ses amis qui seraient fidèles au rendez-vous. Son notaire était là pour l'exécution de ses dernières volontés. Aucun de ses dix amis ne se présenta. *Que fit le malade?*

PROBLÈME

Un paysan envoya ses trois filles au marché. A la première il donna 50 pommes ; à la seconde, 30 ; à la troisième, 10. Les trois filles vendirent, chacune en particulier, leurs pommes au même prix, et rapportèrent chacune la même somme. *Comment firent-elles?*

JEU

Proposez de faire sortir une bille du fond d'un petit bassin en zinc ou en fer blanc, sans renverser le bassin et sans toucher la bille.

On peut donner un bon avis, mais non la bonne conduite.

51ᴹᴱ SEMAINE

ENIGME

Je suis bien jeune encore, et ma couleur est pâle !
 Comme la rose à son déclin,
Déjà ma tête penche, et ma poitrine exhale
 Le souffle brûlant de la fin !

Petite enfant des bois, ton sort me fait envie.
 Tu peux vivre, aimer et courir.
Et moi !... Je suis à peine au printemps de la vie.
 Ne me dis pas qu'il faut mourir !

Eloigne-toi d'ici, fatale feuille jaune.
 Tu sonnes l'heure du départ !
Laisse-moi traverser ce redoutable automne ;
 Mon cœur réclame encor sa part !

Mais si tu veux, pourtant, dans ton ciel que j'admire,
 Me recueillir, ô Dieu d'amour !
Console ceux que j'aime, et qu'en tes bras j'expire.
 La terre est un exil d'un jour !

 X.

CHARADE

De vingt cinq je suis le premier.
Je sers en poésie, en prose.
Sans moi tu peux faire une rose ;
Tu ne ferais pas un palmier.
Mon second est en toute chose
Le premier comme le dernier.
Malheur à qui veut le nier !
Heureux qui sur lui se repose !
Tont cœur souffre toujours entendant mon entier,
Surtout lorsqu'un ami, la bouche demi-close,
Murmure, en expirant, le suprême et dernier.

X.

LOGOGRIPHE

Avec mes quatre lettres,
Quoique simple adjectif,
Je classe tous les êtres
Dans un état chétif.
Salomon dans sa gloire
Le fut et l'a chanté.
Et vous, par votre histoire.
Vous l'avez constaté.
Coupez ma troisième ;
Il vous reste à l'instant,
Un utile instrument
Qui sert aussi d'emblème

Pour exprimer le jugement
Que Dieu prononcera lui-même
Entre le bon et le méchant.

X.

MÉTAGRAMME.

En mes dix pieds j'exprime
L'action du vanneur
Changez-moi le premier; à ceux que l'on opprime
Je fais rendre justice et les biens et l'honneur.

X.

ANAGRAMME

Mes cinq pieds servent à former
Deux mots qui s'expliquent l'un l'autre.
Mon premier dans la peau ne peut que l'enflammer.
Au physique, au moral préservez-en la vôtre,
Et vous ne sentirez jamais de mon second
Le poids insupportable ou le dégoût profond.

X.

DEVINETTE

Les maximes suivantes ont été trouvées dans les ruines de Persépolis. Découvrez-les vous-même dans ce tableau:

MAXIMES ARABES

| DITES PAS | VOUS SAVEZ | QUI DIT | SAIT | DIRA | NE SAIT PAS |
|---|---|---|---|---|---|
| CROYEZ PAS | VOUS ENTENDEZ | QUI CROIT | ENTEND | CROIRA | N'ENTEND PAS |
| FAITES PAS | VOUS POUVEZ | QUI FAIT | PEUT | FERA | NE DOIT PAS |
| JUGEZ PAS | VOUS VOYEZ | QUI JUGE | VOIT | JUGERA | NE VOIT PAS |
| DÉPENSEZ PAS | VOUS AVEZ | QUI DÉPENSE | A | DÉPENSERA | N'A PAS |
| NE | TOUT CE QUE | CAR CELUI | TOUT CE QU'IL | SOUVENT | CE QU'IL |

QUESTION DROLATIQUE

D'où vient cette expression : *Casser sa pipe* pour dire que quelqu'un est mort?

HISTORIETTE

Un boucher rencontre une femme qui conduisait des brebis au pâturage. Il veut en acheter et demande à la bergère le prix de ses bêtes. Elle fixe le prix de vingt francs. Celui-ci se récrie, et s'adressant à la brebis la plus rapprochée, il lui dit : Je suis sûr que tu seras plus raisonnable que ta maîtresse, et que tu me diras la vérité. N'est-ce pas que tu ne vaux que quinze francs? — Et la brebis de répondre : Oui, ma maîtresse, est une menteuse; je ne vaux que quinze francs? — La bergère se signe, pensant qu'elle est en présence d'un sorcier et qu'il a déjà jeté un sort sur cette brebis, la cède au prix fixé par le boucher et s'enfuit en toute hâte pour se préserver elle-même et son troupeau, des maléfices du prétendu sorcier. *Comment expliquer ce fait?*

PROBLÈME

La tête d'un poisson a trois pouces ; la queue égale la tête, plus la moitié du corps; le corps égale deux fois la tête, plus la queue. Quelle est la longeur du poisson ?

JEU

Proposez de faire un jet d'eau, sur la table, séance tenante.

Celui qui ne sait pas être conseillé, ne peut être secouru d'une manière utile.

52^{ME} SEMAINE

ENIGME

Jeune homme, poursuis-moi de ta plus noble ardeur.
 Mais, va ! tu ne pourras m'atteindre
Qu'en me fuyant. Je suis comme un flambeau trompeur,
 Au loin, que tu ne peux atteindre,
En croyant le saisir de tes vaillantes mains.
 Dans la grande cité païenne,
Tout près du Capitole, aux vainqueurs, les Romains
 Montraient la Roche Tarpéïenne.
Et l'étoupe, qu'avec tant de solennité,
 Au sacre du Pontife on brûle,
Ne te dit-elle pas toute ma vanité ?
 Ecoute, il en est temps : recule.
Si tu veux m'acquérir, pourtant, je suis à toi.
 J'habite l'unique royaume
Où je brille immortelle auprès du plus grand roi.
 A tout prix, il le faut, jeune homme.
 Allons, courage : cherche-moi.
 X.

CHARADE

PREMIER

Chante ! chante ! sans moi tu ne pourras chanter.
Ne crois pas que je veuille un instant me vanter ;
 Sans moi pas de musique,
 Que je sois majeur ou mineur,
 Au naturel, ou chromatique.

DERNIER

Avec moi, lorsque j'ai pour base votre cœur.
Hommes, vous serez forts malgré votre faiblesse.
Et pourtant mes liens sont légers ; tout me blesse
Et les rompt.

ENTIER

 Mais la mort au ciel les rétablit,
Et la gloire éternelle en Dieu les ennoblit.
Peuples, amis, parents, après l'adieu suprême,
C'est là qu'on se retrouve et là que chacun s'aime.
 X.

LOGOGRIPHE

Avec les quinze lettres suivantes, formez deux mots indiquant les deux plus grands mystères :

É É E É I I I N N R R T T T T

MÉTAGRAMME

Tel quel sur quatre pieds, voyez quelle est ma chance :
J'indique votre état, qu'il soit bon ou mauvais,
Si vous mettez devant, marquant la différence,
Un mot dans les deux cas. Dieu fasse que jamais,
 Chers amis, je vous le souhaite,
 Vous ne connaissiez mon premier,
 Et qu'il vous donne mon dernier,
 De la façon la plus complète.
 X.

ANAGRAMME

Je suis un fruit commun, toujours nouveau quand même
Il plait à tout le monde ; il est suave et doux,
Défendu quelquefois, et d'autant plus on l'aime.
 Ce n'est pas un secret pour vous.

Aisément on le donne, avec joie on le cueille.
L'arbre qui le produit ne cessera jamais.
Ainsi le rosier vert renouvelle sa feuille
 Et la rose ses beaux attraits.

Mais dès qu'on l'a goûté, même du bout des lèvres,
Lorsqu'il n'est pas amer, il allume en ton cœur
Ce qu'en mêlant son nom, et si tu ne t'en sèvres,
 Il exprime, enfant, j'en ai peur.

(¹)

Je préfère celui qu'une mère mourante
Imprime sur tes pieds, image de mon Dieu,
Et sur un jeune front, quand sa bouche expirante,
Murmure son dernier adieu ?

X.

DEVINETTE

— Un tel vient de mourir.
— C'est une fausse nouvelle.
— Pas du tout ; ce n'est que trop vrai.
— Raison de plus ; c'est donc une fausse nouvelle.
— Mais je vous certifie qu'il est bien mort ; j'en ai la preuve certaine.
— Et moi je vous certifie que c'est une fausse nouvelle !
Comment les mettre d'accord ?

QUESTION DROLATIQUE

Qu'est ce qu'il y a au fond de la vie de chacun ?

HISTORIETTE

Devant le tribunal d'Orange, une dame âgée de 87 ans eût à comparaître avec son fils qui avait été conseiller d'Etat. Les deux prévenus furent immédiatement condamnés à mourir sur l'échafaud. La dame était aveugle, et ses facultés intellectuelles, fatiguées par l'âge, ébranlées par les

émotions, n'étaient plus intactes. Pendant qu'on conduisait au supplice les deux condamnés, la mère demanda à son fils où ils allaient et où ils souperaient ce soir. *Que répondit le fils ?*

PROBLÈME

Un enfant a vécu 4,800 minutes et un homme 80 ans. Quelle différence y aura-t-il entre eux dans le ciel ?

JEU

A la fin de nos exercices, reposons-nous un peu, mes enfants ; mais avant de nous séparer, veuillez me dire quel est le jeu le plus difficile, et pourtant le plus beau et le plus utile de tous, j'ajoute le plus nécessaire et celui pour lequel nous sommes créés.

Si vous ne voulez pas écouter la raison, elle ne manquera pas de se faire sentir.

SECONDE PARTIE

SOLUTIONS

(1)

PREMIÈRE SEMAINE

ENIGME

Le mot de cette énigme est l'*énigme* elle-même.

CHARADE

1. Ver. 2. Tu. — Tout : *Vertu*.

LOGOGRIPHE

Verre. Ver. Rêve.

METAGRAMME

1. Poulet. 2. Boulet.

ANAGRAMME

1. Essor. 2. Rosse.

DEVINETTE

C'est la lettre L.

QUESTION DROLATIQUE

C'est la *note* du fournisseur ou de la modiste.

HISTORIETTE

Voilà pourquoi je le brûle !

PROBLÈME

Lisez : dix manches. Il en faut cinq.

JEU

Mettez une serviette sur la table, et placez la pièce de cinquante centimes vers le milieu ; couvrez-là d'un verre renversé, de façon qu'il soit un peu relevé, ce qu'on peut faire avec deux pièces de dix centimes. Grattez fortement et rapidement, avec l'ongle de l'index, la serviette en face de la pièce en question ; elle sortira sans difficulté.

2ᴹᴱ SEMAINE

ENIGME

Oiseau.

CHARADE

1. Bon. 2. Bon. — Tout : *Bonbon*.

LOGOGRIPHE

Pavé. Retranchez le P, il reste *Ave*.

METAGRAMME

1. Bêche. 2. Pêche.

ANAGRAMME

1. Image. 2. Magie,

~~~~~~

## DEVINETTE

Mésopotamie : *Mets au pôt la mie*.

~~~~~~

QUESTION DROLATIQUE

L'heure du cadran solaire.

~~~~~~

## HISTORIETTE

Elle écrivait *Çaufy*.

~~~~~~

PROBLEME

C'est lorsque le fils aura l'âge qu'avait le père quand le fils naquit.

~~~~~~

## JEU

On fait semblant de cacher l'objet dans une pièce voisine et on le garde sur soi ; personne ne s'en doute, on le cherchera partout sans le trouver et le parieur aura gagné.

# 3ᴹᴱ SEMAINE

### ÉNIGME

*Aube* : 1. Pointe du jour. 2. Rivière. 3. Vêtement ecclésiastique.

### CHARADE

1. Bât. 2. Eau. 3. Bateau.

### LOGOGRIPHE

*Madame*. En retranchant de ce mot la première et la dernière lettre on a le mot *Adam*, père de tous les hommes.

## METAGRAMME

Faon. Paon. Taon. Laon.

~~~~~~

ANAGRAMME

U B A A N M O N T
6 7 5 8 9 1 . 2 3 4
Montauban.

~~~~~~

## DEVINETTE

Ecrivez ce nombre sur un morceau de papier, tournez feuille, présentez-la à la clarté de la lampe, ou du jour, ne dites à personne ce que vous lirez.

~~~~~~

QUESTION DROLATIQUE

Fleuve, Rivière, Ruisseau.

~~~~~~

## HISTORIETTE

Au premier : Tu mourras sur la paille.
Au second : Tu seras agriculteur.
Au dernier : Tu seras prêtre.

## PROBLÈME

Il n'en reste point, parce que ceux qui ne sont pas atteints s'envolent.

## JEU

La bande de papier doit avoir une longueur d'environ quinze centimètres, sur deux ou trois de largeur. Laissez la pendre au bout d'une table ou d'une cheminée. Recourbez un peu l'extrémité de cette bande, puis, avec une règle ou un bâton, donnez-y un coup sec ; elle sera enlevée sans faire tomber la pièce de cent sous.

# 4ᵐᵉ SEMAINE

### ENIGME

La Noisette.

### CHARADE

1. Or. 2. Ange. — Tout : *Orange*.

### LOGOGRIPHE

*Poisson*. Enlevez le cœur du mot, c'est-à-dire un *s*, il reste *Poison*.

### METAGRAMME

Douleur. Douceur.

## ANAGRAME

Lever : *Revel*. Trépas : *Sparte*. Régal : *Alger*. Leur : *Lure*. Mures : *Semur*. Rive : *Vire*.

---

## DEVINETTE

Mayenne. Ch. de Lorraine, duc de Mayenne, frère des Guise, mort en 1611.

---

## QUESTION DROLATIQUE

*A terre*, quand elle est peu solide à cheval.

---

## HISTORIETTE

Sont vingt ans plus vieux qu'elle,

## PROBLÈME

Exprimez neuf par IX, retranchez 1, il reste X, c'est-à-dire dix.

## JEU

Mettez sur votre tête le chapeau désigné, les trois fruits s'y trouvent en effet dessous.

# 5ᴹᴱ SEMAINE

### ENIGME

Le Bonheur.

### CHARADE

1. Four. 2. Mi. — Tout : *Fourmi*.

### LOGOGRIPHE

1. Orange. 2. Oran. 3. Or. 4. Ange. 5. Orge. 6. An. 7. Garonne.

## MÉTAGRAMME

1. Gaine. 2. Faine. 3. Laine. 4. Naine. 5. Haine. 6. Maine. 7. Raine.

## ANAGRAMME

*Laval*. Ce mot, qui est le même, lu à rebours, désigne une plaine fertile des environs de Cannes, et le chef-lieu du département de la Mayenne.

## DEVINETTE

Thé. Ou. Le : *Théoule*.

## QUESTION DROLATIQUE

V. G. T : *Végéter*.

## HISTORIETTE

Un parapluie !

## PROBLÈME

De 8 h. du soir à 10 h. du matin

~~~~~~

JEU

Remplissez d'eau le bol.

6ᴹᴱ SEMAINE

ENIGME

La Bataille des Fleurs à Cannes

CHARADE

1. Cor. 2. Fou. — Tout : *Corfou* (île)

LOGOGRIPHE

1. Rosse. 2. Rose, en retranchant un S.

MÉTAGRAMME

1. Nièvre. 2. Fièvre. 3. Bièvre. 4. Lièvre. 5. Mièvre.

ANAGRAMME

1. Emir. 2. Rime.

DEVINETTE

1. Eau. 2. Ouïe. 3. Oie.

QUESTION DROLATIQUE

Parce qu'il ne pleut jamais que d'eau.

HISTORIETTE

Il *Représente* Saint Roch derrière un mur. On voit la gourde du Saint et la queue de son chien.

PROBLÈME

Les deux mères et les deux filles ne représentent que trois personnes, parce que l'une d'elles est fille de sa mère et mère de sa fille.

JEU

On fait subir à la feuille de papier les formes suivantes :

On renverse la partie supérieure comme au n° 2 ; on double en pointe cette partie renversée, n° 3 ; on plie toute la feuille, n° 4 ; on double encore le tout, n° 5 et on coupe au milieu, dans le sens de la longueur. On déplie et on trouve la croix toute faite.

7ᴹᴱ SEMAINE

ENIGME

Les Dents.

GHARADE

1. Fou. 2. Gueux. — Tout : *Fougueux*.

LOGOGRIPHE

C'est le mot *Rosier*.

MÉTAGRAMME

Poule. Boule. Coule. Foule. Houle. Moule. Roule.

ANAGRAMME

1. Miel. 2. Lime,

DEVINETTE

Prenez la première lettre de chaque mot et vous trouverez le nom de *Victoria*, la reine actuelle de l'Angleterre.

QUESTION DROLATIQUE

C'est de faire battre la *générale*.

HISTORIETTE

Il répondit : Sire, j'ai demandé à ce petit poisson des nouvelles de la mer Noire ; il m'a dit qu'il était encore trop jeune pour avoir déjà fait un si lointain voyage, et que je ferais bien, pour être renseigné, de m'adresser à ces gros de là-bas !

PROBLÈME

Ecrivez neuf par IX, douze par XII, coupez-les au milieu, comme il suit :

Vous aurez IV d'un côté, VII de l'autre.

~~~~~~

## JEU

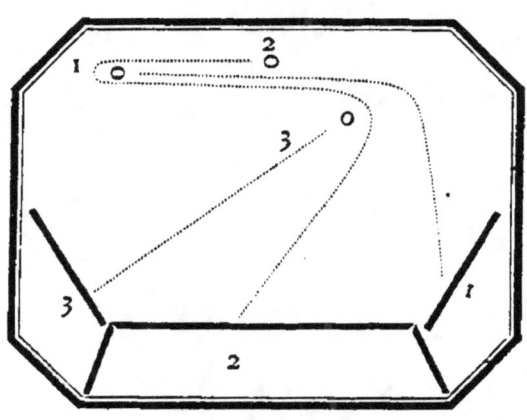

# 8ᴹᴱ SEMAINE

### ENIGME

Le mot de cette énigme est *Demain*.

### CHARADE

1. Mil. 2. Lion. — Tout : *Million*.

### LOGOGRIPHE

1. Brochet. 2. Rochet. 3. Broche. 4. Roche.

### MÉTAGRAMME

1. Brise. 2. Crise. 3. Grise. 4. Prise.

## ANAGRAMME

1. Bac. 2. Cab, nom anglais du cabriolet.

---

## DEVINETTE

*Son semblable*. Dieu étant un, ne peut voir un autre Dieu. Le roi voit rarement d'autres rois. L'homme voit souvent d'autres hommes.

---

## QUESTION DROLATIQUE

Le batelier *passe*, la blanchisseuse *repasse*, le moribond *trépasse*.

---

## HISTORIETTE

En effet, je pince le télégraphe à Marseille, c'est Paris qui répond ! — Qu'il est savant notre sergent !

---

## PROBLÈME

*Chacun* est le nom de ce voyageur. Lui seul ayant pris une poire, il en reste deux.

~~~~~~~

JEU

Emplissez le verre d'eau ; couvrez-le d'une feuille de papier, renversez-le sur la paume de votre main, déposez-le sur une table bien unie, retirez doucement le papier, l'eau y restera ; mais on ne pourra le remuer sans que l'air y entre et que l'eau se répande. Pour remettre le verre sur pied, glissez de nouveau une feuille de papier entre l'eau et la table et retirez le verre avec la même précaution que vous l'aviez renversé et placé.

9ᴹᴱ SEMAINE

ENIGME

La Poudre considérée dans différentes espèces.

CHARADE

1. Ver. 2. Veine. — Tout : *Verveine*.

LOGOGRIPHE

1. Bœuf. 2. Sans B : *Œuf*.

METAGRAMME

1. Jouet. 2. Fouet.

ANAGRAMME

1. Canard. 2. Cadran.

DEVINETTE

La. Mi. La. Mi. La. C'est-à-dire, son ami *le vin* l'a mis là, ou l'a tué.

QUESTION DROLATIQUE

Ce sont les *dames* du jeu de cartes !

HISTORIETTE

Il tirait une carte et méditait sur sa valeur : l'as lui représentait un seul Dieu ; le deux, les deux Testaments ; le trois, les trois Personnes de la Sainte-Trinité ; le quatre les Evangélistes ; le cinq, les Sens de l'Homme ; le six, les Commandements de l'Eglise ; le sept, les Dons du Saint-Esprit, les Sacrements, les péchés. etc.; le huit, les Béatitudes ; le neuf, les Chœurs des Anges ; le dix, les Com-

mandements de Dieu ; le valet, les Apôtres ; la dame, la Sainte-Vierge, et le roi, N.-S. Jésus-Christ. — Pas si bête ce soldat !

PROBLÈME

Cela s'explique par le degré de longitude. Il n'est pas la même heure partout ; ainsi, lorsqu'il est midi à Paris, il est, par exemple, à New-York, 7 h. moins 5 m. 1/2.

JEU

Il passe d'abord la chèvre ; le loup ne mange pas le chou. Il vient prendre le loup, le dépose sur l'autre rive, reprend la chèvre qu'il passe de nouveau ; prend le chou qu'il va déposer près du loup ; enfin il repasse la chèvre. Comme on le voit, la solution consiste dans le double passage de la chèvre.

10ᴹᴱ SEMAINE

ENIGME

Le compliment.

CHARADE

1. Fa. 2. Mine. — Tout : *Famine*.

LOGOGRIPHE

1. Seringa. 2. Serin.

METAGRAMME

1. Litre. 2. Mitre. 3. Vitre. 4. Pitre.

ANAGRAMME

1. Rois. 2. Soir.

DEVINETTE

```
    A
  A A
  A A
  A A
    A
```

Lisez : Trois A mis près de cinq disposés les uns contre les autres.

QUESTION DROLATIQUE

Troyes. Foix. Cette.

HISTORIETTE

Il leur dit : Moi, j'ai rêvé que vous étiez, l'un en Enfer, l'autre en Paradis, et comme j'ai pensé qu'en pareil lieu vous n'aviez plus besoin de rien, j'ai mangé le pain.

PROBLÈME

ta un œuf qu'elle rendit après l'opération.

JEU

jeu n'a pas besoin d'explication.

11ᵐᵉ SEMAINE

ÉNIGME

La Santé.

CHARADE

1. Mer. 2. Veilleuse. — Tout : *Merveilleuse*.

LOGOGRIPHE

1. Grève. 2. Rêve. 3. Eve.

METAGRAMME

1. Mort. 2. Tort. 3. Sort. 4. Port. 5. Fort.

ANAGRAMME

Agir : Rivage. — Lisse : Lessive. —. Nature : Aventure.
Tigre : Vertige. — Raison : Aversion. — Rade : Evader.
— Lire : Livrée. — Satire : Savetier. — Tain : Vanité. —
Taire : Variété. — Purée : Epreuve. — Aune : Avenue.

DEVINETTE

Lisez : E de toits, E d'yeux, T de rats.
Traduisez : *Aide-toi et Dieu t'aidera.*

QUESTION DROLATIQUE

Le Silence.

HISTORIETTE

Il lui dit : C'est parce que vous faites plus jouer la mâchoire que la tête ! *On dit que c'était vrai.*

PROBLÈME

On fait *l'addition* des recettes, on constate la *multiplication* des dépenses ; cela jette la *division* dans la chambre, et tout se termine par une *soustraction* générale opérée dans la bourse des contribuables.

Définition donnée par les journaux.

JEU

Cette expérience ne réussit qu'avec des aiguilles bien sèches. Posez-les bien légèrement sur la surface d'un verre plein d'eau ; elles surnageront. Si l'on fait cette expérience avec deux aiguilles de différentes longueurs et qu'on les mette dans une direction oblique et à une distance de six à sept millimètres, celle dont l'extrémité se trouve vis-à-vis le milieu de l'autre s'en approche avec rapidité, la touche, fait un mouvement de rotation autour du point de contact, et lorsqu'elles se sont unies parallèlement, elles glissent l'une contre l'autre, jusqu'à ce que les deux extrémités de la plus courte soient dépassées par les deux de la plus longue.

12ᴹᴱ SEMAINE

ÉNIGME

Grenade : Fruit, arme, ville d'Espagne et de France. république en Amérique.

CHARADE

1. Tour. 2. Coing. 3. Tourcoing (ville).

LOGOGRIPHE

Marbre. Arbre. Arme. Rame. Ame.

MÉTAGRAMME

1. Flan. 2. Plan. 3. Clan.

~~~~~~

## ANAGRAMME

1. Drogue.   2. Gourde.

~~~~~~

DEVINETTE

Avec de la craie ou du charbon, faites un cercle autour de lui, sur le sol. Il n'y est pas entré, puisque le cercle n'existait pas.

~~~~~~

## QUESTION DROLATIQUE

C'est l'autre moitié de la lune !

~~~~~~

HISTORIETTE

Il y substitua : *Beau fixe* !

PROBLÈME

Réponse de l'Elève: Chacun aurait mal au ventre !

~~~~

## JEU

Il faut couper le fer à cheval en deux dans le sens de la largeur, mettre les petits morceaux sur l'autre et donner un second coup de couteau.

# 13ᴹᴱ SEMAINE

### ENIGME

L'Argent.

### CHARADE

1. Vol.  2. Tige. — Tout : *Voltige.*

### LOGOGRIPHE

1. Filet.  2. Fil.  3. Ile.  4. If.

### MÉTAGRAMME

1. Blanche.  2. Planche.

## ANAGRAMME

1. Abel. 2. Albe la Longue. 3. Bâle. 4. Béla. 5. Labé (Louise). 6. Abel (géomètre). 7. Albe (duc d'). 8. Albe. 9. Able.

## DEVINETTE

*Lisez* : Grand G., petit A. Traduisez par : *J'ai grand appétit*.

## QUESTION DROLATIQUE

Une ligne à pêcher.

## HISTORIETTE

*Le vieillard* : La source donne ses eaux à tous, sans distinction et sans paiement et semble leur dire : Fais le bien pour l'amour du bien, et ne cherche aucune récompense hors de toi-même.

*Le marchand* : Sois actif, ne taris jamais et tu prospéreras.

*Le jeune homme* : Sois pur et limpide comme cette eau.

## PROBLÈME

Neuf était ainsi écrit : IX ; il y mit un S devant, ce qui fit SIX.

## JEU

Présentez un jeune coq devant une glace. Dès qu'il s'y verra, il restera immobile ; au moindre mouvement, vous le verrez s'animer, puis se battre, comme avec un autre coq, et devenir d'autant plus furieux qu'il ne pourra pas l'atteindre, tout en se croyant provoqué. Il faut que le jeune coq soit un peu familiarisé et qu'il ne soit pas effrayé par les assistants.

# 14ᴹᴱ SEMAINE

### ENIGME

Un Procès.

### CHARADE

1. Fou.  2. Lard. — Tout : *Foulard*.

### LOGOGRIPHE

1. Dame.  2. Ame.

### MÉTAGRAMME

1. Crêche.  2. Croche.  3. Cruche.

## ANAGRAMME

1. Madone. 2. Modane. 3. Nomade.

~~~~~~

DEVINETTE

La République est dans le plus grand des astres (le soleil). *Lisez* : Dans le plus grand désastre.

~~~~~~

## QUESTION DROLATIQUE

Racine, Corneille, Lafontaine, La Bruyère, Voiture.

~~~~~~

HISTORIETTE

Madame, à répondre quelquefois qu'on ne sait rien !

~~~~~~

## PROBLÈME

Puisque l'aiguille des minutes va douze fois aussi vite que celle des heures, la première parcourra, dans le temps

écoulé depuis leur départ du point de midi jusqu'à la première nouvelle rencontre, un espace égal à douze fois le chemin de la seconde depuis ce même point de midi; par conséquent, ce chemin sera 1/11 de la révolution totale. La première rencontre aura donc lieu à 1 h. 1/11, la deuxième, à 2 h. 2/11, et ainsi de suite jusqu'à la dernière, à 11 h. 11/11 d'heure, c'est-à-dire à midi.

## JEU

Mettez sur l'eau un petit flotteur de liège et du papier sur ce flotteur. Allumez le papier et coiffez la flamme au moyen de votre verre. L'eau y montera, parce que le papier, en brûlant, ayant absorbé une partie de l'air, et le volume du gaz confiné ayant diminué, la pression atmosphérique extérieure a refoulé le liquide.

# 15ᴹᴱ SEMAINE

### ENIGME

Le Secret.

### CHARADE

1. Trou.  2. Peau. — Tout : *Troupeau*.

### LOGOGRIPHE

1. Poêle.  2. Pole.

### MÉTAGRAMME

1. Ballon.  2. Vallon.

## ANAGRAMME

1. Saint-Omer.   2. More.   3. Orme.   4. Rome.

## DEVINETTE

Si les lapins ne viennent pas manger les choux, les choux viendront ; mais si les lapins viennent manger les choux, les choux ne viendront pas.

## QUESTION DROLATIQUE

C'est la possibilité qu'il a de dire *non* !

## HISTORIETTE

Mes frères, aimez-vous bien entre vous ; car dans le monde on ne vous aime guère !

## PROBLÈME

Par exemple : Une fontaine le remplit en 4 h., l'autre en 6 h. Divisez 24, produit de 4 × 6, par 10 total de 4 + 6, vous aurez pour résultat 2 h. 24 minutes.

---

## JEU

Il suffit d'enlever les allumettes n⁰ˢ 1, 3 et 14.

# 16ᴹᴱ SEMAINE

### ÉNIGME

La Mappemonde.

### CHARADE

1. Char.  2. La.  3. Tan. — Tout : *Charlatan*.

### LOGOGRIPHE

1. Cane.  2. Ane.

## MÉTAGRAMME

1. Coche.  2. Hoche.  3. Poche.  4. Roche.

~~~~~~~

ANAGRAMME

1. Lice. 2. Ciel.

~~~~~~~

## DEVINETTE

C'est bien de *faire* ; mais c'est mieux de *bien faire*.

~~~~~~~

QUESTION DROLATIQUE

Les Anglais et les Français, parce qu'ils se tiennent par la *Manche* !

~~~~~~~

## HISTORIETTE

Les sauvages de cette contrée ne connaissant pas les allumettes, regardèrent comme un dieu celui qui gardait du feu dans sa poche sans se brûler.

## PROBLÈME

Multipliez le nombre des paires, montées chaque fois, par le reste. Le total donnera celui des marches.

|     |                                        |     |
| --- | -------------------------------------- | --- |
| 1°  | 2 × 1. . . . . . . . . .               | 2   |
| 2°  | 3 × 2. . . . . . . . . .               | 6   |
| 3°  | 4 × 3. . . . . . . . . .               | 12  |
| 4°  | 5 × 4. . . . . . . . .                 | 20  |
| 5°  | 6 × 5. . . , . . . . .                 | 30  |
| 6°  | 7 × 7. puisqu'il n'y a pas de reste.   | 49  |

        Total des marches. . . . 119

## JEU

Prenez un sou, posez-le à plat contre la planche désignée, frottez-le fortement de haut en bas en appuyant avec énergie contre le bois. Retirez la main ; la pièce reste adhérente à la boiserie. Voici pourquoi : Par le frottement et la pression exercée, vous avez chassé la mince couche d'air comprise entre le sou et la paroi plane du bois ; dans ces conditions, la pression de l'air atmosphérique extérieur suffit pour maintenir l'adhérence.

# 17ᴹᴱ SEMAINE

### ENIGME

Le Papier.

### CHARADE

1. Ci. 2. Gare. Tout : *Cigare*.

### LOGOGRIPHE

1. Ache. 2. Vache. 3. Hache.

### METAGRAMME

1. Grave. 2. Grève. 3. Grive.

## ANAGRAMME

1. Navire.   2. Ravine.   3. Avenir.

## DEVINETTE

Ce jeu de mot renferme les verbes *Etre* et *Suivre*, à l'indicatif présent. Faites-en l'application à un homme suivant son âne.

## QUESTION DROLATIQUE

*J'ai pris les deux pioches* (77) allusion à la forme du 7, mais ce n'est pas encore pour creuser ma fosse. En effet, on sait que le Vénérable Pie IX est mort dans un âge avancé.

## HISTORIETTE

.... *Je vous pardonnerais!*

## PROBLEME

Le premier donne *une* partie de cette somme, le deu-

xième en donne *trois* et le troisième *quatre*, ce qui fait huit. Divisez 144 par 8, vous aurez la part donnée par le premier, soit. . . . . . . . . , . . . 18
Multipliez par 3 pour la part du deuxième . . 54
Multipliez par 4 pour la part du troisième . . 72

                Total. . . . . 144

## JEU

Divisez la figure de la façon suivante :

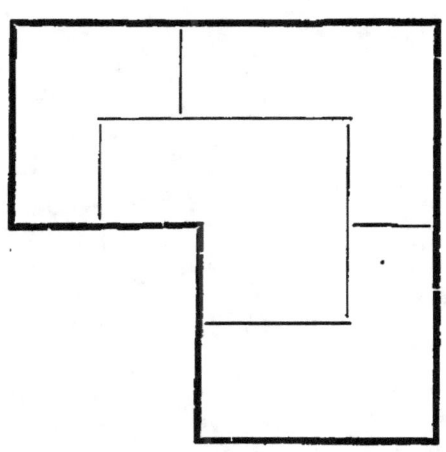

# 18ᴹᴱ SEMAINE

### ENIGME

Le Ver luisant.

### CHARADE

1. Mer.  2. Cure.  — Tout : *Mercure*.

### LOGOGRIPHE

1. Joie.  2. Oie.

### METAGRAMME

1. Marine.  2. Farine.  3. Narine.

## ANAGRAMME

1. Cor.  2. Roc.

---

## DEVINETTE

Mozart avait un gros nez; c'est par cet *instrument* qu'il toucha la note du milieu, en penchant la tête sur le clavier ! Il gagna le pari.

---

## QUESTION DROLATIQUE

Nous allons chercher du foin pour tous les trois !

---

## HISTORIETTE

Saint Thomas lui dit : Je savais qu'un bœuf ne peut voler; mais j'ignorais qu'un religieux put mentir !

---

## PROBLÈME

Après la distribution, chaque jeune homme en a au

moins trois ; donc chaque demoiselle en avait douze, puisqu'il faut qu'elle en ait trois également, après en avoir donné neuf.

## JEU

Enflammez du papier et faites-le brûler en le plongeant dans une carafe vide. Dès que le papier a brûlé quelques instants, fermez l'ouverture de la carafe, à l'aide de l'œuf durci et dépouillé de sa coquille, de façon qu'il forme un bouchon hermétique. La combustion du papier a dilaté l'air de la carafe. L'œuf dur est poussé par la pression atmosphérique extérieure, parce que l'air chaud confiné se contracte par le refroidissement ; l'œuf s'allonge, se moule dans le goulot et descend peu à peu, en faisant entendre une certaine détonation.

# 19<sup>ME</sup> SEMAINE

### ENIGME

La Cloche.

### CHARADE

Porte - feuille.

### LOGOGRIPHE

1. Sort.  2. Or.  3. Tort.  4. Mort.

### METAGRAMME

Age : 1. Cage.  2. Gage.  3. Mage.  4. Nage.  5. Page. 6. Rage.  7. Sage.  8. Tage.

## ANAGRAMME

1. Lido. 2. Lodi.

## DEVINETTE

Il réunit toutes les lettres dans l'ordre même où elles se trouvent dans l'inscription :

CESTICILECHEMINDESANES,

qu'il put facilement lire ainsi :

*C'est ici le chemin des ânes* !

## QUESTION DROLATIQUE

La parole étant l'expression de la pensée et du sentiment, Socrate, pour connaître cet homme, voulait l'entendre parler. C'est dans ce sens qu'on a dit : *le style*, et par conséquent, le langage, *c'est l'homme*, Dieu seul peut lire dans nos cœurs.

## HISTORIETTE

Il comprit qu'il avait à faire à un chrétien pieux. Au nom

de la Religion qu'il professait lui-même et qui commande le pardon ; au nom de la Sainte-Vierge à laquelle ce Prussien rendait hommage, à l'heure du danger, le brave Français n'eut pas la force de le sacrifier, malgré le droit qu'il en avait, en temps de guerre.

## PROBLÈME

Il est difficile de tracer une marche pour la solution de ce problème ; il est difficile même d'y arriver par tâtonnement. On pourrait cependant indiquer la voie suivante de quatre figures successives.

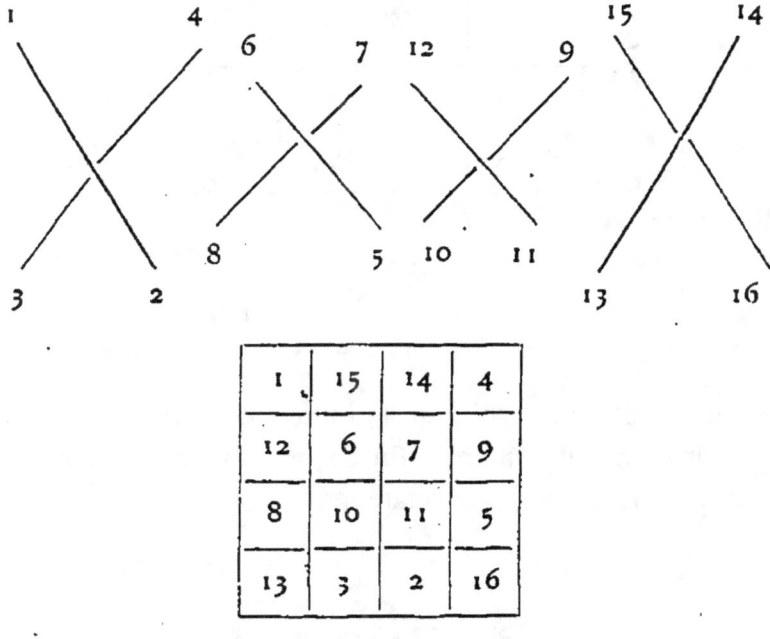

## JEU

Ce jeu n'est pas si facile, parce que quand on a posé le premier objet dans un des cercles, il faut absolument suivre une certaine marche, pour poser les autres sans difficulté, et si peu qu'on s'en écarte, en posant le second ou le troisième, il en reste toujours sur sept un ou deux qu'on ne peut poser avec la condition requise. La marche à suivre est celle-ci : Ligne droite diagonale, et ainsi de suite. On obtient ainsi le résultat suivant :

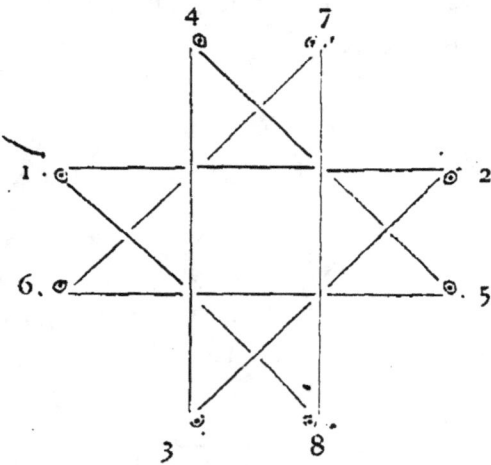

Mais il faut avoir soin de tâtonner, ou faire semblant de partir d'un autre point, afin de ne pas faire connaître la véritable marche aux spectateurs.

# 20<sup>ME</sup> SEMAINE

### ENIGME

Le Bouton de Rose.

### CHARADE

1. Cou,   2. Vent. — Tout : *Couvent*.

### LOGOGRIPHE

1. Prendre.   2. Rendre.

### MÉTAGRAMME

1. Destin.   2. Festin.

## ANAGRAMME

1. Marie.  2. Aimer.

## DEVINETTE

J'ai vu *cinq* religieux, *sains* de corps et d'esprit, *ceints* de leur ceinture, et portant sur leur *sein* le *seing* du Saint Père.

## QUESTION DROLATIQUE

C'est la vie.

## HISTORIETTE

On ouvrit son porte-monnaie, on y trouva effectivement des pièces à l'effigie de Napoléon III. Il se récria ; mais la preuve n'en était pas moins convaincante. Hostile jusqu'à l'argent. Telle est la politique d'un grand nombre, et sous tous les règnes. Pauvre politique ! Infortunés souverains !

## PROBLÈME

Prenez d'abord le 1/3 de 50, qui fait 16 ans et 8 mois; ajoutez 2, ce qui fait 18 ans et 8 mois pour l'âge de Marguerite. Otez ensuite sur l'âge de Marguerite 8 ans que Françoise a de moins ; il restera pour celle-ci 10 ans 8 mois. Retranchez l'âge des deux sœurs Françoise et Marguerite de 50 ans qu'elles ont à elles deux, il restera 20 ans et 8 mois pour Louise ; ce qui fait tout réuni le total de 50.

## JEU

Prenez une rondelle de cuir, au milieu de laquelle vous attacherez une cordelette. Mouillez cette rondelle, appliquez-la en la pressant sur l'objet en question, puis tirez la cordelette ; la rondelle de cuir fera ventouse et soulèvera l'objet.

# 21ᴹᴱ SEMAINE

### ENIGME

*Les quatre éléments* : La terre, l'eau, l'air et le feu.

### CHARADE

1. Ré. 2. Mi. — Tout : *Saint Remi*.

### LOGOGRIPHE

Ma. Mai. Mari. Mare. Maire. Mi. Mie. Mire. Mira. Me. Mer.

A. Ai. Aie. Air. Ame. Are. Ami. Amie. Aime. Aimer. Aire.

Ri. Rime. Rima. Emir. Erma.

## MÉTAGRAMME

1. Bal. 2. Mal. 3. Bol. 4. Bas.

## ANAGRAMME

C'est le mot *Ana* qui désigne un recueil de mots, de pensées.

Il donne lieu à deux métagrammes : 1° *Aga*, nom commun qui désigne certain officier chez les Turcs ; 2° *Asa*, roi de Juda (944 à 904 avant J.-C.).

Il se sert d'anagramme à lui-même, puisqu'il ne change pas, lu au rebours ; mais il rentre dans le mot anagramme.

## DEVINETTE

Il s'agit des yeux du pain et du fromage. En effet, plus il y en a, moins le pain et le fromage pèsent.

## QUESTION DROLATIQUE

C'est l'escargot qui porte toujours et partout sa coquille.

## HISTORIETTE

En allant trop vite, on se fatigue ; on est obligé de ralentir sa marche, surtout à la montée, de s'arrêter ou de rebrousser chemin. C'est ce qui arriva à ce voyageur. Donc le proverbe italien a raison : *Chi va piano va sano, e chi va sano va lontano.* Celui qui va doucement va bien, et celui qui va bien va loin.

C'est dans le même sens qu'un célèbre médecin disait à ses élèves, en commençant une opération : Et surtout n'allons pas vite, car nous n'avons pas de temps à perdre. C'est-à-dire si l'opération venait à manquer par trop de précipitation, ce serait tout à recommencer, et le patient qui, lui, n'a pas à attendre, en souffrirait d'autant. NÉLATON.

## PROBLÈME

5 Centimes valent 1 sou, et 100 sous valent 5 francs.

## JEU

Prenez une règle de bois plate, plus mince que les pièces empilées, par exemple, l'un des couvercles à coulisse du damier ; donnez-en un coup sec à la pièce que vous avez visée ; si le coup porte bien, cette pièce seule sortira et la pile ne sera pas renversée.

# 22<sup>ME</sup> SEMAINE

### ENIGME

Le Soleil.

### CHARADE

1. Ma. 2. Chine. — Tout : *Machine*.

### LOGOGRIPHE

Marguerite. *Ma guérite*.

### METAGRAMME

1. Bien. 2. Lien. 3. Rien.

## ANAGRAMME

Lice : *Ciel*.   File : *Fiel*.   Lime : *Miel*.

Pour mériter le Ciel,
Il faut être sans fiel
Et bon comme le miel.

---

## DEVINETTE

---

## QUESTION DROLATIQUE

Elle ne dit rien!

---

## HISTORIETTE

Il servit le même sermon, qu'il fit précéder uniquement de ces quelques mots : Plusieurs d'entre vous n'ayant pas entendu l'instruction importante d'hier soir, je vais la répéter pour leur édification !...

## PROBLÈME

La marchande avait sept œufs. La première ménagère en acheta la moitié ou 3 1/2, plus la moitié d'un, c'est-à-dire 4 ; la seconde, la moitié du reste, plus la moitié d'un, c'est-à-dire 2 ; la troisième, la moitié du dernier reste, plus la moitié d'un, c'est-à-dire 1. Ce qui fait 4 plus 2, plus 1, égal 7. Comme on le voit, il n'était pas nécessaire de casser des œufs.

## JEU

Montrez deux pierres et tenez-en quatre cachées dans votre poche. Lorsqu'on aura rendu langue, sortez les pierres que vous teniez en réserve, et disposez-les sur la table de la façon suivante :

o o o
o o o

Vous aurez fait ainsi trois tas *de* deux pierres, mais non *avec* deux pierres.

# 23ᴹᴱ SEMAINE

### ENIGME

La Fumée.

### CHARADE

1. Bois. 2. Son. — Tout : *Boisson*.

### LOGOGRIPHE

1. Principe. 2. Prince. 3. Pince. 4. Pipe. 5. Pin. 6. Pic. 7. Pie.

### METAGRAMME

1. Reine. 2. Seine. 3. Veine. 4. Peine.

## ANAGRAMME

Ces deux mots : *Mon nom*, lus au rebours, ont la même signification.

---

## DEVINETTE

Entre le poisson et le ver de la ligne du pêcheur.

---

## QUESTION DROLATIQUE

C'est l'eau qui supporte des bâtiments, etc, et ne peut pas supporter un plomb.

---

## HISTORIETTE

Tout cela est le résultat d'un rêve.

---

## PROBLÈME

Le prince s'indigna presque d'une demande qu'il jugeait répondre mal à sa libéralité, et ordonna à son visir de satisfaire Sessa. Mais quel fut l'étonnement de ce ministre,

lorsqu'ayant fait calculer la quantité de blé nécessaire pour remplir l'ordre du prince, il vit que non-seulement il n'y avait pas assez de blé dans ses greniers, mais même dans toute l'Asie. Il en rendit compte au roi qui fit appeler le mathématicien, et lui dit qu'il n'était pas assez riche pour remplir sa demande dont la subtilité l'étonnait encore plus que l'invention du jeu qu'il lui avait présenté. Inutile donc d'entreprendre la solution de ce problème. On peut cependant en faire soi-même l'essai, jusqu'à une certaine proportion pour s'en rendre un certain compte.

## JEU

Prenez une bouteille ordinaire de vin et placez-la à quelques centimètres devant une bougie allumée : soufflez sur la bouteille de manière que votre bouche soit environ à 20 ou 30 centimètres de la bouteille et en face de la flamme de la bougie, sur un même plan horizontal. Eh bien ! malgré la présence de la bouteille, qui intercepte le souffle, la bougie s'éteint immédiatement, comme s'il n'existait aucun obstacle dans la direction du souffle.

# 24<sup>ME</sup> SEMAINE

### ENIGME

Le Silence.

### CHARADE

1. Fer. 2. Vent. — Tout : *Fervent*.

### LOGOGRIPHE

1. Bourse. 2. Ours.

### MÉTAGRAMME

1. Ouvrage. 2. Outrage.

## ANAGRAMME

1. Prose.  2. Repos.

~~~~~~

DEVINETTE

Le Zéro.

~~~~~~

## QUESTION DROLATIQUE

Il n'en sortira pas changé, mais mouillé.

~~~~~~

HISTORIETTE

Il dit au missionnaire : J'ai pensé que votre religion était la seule vraie, en voyant que vous, pourtant si bon, vous preniez sa défense, en l'honneur de votre Dieu, avec cette énergie.

~~~~~~

## PROBLÈME

Il est facile de voir que cet escargot avance d'un mètre.

par jour ; donc au septième il aura fait sept mètres ; le lendemain, il en fait trois et ne redescend plus ; par conséquent il lui faut huit jours pour atteindre la hauteur de ce mur.

## JEU

Changez de place, un des deux tas de l'extrémité.

# 25ᴹᴱ SEMAINE

### ENIGME

L'Eclair et le tonnerre.

### CHARADE

1. Ami — 2. Don — tout : *Amidon*.
Ou bien : a — mi — don.

### LOGOGRIPHE

1. Adieu — 2. Dieu.

## MÉTAGRAMME

1. Merle — 2. Perle.

## ANAGRAMME

1. Génie — 2. Neige.

## DEVINETTE

La Cerise.

## QUESTION DROLATIQUE

Le meilleur moyen de ne pas perdre consiste à ne pas jouer. On peut même ajouter que celui qui ne joue pas gagne.

## HISTORIETTE

Il demanda le choix de mourir de vieillesse.

## PROBLÈME

C'étaient quatre musiciens payés à raison de 25 fr. par soirée.

## JEU

On place l'index verticalement au milieu du rond de serviette qui doit être léger et peu massif; on fait tourner le rond autour du doigt et cela, le plus rapidement possible. Grâce à l'action de la force centrifuge et à la résistance du frottement, on arrive à entraîner le rond tout en soulevant peu à peu sa main en rotation. Il n'est pas impossible d'amener le rond jusqu'au-dessus du goulot d'une bouteille où on le laisse tomber.

# 26ᴹᴱ SEMAINE

### ENIGME

L'oil.

### CHARADE

1. Char — 2. Bon — tout : *Charbon*.

### LOGOGRIPHE

1. Ours — 2. Tours.

## MÉTAGRAMME

1. Cierge — 2. Vierge.

## ANAGRAMME

1. Arme — 2. Amer 3. Mare — 4. Rame de bateau, de papier, support de légumineuses.

## DEVINETTE

Je mettrais une bonne couche de cendres froides sur ma main, et j'y déposerais les charbons.

## QUESTION DROLATIQUE

C'est la letre T qui commence et termine le mot TOUT.

## HISTORIETTE

N'ayant plus à craindre le voleur, il le rossa d'importance et lui reprit tout son bien.

---

## PROBLÈME

Le nombre cherché doit contenir le produit successif de ces nombres 2, 3, 4, 5, 6, plus une unité. Ce nombre sera donc :

$$
\begin{aligned}
2\times 3 &= \ldots\ldots\ldots\ 6 \\
6\times 4 &= \ldots\ldots\ldots\ 24 \\
24\times 5 &= \ldots\ldots\ldots\ 120 \\
120\times 6 &= \ldots\ldots\ldots\ 720 \\
\text{Plus une unité} &\ \ldots\ldots\ \ 1 \\
\text{Nombre cherché.} &\ \ \underline{\ 871\ }
\end{aligned}
$$

---

## JEU

Refaites la croix de cette façon :

# 27ᵐᵉ SEMAINE

### ENIGME

La Pastèque.

### CHARADE

1. Thé — 2. Atre — tout : *Théâtre*.

### LOGOGRIPHE

Californie — Or — Corne — Lac — Farine — Orne, département et rivière — Licorne — Fiel — Lie — Larcin — Fin.

## METAGRAMME

1. Ruche — 2. Buche.

## ANAGRAMME

1. Nil — 2. Lin.

## DEVINETTE

C'est le mot *Clary*, nom d'un des membres de la Société des amis du *Gai Savoir*. Son nom se trouve en acrostiche dans les cinq vers de la devinette.

## QUESTION DROLATIQUE

C'est le *tuïsme*.

## HISTORIETTE

La nature se révolte et crie vengeance; mais le Ministre de Dieu te pardonne!

## PROBLÈME

Ajoutez le nombre *deux* des lieues que le gendarme fait chaque jour de plus que le précédent, au double *seize* du nombre *huit*, des lieues que le voleur fait chaque jour. Otez de la somme *dix-huit*, le double *six* du nombre *trois* des lieues que le gendarme a faites le premier jour. Divisez le reste, *douze*, par *deux* des lieues que le gendarme fait de plus chaque jour, et le quotient *six* fera connaitre que le gendarme atteindra le voleur au bout de *six jours*, et que par conséquent chacun aura fait 48 lieues, parce que 6 × 8 = 48, et que la somme de ces six termes de la progression arithmétique : 3, 5, 7, 9, 11, 13 fait aussi 48.

## JEU

Il suffit de frapper de toutes ses forces, avec un autre bâton, sur le milieu de celui qui est appuyé sur le bord des verres. En vertu de la force d'inertie, le mouvement, si le coup est fort et sec, n'a pas le temps de se communiquer aux supports qui restent intacts, tandis que le bâton se brise.

## 28ᴍᴇ SEMAINE

### ENIGME

Une Fontaine

### CHARADE

1. Pô — 2. Tage — tout : *Potage*.

### LOGOGRIPHE

La Croisette. Avec les lettres de ce mot on peut faire les noms de trois villes et d'un département : *Troie — Cette — Rosette — Oise*, et un grand nombre d'autres.

## MÉTAGRAMME

1. Bateau — 2. Gâteau — 3. Rateau.

## ANAGRAMME

1. Lion — 2. Loin.

## DEVINETTE

Sur une maison de jeu.

## QUESTION DROLATIQUE

C'est l'année de la planète *Mars*, dont l'évolution est de 687 jours.

## HISTORIETTE

Je n'ai jamais entendu prêcher ni si bien, ni si tôt, ni si tard.

## PROBLÈME

Ce sera lorsque le fils aura le double de l'âge qu'on lui suppose actuellement. S'il a 10 ans, son père en a 30. Dans 10 ans, le fils en aura 20 et le père 40.

## JEU

Prenez une forte paille de froment, doublez-la à une certaine hauteur de sa base, introduisez-la dans la carafe, et soulevez le tout; la paille faisant crochet, entraînera la carafe.

# 29ᴹᴱ SEMAINE

### ENIGME

La Langue, dont on a dit aussi qu'il n'y a rien de meilleur et de pire.

### CHARADE

1. Port — 2. Ail — tout : *Portail*.

### LOGOGRIPHE

1. Fange — 2. Ange — 3. Ane.

## MÉTAGRAMME

1. Ivre — 2. Givre — 3. Livre — 4. Vivre.

~~~~~

ANAGRAMME

1. Canari — 2. Arnica.

~~~~~

## DEVINETTE

O R N E
R H I N
N I C E
E N E E

~~~~~

QUESTION DROLATIQUE

C'était une photographie. On avait fait une grande rose artificielle dans laquelle fut couché le petit enfant. L'effet était charmant et semblait naturel.

HISTORIETTE

Il ouvrit la cage de ceux auxquels il tenait le plus, et leur dit: Si je ne puis délivrer d'autres prisonniers, personne du moins ne m'empêchera de vous mettre en liberté! — que ce prince était bon !

PROBLÈME

Il est facile de s'en rendre compte : Pour peser deux livres, elle mettait le poids de trois dans le plateau de droite, et celui d'une dans le plateau de gauche, contenant la marchandise. Pour 4, elle mettait 1 et 3 du même côté. Pour 5, 9 d'un côté, 1 et 3 de l'autre. Pour 6, 3 — 9. Pour 7, 3 — 9 et 1. Pour 8, 1 — 9. Pour 14, 1, 3, 9 d'un côté, 27 de l'autre ; ainsi de suite jusqu'à 40.

JEU

Nous mentionnons ce jeu uniquement pour la forme et dans l'intérêt des enfants qui ne le connaîtraient pas encore.

Il suffit de frapper fortement sur la table, la pointe de l'œuf, pour que la coquille s'aplatisse et qu'il tienne debout.

On attribue ce stratagème à Christophe Colomb pour

montrer à ses jaloux détracteurs que les découvertes et les inventions, lorsqu'-elles sont réalisées, semblent ne présenter aucune difficulté. Monsieur le Comte Roselly de Lorgues, l'illustre et glorieux Révélateur de Christophe Colomb, venge noblement son héros de cette puérilité.

Aujourd'hui on a perfectionné ce jeu. On prend un œuf frais, on l'agite fortement de droite à gauche et de haut en bas, de manière à rompre entièrement la petite peau qui enserre l'intérieur de l'œuf, et une fois rompue, la matière liquide se répand également, et l'œuf se tient facilement en équilibre partout.

30ᵐᵉ SEMAINE

ENIGME

La Girouette du clocher.

CHARADE

1 Mur — 2 Mure — tout : *urmure*.

LOGOGRIPHE

Liane : Lien — Cape : Cep — Aride : Ride — Epais : épis — Avanie : Aviné — Taon : Ton — Biais : Ibis — Orage : Orge — Océan : Once — Ana : An — Aronde : Ronde.

METAGRAMME

1. Cannes — 2. Lannes.

~~~~~~

## ANAGRAMME

1. Asile — 2. Elisa.

~~~~~~

DEVINETTE

Le Christ était innocent. Ce personnage était réputé, par les jaloux ou par ses ennemis, indigne de la Croix d'honneur.

~~~~~~

## QUESTION DROLATIQUE

C'est parce que je n'ai pas encore envie de mourir.

~~~~~~

HISTORIETTE

C'est la mort ! Le prince dit à son père : Puisqu'on

meurt dans vos Etats et que vous n'avez pas le pouvoir de l'empêcher; devant moi-même un jour mourir, trouvez bon que je m'y prépare pendant la vie, en renonçant aux choses périssables, pour gagner le royaume éternel.

PROBLÈME

Quel que soit le nombre de louis que coûte cette tabatière, désignons-le par 6; et comme, selon M. l'officier, deux fois ce nombre ôté de 36, donne pour reste quatre fois ce nombre 6, nous aurons cette progression : 36 moins 12, égale 4 fois 6. Or, si 36, moins deux fois le nombre de louis que j'ignore, égale 4 fois le nombre de louis que coûte la tabatière, elle revient par conséquent à six louis d'achat.

Entrelacez les pointes des trois couteaux de façon qu'ils se soutiennent mutuellement; ils formeront une espèce de pont suspendu et très-solide, sur lequel vous déposerez le verre plein d'eau qui s'y maintiendra.

31ᴹᴱ SEMAINE

ENIGME

A ma Montre.

CHARADE

1. Mou — 2. Lin — tout : *Moulin*.

LOGOGRIPHE

1. Larmes — 2. Armes.

MÉTAGRAMME

1. Sac — 2. Sec — 3. Soc — 4. Suc.

ANAGRAMME

1. Lampe — 2. Palme.

DEVINETTE

On a mis cette épitaphe sur la tombe d'un enfant mort le jour de sa naissance ; mais on pourrait la mettre sur toutes les tombes indistinctement, car toutes les vies se ressemblent et se résument dans les pleurs. La seule différence est dans la durée : les uns *pleurent* un peu plus longtemps, les autres un peu moins.

QUESTION DROLATIQUE

Il *voulut*, dit-on, mourir le 31 décembre, pour ne pas être obligé de donner les étrennes le jour de l'an.

HISTORIETTE

Il avait peint sur la table, d'une manière frappante, une poignée de pièces d'or et d'argent. Il paya en monnaie de peintre. On ne dit pas si l'aubergiste vendit la table pour se dédommager.

PROBLÈME

Il y a ici un jeu de mots, une amphibologie. Il s'agit, sans se presser, d'aller toucher le but, puis de toucher la personne avec qui on a fait le pari. Le mot *vous*, au lieu d'être pris comme sujet doit être pris comme régime. Dans ce cas, le parieur n'a pas besoin de se hâter.

JEU

Il faut donner lestement une chiquenaude, avec le doigt du milieu de la main droite, sur la tranche de la carte qui s'échappera, tandis que la pièce de deux sous restera ; mais il faut pour cela que la carte soit poussée bien horizontalement, car, si vous la frappez d'en-haut ou d'en bas, elle entraînera la pièce avec elle.

32ᴹᴱ SEMAINE

ÉNIGME

Le Lierre.

CHARADE

1. Cor — 2. Billard — tout : *Corbillard*.

LOGOGRIPHE

Voyageur. Avec les lettres de ce mot on peut faire : Voyage — Rouge — Vogue — Orage — Grave — Gave — Rave — Rage — Veau — Vue — Rue — Roy... etc.

MÉTAGRAME

1. Tour — 2. Cour.

ANAGRAME

1. Rond — 2. Nord.

DEVINETTE

L'emprunteur y gagnait, parce que, au lieu d'en rendre vingt, si on les lui avait prêtés, il en recevait dix qu'on lui donnait. Le prêteur y gagnait dans ce sens que s'il en avait prêté vingt, il est probable qu'on ne les lui aurait pas rendus; tandis qu'en en donnant dix, il en économisait autant.

QUESTION DROLATIQUE

C'est M. Blanc ou M. Blond, quand il est Brun.
M. Brun, quand il est Blanc ou Blond ;
M. Long, quand il est Court ;
M. Court, quand il est Long.... etc...

HISTORIETTE

Parce que je n'aurais pas autant de pages d'histoire à apprendre !

PROBLÈME

Disposez en rond treize cartes ou jetons, pour représenter les treize pauvres. Comptez-les depuis un jusqu'à neuf, en tournant toujours du même côté, et en faisant sortir du rang le neuvième, auquel on donnera un écu. Il se trouvera que le onzième, à partir de celui par lequel on a commencé, et qu'on aura assigné à celui qu'on veut exclure, restera le dernier, et n'aura par conséquent aucune part à l'aumône.

JEU

Ayez une bouteille de vin et une d'eau. Il faut que le goulot de celle-ci soit étroit, afin qu'il entre dans l'autre. Renversez la bouteille d'eau, introduisez-la promptement dans le goulot de celle du vin ; l'eau descendra en même temps que le vin remontera.

33ᴹᴱ SEMAINE

ENIGME

Le Cœur.

CHARADE

1. Pré — 2. Si — 3. Dent — tout : *Président*.

LOGOGRIPHE

1. Coussin — 2. Cousin.

MÉTAGRAMME

1. Bain — 2. Gain — 3. Main — 4. Nain — 5. Pain — 6. Sain — 7. Tain — 8. Vain.

~~~~~~

## ANAGRAMME

1. Aveu — 2. Veau.

~~~~~~

DEVINETTE

Il suffit de lui fournir des œufs durs.

~~~~~~

## QUESTION DROLATIQUE

Des châteaux en Espagne! C'est faire des rêves ou des projets chimériques. Suivons le conseil de Saint François de Sales : A quoi bon faire des châteaux en Espagne, puisqu'il faut que nous restions en France?

~~~~~~

HISTORIETTE

C'était un rat! Ne pouvant plus sortir, après avoir pénétré, pendant la nuit, dans cette tête que l'imprudent jeune homme avait déposée sous son lit, pour la montrer à ses compagnons le lendemain, il faisait des efforts; de là ce mouvement de rotation qui impressionna si vivement le profanateur, au point de lui faire croire à la présence d'un revenant, ou du propriétaire de cette tête qui venait pour se venger.

PROBLÈME

Il semble naturel de répondre par la multiplication de 4,50 par 30, nombre des jours d'un mois; mais vous pouvez le nier, en supposant qu'elle a commencé à vendre seulement le 15 du mois, ou tout autre jour, attendu que l'énoncé du problème ne fixe pas de date.

JEU

Faites tremper un œuf dans du vinaigre; il devient flexible et s'allonge à volonté. Après l'avoir roulé entre vos deux mains, il vous sera facile de le faire passer au travers

d'une bague ou de l'introduire dans une bouteille à goulot étroit. Si vous voulez que l'œuf reprenne sa forme ordinaire, mettez-le dans l'eau.

34ᴹᴱ SEMAINE

ENIGME

La Fusée

CHARADE

1. Mont — 2. Martre — tout : *Montmartre*.

LOGOGRIPHE

1. Litre — 2. Lit.

MÉTAGRAMME

1. Bac — 2. Bah! — 3. Bai — 4. Bal — 5. Ban — 6. Bar — 7. Bas — 8. Bât.

ANAGRAMME

1. Source — 2. Course.

DEVINETTE

Les Lunettes.

QUESTION DROLATIQUE

C'est une Bibliothèque.

HISTORIETTE

Le lendemain, le curé s'aperçut qu'on lui avait volé 25 louis. Aux premières recherches; il ne fut pas difficile de

comprendre quel était le voleur. Le domestique arrêté, interrogé, avoua tout. Il s'excusa en disant qu'il avait obéi à son maître, qui, d'après l'ordonnance de la Faculté, avait défendu au prône de sortir le matin sans avoir pris quelque chose, et qu'il ne l'avait fait que pour se préserver de la grippe!

PROBLÈME

On suppose qu'elle en avait 36
Car, en ayant encore autant 36
Plus la moitié d'autant. 18
Plus le quart d'autant. 9
Et la poule qui les avait couvées. 1
Cela faisait un total de. 100

JEU

Après avoir laissé parier toutes les personnes présentes, allez placer votre œuf à l'un des angles de la salle. Il sera impossible à qui que ce soit de l'atteindre avec le cerceau, et par conséquent de le casser.

35ᵐᵉ SEMAINE

ENIGME

La Liberté.

CHARADE

1. Mi — 2. Graine — tout : *Migraine*.

LOGOGRIPHE

1. Pain — 2. Ain — 3. Pin.

MÉTAGRAMME

1. Oncle — 2. Ongle.

~~~~~~

## ANAGRAMME

1. Noël — 2. Léon.

~~~~~~

DEVINETTE

Les plus beaux monuments de Cannes sont : *Beau — Site — Beau — Séjour — et, Beau — Rivage*, parce que ce sont les seuls qui portent ce qualificatif :

> Cannes t'invite
> A son Beau — Site,
> Et tour à tour
> A Beau — Séjour,
> Près de la plage,
> A Beau — Rivage.
>
> X.

~~~~~~

## QUESTION DROLATIQUE

Parce qu'il était né le 29 février.

~~~~~~

HISTORIETTE

L'enfant avait aperçu la lune dans le puits et il la voulait ! Jugez de la stupéfaction de la mère. Elle se corrigea, au grand contentement de la bonne qui fut gardée.

~~~~~~

## PROBLÈME

Il ne trouva qu'un fagot de sarments ! Le paysan était un filou qui trouvait le moyen, par une porte dérobée, d'emporter sa marchandise et de la rapporter le lendemain. Le dernier soir, il laissa le fagot des trente jours, prix 6 f.

~~~~~~

JEU

Pour réussir, il n'y a qu'un moyen : il faut aboutir,

chaque fois, au point de départ du jeton précédemment placé. C'est donc là où l'on avait dit *un*, que subséquemment on doit dire *trois*, et placer un jeton.

36ᴍᴇ SEMAINE

ENIGME

La Bougie et la mêche.

CHARADE

1. Va — 2. Carme — tout : *Vacarme*.

LOGOGRIPHE

1. Nombre — 2. Ombre.

MÉTAGRAME

1. Paresse — 2. Caresse.

ANAGRAME

1. Rouen — 2. Nouer.

DEVINETTE

A : Madagascar — E : Réverbère — I : Mississipi — O : Novogorod — U : Turlututu.

QUESTION DROLATIQUE

Il faut couper toutes les épines !

HISTORIETTE

Pélopée, pièce pitoyable, présentée par Pierre Pellequin, pauvre petit poëte provincial parasite.

PROBLÈME

Ce berger comptait les agneaux que chaque brebis portait, ce qui faisait le double de têtes et de pattes.

JEU

Fixez deux couteaux au bâton, l'un d'un côté l'autre de l'autre, en forme de contre-poids; le bâton restera sur votre doigt en équilibre.

37ᴹᴱ SEMAINE

ENIGME

Le Coq.

CHARADE

1 Ta — 2 Mise — tout : Tamise.

LOGOGRIPHE

1 Fronde — 2 Ronde — 3 Onde.

MÉTAGRAMME

1 Bonde — 2 Monde — 3 Ronde — 4 Sonde.

ANAGRAMME

1 Poires — 2 Espoir.

DEVINETTE

C'est le paralytique Scarron qui a prononcé ces deux vers.

QUESTION DROLATIQUE

C'est le regard.

HISTORIETTE

Je suis si heureux d'être ici, que j'ai peur d'être renvoyé ! — C'est un des plus beaux éloges qu'on puisse faire des Petites Sœurs des Pauvres.

PROBLÈME

On trouve, par l'analyse, que le bien du père était de 360,000 livres ; qu'il y avait six enfants, et qu'ils ont eu chacun la somme de 60,000 livres.

JEU

Prenez d'abord une bouteille ordinaire, remplie ou vide, peu importe ; fendez verticalement le bouchon et mettez dans la fente une pièce de 20 sous rayée.

D'un autre côté, enfoncez dans un plus gros bouchon une aiguille ordinaire à coudre, par le côté du cas, la pointe par conséquent en dehors. Fixez quatre fourchettes autour de ce bouchon.

Ces préparatifs terminés, placez la pointe de l'aiguille sur la pièce de 20 sous, imprimez un mouvement de rotation aux fourchettes qui tourneront sans perdre l'équilibre.

38ᴹᴱ SEMAINE

ENIGME

La Boussole.

CHARADE

1. Pré — 2. Face — tout : Préface.

LOGOGRIPHE

1. Coi — 2. Coin — 3. Coing

MÉTAGRAMME

1. Serpent — 2. Sergent — 3. Serment.

ANAGRAMME

DEVINETTE

Mai **B**ien.
Fermez **O**uvrir.
Blanc **N**oir.
Nuit **J**our.
Mémoire **O**ubli.
Pluralité **U**nité.
Tout **R**ien.

QUESTION DROLATIQUE

Le journal *La Croix*, dans son numéro du 2 février 1888, contenait ceci :

On vient de découvrir, dans l'Amérique centrale, un arbre aux feuilles tricolores, c'est-à-dire que ses feuilles sont blanches le matin, rouges à midi et bleues le soir. Cet arbre fleurit de septembre à novembre.

HISTORIETTE

La bonne Dame, interprétant la réponse de la Providence, vint quelques heures après, chez la malade qu'elle entoura de soins et combla de ses largesses, jusqu'à sa guérison.

PROBLÈME

Faites vous-même le calcul, vous souvenant que tous les quatre ans les années sont bissextiles, excepté celle de 1900, ce qui est cause que le jeudi en question n'arrive pas régulièrement toutes les septièmes années.

JEU

On prend une bouteille ordinaire dont le col a environ deux centimètres de diamètre intérieur. Tenant le fond de cette bouteille dans la main droite, on appuie la paume de la main gauche, du côté du pouce, sur le goulot, de façon à le boucher presque en entier. On applique ensuite la bouche sur cette étroite ouverture, de manière à la couvrir complètement, et on fait un effort pulmonaire pour comprimer l'air dans la bouteille.

Avant de retirer la bouche, on ferme l'ouverture du goulot, en avançant la main gauche. On renverse la bouteille, on approche le goulot de la flamme de la bougie, on ouvre un léger passage à l'air comprimé et la bougie est éteinte.

39ᴹᴱ SEMAINE

ENIGME

Le Pommier.

CHARADE

1. Pan — 2. Dore — tout : Pandore.

LOGOGRIPHE

1. Gramme — 2. Gamme.

MÉTAGRAMME

1. Ville — 2. Lille.

ANAGRAMME

Toupie — 2. Utopie.

DEVINETTE

Boileau — Moineau — Oiseau — Poireau — Soliveau — Boisseau, etc.

QUESTION DROLATIQUE

Parce que c'était son nom !

HISTORIETTE

Cette boîte contenait 20 pièces d'un franc avec cette ordonnance : Employez chaque jour une de ces pilules à vous procurer un bon bouillon, prenez patience et tranquillisez-vous sur l'avenir.

PROBLÈME

Plantez ce bâton au soleil, mesurez son ombre et celle de l'arbre, faîtes une règle de proportion et vous aurez la réponse.

JEU

Prenez une pomme dont l'écorce offre une certaine consistance et soit flexible en même temps. Coupez, de haut en bas, environ un huitième. Enlevez la partie charnue, avec un couteau, en ayant soin de laisser au sommet une sorte de bec et le pédoncule. Doublez en dehors l'écorce qui vous reste vers le milieu, horizontalement, sans la casser. Prenez-la entre le pouce et l'index et pressez-la, par un mouvement léger et réitéré ; la partie supérieure s'agitera comme la tête d'un oiseau, de haut et en bas, pour prendre les miettes vers lesquelles vous l'inclinerez ou pour boire dans votre verre. Ce jeu a toujours beaucoup amusé les enfants.

40ᴹᴱ SEMAINE

ENIGME

Les Iles de Lérins.

CHARADE

1. Angle — 2. Terre — Tout ; Angleterre.

LOGOGRIPHE

Dans le mot *Formidables*, on trouve toutes les lettres nécessaires pour écrire les sept notes de la musique.

MÉTAGRAMME

1. Cour — 2. Four — 3. Jour — 4. Tour.

ANAGRAMME

1. Nopal — 2. Lapon.

DEVINETTE

La première fois, il mit dans ses souliers des pois chiches cuits; la seconde fois, il alla bien nu-pieds, mais à cheval.

QUESTION DROLATIQUE

C'est le soleil. En effet, pendant l'été, il se trouve plus éloigné de la terre ; mais comme ses rayons arrivent sur celle-ci plus perpendiculairement qu'en hiver, elle en reçoit une quantité de chaleur plus grande.

HISTORIETTE

Après avoir pilé la *feuille* de *papier* contenant l'ordonnance destinée au pharmacien, elle fit avaler le tout à son mari qui s'en *trouva soulagé*! Figurez-vous la mine du docteur qui s'attribuait tout le mérite de la cure!

PROBLÈME

Le voyageur rencontrera 39 omnibus, 40 en comptant celui qui arrive en station au moment du départ, et 41 en comptant celui qui part au moment de l'arrivée.

JEU

Prenez plusieurs verres à pied, huit si vous voulez avoir la gamme. Versez dans chaque verre une quantité inégale d'eau qui vous permettra d'obtenir toutes les notes. Pour éviter un trop long tâtonnement, vous pourriez faire cette opération à l'avance et marquer par un petit trait la quantité d'eau que chaque verre doit recevoir. Puis, armez-vous d'une baguette et frappez sur ce clavier improvisé selon les notes que chaque verre représente et d'après l'air que vous voulez jouer ; vous ferez entendre une musique, avec un peu d'expression, qui ne manquera pas de plaire à la société.

41ᴹᴱ SEMAINE

ENIGME

Soufflet.

CHARADE

1. Epi — 2. Cure — tout : Epicure.

LOGOGRIPHE

1. Fi — 2. Fil — 3. File — 4. Filet.

MÉTAGRAMME

1. Royauté — 2. Loyauté.

ANAGRAMME

1. Rat — 2. Art.

DEVINETTE

C'est un autre. Il s'agit de deux personnes qui de loin croient se connaître et de près ne se reconnaissent pas.

QUESTION DROLATIQUE

C'est la Cour d'assises !

HISTORIETTE

Il leur dit : N'allez pas faire toucher le corps de ma femme au buisson, comme il y a dix ans !...... *Peu aimable ce mari !*

HISTORIETTE

Ce problème n'a de difficulté que celle de reconnaître la volonté du testateur. Or, on a coutume de l'interpréter ainsi : Puisque ce testateur a ordonné que, dans le cas où sa femme accoucherait d'un garçon, cet enfant aura les deux tiers de son bien, et la mère un tiers, il s'ensuit que son dessein a été de faire à son fils un avantage double de celui de la mère ; ce serait le contraire si elle accouchait d'une fille. Pour allier donc ces deux conditions, il faut partager la succession de manière que le fils ait deux fois autant que la mère, et la mère deux fois autant que la fille. La fille aura donc une part, la mère deux et le fils quatre, ce qui fait sept parts en tout. Divisez la somme laissée par sept, multipliez le quotient par deux, vous aurez la part de la mère; par quatre, vous aurez celle du fils, la fille ayant la septième partie.

JEU

Lorsqu'on se sera déclaré incapable de trancher la question, sortez de votre poche une bonne ficelle mince ou

deux bouts de fil de fer un peu fin. Croisez-les sur la pomme ; faîtes-les sortir par dessous et tirez les quatre bouts, avec la main droite, en tenant la pomme par la gauche; vous l'aurez divisée en quatre parties égales. L'arrangement des fils de fer permettra d'obtenir d'autres divisions.

42ᵐᵉ SEMAINE

ÉNIGME

La vie.

CHARADE

1, Fard. 2. Eau. — Tout : *Fardeau*.

LOGOGRIPHE

1. Bassin. 2. Bain.

MÉTAGRAMME

1. Douve. 2. Louve.

ANAGRAMME

1. Crime. 2. Merci.

DEVINETTE

J'ai soupé et couché sous des orangers.

QUESTION DRÔLATIQUE

Je me procurerais une citrouille fondante, bien mûre et un peu grosse. Après l'avoir percée par un bout et vidée de ses graines, j'y introduirais tout ce qui est nécessaire pour faire une bonne soupe et je la porterais au four, la carapace de la citrouille faisant fonction de marmite. La chaleur ferait fondre la partie charnue et réaliserait ainsi le problème en question.

HISTORIETTE

Saint Martin, pour les punir, les guérit tous les deux radicalement. *Historique.*

PROBLÈME

Ils y gagnèrent un bon rhume et une forte amende, parce qu'ils furent saisis en flagrant délit de chasse.

JEU

Procurez-vous du noir de fumée ou de la poudre de charbon, et lorsque l'eau sera bien immobile, répandez la poudre en formant les lettres que vous voudrez afin que le noir de fumée ressorte mieux, on pourrait d'abord répandre sur l'eau une couche de poudre de riz.

43ᴹᴱ SEMAINE

ENIGME

Le Tabac.

CHARADE

1. Corne. 2. Muse. — Tout : *Cornemuse*.

LOGOGRIPHE

1. Code. 2. Ode.

MÉTAGRAMME

1. Berceau. 2. Cerceau.

ANAGRAMMES

Sainte : Tisane. — Marseille : Mésallier. — Chien : Chine. — Vapeur : Paveur — Ancre : Nacre. — Rien : Nier.

DEVINETTE

L'enfant dans le berceau est une fille.

QUESTION DROLATIQUE

C'est celui qui tout en disant : *Pardonnez-nous nos offenses comme nous pardonnons à ceux qui nous ont offensés*, conserve dans son cœur de la haine contre ses semblables.

HISTORIETTE

Il fut averti par une inspiration subite qu'un miracle venait de s'opérer en sa faveur. En effet, dès qu'il eut répondu à son père, il laissa tomber le pan de sa robe et il en sortit des roses, au lieu des autres matières qu'il destinait aux pauvres. A partir de ce jour, on le laissa libre d'exercer la charité selon son cœur.

PROBLÈME

Il en faudra 243.

JEU

Placez les deux verres à des niveaux différents, au moyen de livres, le verre plein, supérieur à l'autre. Procurez-vous une lanière de laine ; faites-la pénétrer par un bout jusqu'au fond du verre plein, et par l'autre dans le verre vide. Bientôt, en vertu du principe de la capillarité, il se formera une espèce de siphon qui fera passer l'eau d'un verre dans l'autre.

44ᵐᵉ SEMAINE

ENIGME

La Mouche.

CHARADE

1. Bis. 2. Cuit. — Tout : *Biscuit*.

LOGOGRIPHE

1. Climat. 2. Lima.

MÉTAGRAMME

1. Lapin. 2. Sapin. 3. Latin. 4. Lapis.

ANAGRAMME

1. Claire. 2. Eclair.

DEVINETTE

1. Le bonheur des méchants comme un torrent s'écoule.
2. La vertu d'un cœur noble est la marque certaine.

QUESTION DROLATIQUE

Il s'agit des plateaux d'une balance, auxquels le moindre poids fait perdre leur niveau. On conçoit que celui qui baisse a plus de valeur. C'est tout l'opposé en morale : si le vice baisse, la vertu augmente.

HISTORIETTE

Je l'adjugerais non à celui qui a visé le plus juste, mais à celui qui n'a pas voulu tirer, parce que son abstention suppose qu'il est le véritable neveu; il aurait cru se rendre

coupable d'une action criminelle en tirant sur le portrait de son oncle. Ce fut ainsi que le décida le juge. Cette historiette est intitulée : *Le nouveau jugement de Salomon*, par allusion au jugement que ce roi prononça à l'occasion des deux femmes qui se disputaient un enfant.

PROBLÈME

Divisez 125 en 16 — 24 — 5 — 80 ; vous aurez :

16 ÷ 4 = 20.
24 — 4 = 20.
5 × 4 = 20.
80 : 4 = 20.

JEU

Disposez les neuf allumettes de la façon suivante et vous aurez

45ᵐᵉ SEMAINE

ENIGME

Nos hôtes à Cannes.

CHARADE

1. Pente. 2. Côte. — Tout : Pentecôte

LOGOGRIPHE

1. Ouïe. 2. Oui.

MÉTAGRAMME

1. Liège. 2. Siège. 3 Piège.

ANAGRAMME

1. Damier. 2. Armide.

DEVINETTE

Ces vers, adressés, à Genève, au citoyen Proudhon, commencent chacun par le nom d'une note de la gamme : *Ut, ré, mi, fa, sol, la, si, ut.*

QUESTION DROLATIQUE

Les jeunes gens disent ce qu'ils font, les vieillards, ce qu'ils ont fait, et les sots, ce qu'ils veulent faire.

HISTORIETTE

Je laisse après moi trois médecins : l'*eau*, l'*exercice* et la diète !

PROBLÈME

Il semble que le ruban sera totalement coupé après 20 jours, tandis que ce sera en 19, parce que le dernier coup de ciseaux coupera les deux mètres qui restent.

JEU

Faites une petite boîte en papier. Suspendez-la par quatre fils à une tige de bois posée sur deux carafes. Remplissez d'eau la boîte, au-dessous de laquelle vous ferez brûler une lampe à esprit de vin, de façon, que la flamme ne touche pas les parties du papier qui ne sont pas en contact avec l'eau. En peu de temps l'eau s'échauffera et vous la verrez bientôt entrer en ébullition. La chaleur est absorbée par l'eau et le papier reste intact.

N. B. — Il est bon d'opérer sur un vase quelconque pour recueillir l'eau en cas d'accident.

46ᵐᵉ SEMAINE

ENIGME

La plume à écrire.

CHARADE

1. Dé. 2. Lire. — Tout : Délire

LOGOGRIPHE

1. Avare. 2. Var.

MÉTAGRAMME

1. Poupon. 2. Coupon.

ANAGRAMME

1. Nectar. 2. Carnet

DEVINETTE

Les mots à ajouter sont : *Printemps, Eté, Automne, Hiver.*

QUESTION DROLATIQUE

Il répondit que oui, *qu'il en avait eu la joue enflée pendant huit jours* !

HISTORIETTE

J'entends dire partout que ce n'est pas toi qui as inventé la poudre !

PROBLÈME

Pour la solution, il faut avoir recours à l'ancienne monnaie. Ainsi chaque soldat donna un liard à l'hôtelier qui reçut ainsi cinq sous ; il rendit alors un centime à chacun d'eux, soit en tout quatre sous, et il garda un sou pour le prix de son vin.

JEU

Il semble au premier abord que la chose est impossible sans défaire les nœuds. Cependant rien n'est plus simple. Il suffit de faire glisser une des deux cordes entre la corde et le poignet de l'autre personne, qui passe elle-même à travers la boucle ainsi formée et arrive facilement à se séparer.

47ᴹᴱ SEMAINE

ENIGME

La Solitude

CHARADE

1. Pas. 2. Sage. — Tout : *Passage*

LOGOGRIPHE

1. Dessert. 2. Désert.

MÉTAGRAMME

1. Poudre. 2. Foudre.

ANAGRAMME

1. Rampe. 2. Parme.

DEVINETTE

Bonnes gens font les bons pays,
Bon cœur fait le bon caractère,
Bons comptes font les bons amis,
Bon fermier fait la bonne terre,
Bons livres font les bonnes mœurs,
Bons maîtres font bons serviteurs,
Les bons bras font les bonnes lames,
Le bon goût fait les bons écrits,
Bons maris font les bonnes femmes,
Bonnes femmes font les bons maris.

QUESTION DROLATIQUE

C'est la sangsue !

HISTORIETTE

Vous, vous servez le peuple, et nous, nous nous servons de lui.

PROBLÈME

Il s'agit de trouver un nombre dont une moitié, un quart et un septième, en y ajoutant trois, fassent ce nombre lui-même. Il est aisé de découvrir que ce nombre est 28.

JEU

Prenez un verre à pied et frottez-le énergiquement sur la manche de votre habit, ou sur un morceau de laine. Le verre s'électrise ; quand il est bien frotté, vous l'approchez à un centimètre environ du tuyau de la pipe qui se met en mouvement, suit le verre et tombe.

48ᴹᴱ SEMAINE

ENIGME

Le Souvenir.

CHARADE

1. Gui. 2. Mauve — Tout : *Guimauve*.

LOGOGRIPHE

1. Cidre. 2. Cire.

MÉTAGRAMME

1. Palais. 2. Calais. 3. Malais. 4 Balais.

ANAGRAMME

1. Ile. 2. Lie.

DEVINETTE

Anticonstitutionnellement.
Extraterritorialité.

QUESTION DROLATIQUE

C'est l'œuf, ou le cocon..

HISTORIETTE

Si vous aviez de l'éducation, vous ne me feriez pas cette question, et si j'y répondais, je commencerais votre instruction.

PROBLÈME

La somme que l'ermite avait en entrant dans l'église et qu'il distribua entièrement aux trois saints, était de 5 fr. 25.

JEU

Prenez une rose rouge ordinaire, et qui soit entièrement épanouie ; allumez de la braise dans un réchaud, et jetez-y un peu de soufre commun réduit en poudre ; faites-en recevoir la fumée et la vapeur à cette rose, et elle deviendra blanche ; si on la met ensuite dans l'eau, peu d'heures après elle reprendra sa couleur naturelle.

49ᴹᴱ SEMAINE

ENIGME

Le Jardin.

CHARADE

1. Par. 2. Terre — Tout : *Parterre*.

LOGOGRIPHE

Les lettres du milieu de ces huits fleurs étant réunies forment le mot Violette.

MÉTAGRAMME

1. Fleurs. 2. Pleurs.

ANAGRAMME

1. Navet. 2. Avent.

DEVINETTE

L'humble François de Paule était par excellence
nommé chez nous le Bon chrétien,
Et le fruit dont ce saint fit part à notre France
De ce nom emprunta le sien.

C.

QUESTION DROLATIQUE

Elle fait des œufs-blancs !

HISTORIETTE

Le fils, contrairement à ce qu'il avait dit, rentra pendant la nuit ; comme il n'avait pas de clef, il pénétra dans sa chambre par la fenêtre qui donnait sur le jardin. L'étranger croyant qu'on venait le voler, sauta du lit et se cacha. Quelques minutes après, le père vint commettre son crime. On sait le reste.

PROBLÈME

Il y avait trois hommes, sept femmes et six enfants.

JEU

Prenez une carte ou une feuille de papier un peu fort, et faites-y deux coupures longitudinales, de A en B et de C en D. Il en restera une petite bande qui demeure attachée par ses deux extrémités. Deux ou trois lignes en-dessus de cette bande, faites une petite ouverture ovale E, de la grosseur d'une cerise.

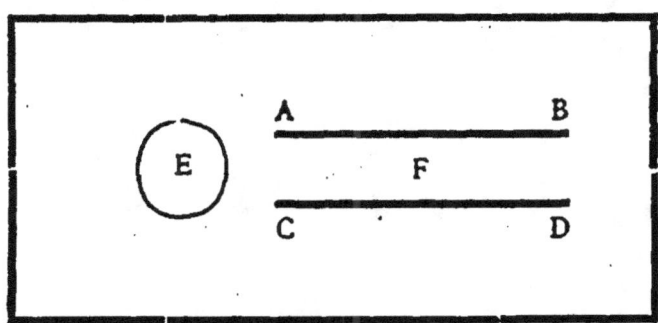

Tirez à vous la bande F, ce qui fait prendre à la feuille une forme demi-circulaire. Introduisez-la dans l'ovale et tirez-la doucement jusqu'à ce qu'elle ait toute passé. Faites-y entrer les deux cerises unies, ou deux petites boules réunies par un fil ; faites-les passer par l'ouverture E et dressez votre feuille. Les deux boules resteront suspendues à la bande. Proposez ensuite de les en retirer.

50ᴹᴱ SEMAINE

ÉNIGME

Le Myosotis (*Ne m'oubliez pas*).

CHARADE

1. Sur. 2. Prise. — Tout : *Surprise*.

LOGOGRIPHE

1. Vieille. 2. Vielle.

MÉTAGRAMME

1. Statue. 2. Statut.

ANAGRAMME

1. Valet. 2. Vatel

DEVINETTE

C'est une antithèse. Celui qui aime son âme dans ce monde et pour ce monde et ses plaisirs, la perdra pour la vie éternelle ; au contraire, celui qui fait pénitence dans ce monde, sera sauvé dans l'autre.

QUESTION DROLATIQUE

Il lui reste le choix de prendre l'œuf ou de le laisser.

HISTORIETTE

Il laissa son bien aux pauvres.

PROBLÈME

La 1^{re} en donne 7 pour 1 sou, ce qui fait 7 sous et 1 pomme
La 2^e id. id. id. 4 id. 2 id.
La 3^e id. id. id. 1 id. 3 id.

Les pommes qui restent sont vendues 3 sous pièce.
D'où la 1^{re} tire encore 3 sous, plus 7 = 10
 la 2^e id. 6 id. 4 = 10
 la 3^e id. 9 id. 1 = 10

~~~~~~~~

## JEU

Placez le petit bassin de zinc ou de fer blanc sur la table, avec une bille au milieu du fond bien sec. Faites relever le bassin par deux assistants qui le tiendront chacun des deux mains, à une hauteur convenable ; puis donnez un coup de poing solide sur le fond extérieur du bassin, et la bille rebondira assez haut, pour que vous puissiez la saisir dans son trajet avant qu'elle ne retombe.

# 51ᴹᴱ SEMAINE

### ENIGME

La Poitrinaire.

### CHARADE

1. A. 2. Dieu. — Tout : *Adieu*.

### LOGOGRIPHE

1. Vain. 2. Van.

### MÉTAGRAMME

1. Séparation. 2. Réparation.

## ANAGRAMME

1. Epine. 2. Peine.

---

## DEVINETTE

Il y a cinq maximes. Pour les lire, il faut alterner les mots des six cases inférieures avec ceux des cases supérieures. Ainsi pour la première : Ne dites pas tout ce que vous savez, car celui qui dit tout ce qu'il sait, souvent dira ce qu'il ne sait pas. »

---

## QUESTION DROLATIQUE

Le savant Euler, né à Bâle en 1707, mort à St. Pétersbourg en 1783, avait l'habitude de fumer la pipe après ses repas. Un jour, il laissa tomber sa pipe qui se brisa en plusieurs morceaux ; en même temps il s'écria : *J'ai cassé ma pipe* ! et il tomba foudroyé d'une attaque d'apoplexie. C'est de cet accident que date cette expression,

---

## HISTORIETTE

Ce boucher était ventriloque.

---

## PROBLÈME

Longueur de la tête	3 pouces.
— de la queue	12 —
— du corps	18 —
Longueur du poisson	33 pouces.

## JEU

Mettez de l'eau dans une bouteille, environ aux trois-quarts. Percez entièrement le bouchon pour y introduire un tuyau en verre ou autre matière, plus mince à l'extrémité extérieure. Entourez le bouchon de cire, afin qu'il n'y ait aucune communication entre l'intérieur et l'extérieur, dans cette partie, puis soufflez de toutes vos forces, par le tuyau, dans l'intérieur de la bouteille. L'air comprimé pesant sur l'eau la fera monter et formera ainsi un jet que vous pourrez renouveler, en soufflant de nouveau. Il ne faut pas que le tuyau atteigne tout à fait le fond de la bouteille.

# 52ᴹᴱ SEMAINE

### ÉNIGME

La Gloire

### CHARADE

1. Ré. 2. Union — Tout : *Réunion*

### LOGOGRIPHE

1. Trinité. 2. Eternité

## MÉTAGRAMME

1. Malheur, 2. Bonheur

## ANAGRAMME

1. Baiser. 2. Braise.

## DEVINETTE

Lisez : Une fosse nouvelle

## QUESTION DROLATIQUE

Il y a au fond de la vie de chacun ce que chacun y met : les bonnes ou les mauvaises œuvres, sur lesquelles il sera jugé.

## HISTORIETTE

Au ciel, ma mère, avec les anges !

## PROBLÈME

Dans le ciel, les années ne compteront pas. La récompense est proportionnée aux œuvres et nous serons tous à l'image de Notre-Seigneur Jésus-Christ.

## JEU

Le Jeu le plus utile est celui qui consiste à faire un bon usage de nos facultés intellectuelles, physiques et morales, conformément aux principes de la justice, de la vérité et de la charité, pour la gloire de Dieu, la sanctification de nos âmes et l'édification de nos semblables.

Faites cela, dit la Bible, et vous vivrez.

# TABLE

PAR

# CATÉGORIES DE JEUX

# TABLE

PAR

# CATÉGORIES DE JEUX

## I

### ENIGMES

1. L'Enigme.
2. L'Oiseau.
3. Aube.
4. La Noisette.
5. Le Bonheur.
6. La Bataille de Fleurs, à Cannes.
7. Les Dents.

8. Demain.
9. La Poudre.
10. Le Compliment.
11. La Santé.
12. La Grenade.
13. L'Argent.
14. Le Procès.
15. Le Secret.
16. La Mappemonde.
17. Le Papier.
18. Le Ver-Luisant.
19. La Cloche.
20. Le Bouton de Rose.
21. Les quatre éléments.
22. Le Soleil.
23. La Fumée.
24. Le Silence.
25. L'Eclair et le Tonnerre.
26. L'Oil.
27. La Pastèque.
28. La Fontaine.
29. La Langue.
30. Le Coq du clocher.
31. La Montre.
32. Le Lierre.
33. Le Tour.
34. La Fusée.
35. La Liberté.
36. La Bougie.
37. Le Coq.
38. La Boussole.
39. Le Pommier.
40. Les Iles de Lérins.

41. Le Soufflet.
42. La Vie.
43. Le Tabac.
44. La Mouche.
45. Nos Hôtes à Cannes.
46. La Plume à écrire.
47. La Solitude.
48. Le Souvenir.
49. Le Jardin.
50. Le Myosotis.
51. La Poitrinaire.
52. La Gloire.

II

# CHARADES

1. Vertu.
2. Bonbon.
3. Pateau.
4. Orange.
5. Fourmi.
6. Corfou.
7. Fougueux.
8. Million.
9. Verveine.
10. Famine.
11. Merveilleuse.

12. Tourcoing.
13. Voltige.
14. Foulard.
15. Troupeau.
16. Charlatan.
17. Cigare.
18. Mercure.
19. Porte-feuille.
20. Couvent.
21. Rémi.
22. Machine.
23. Boisson.
24. Fervent.
25. Amidon.
26. Charbon.
27. Théâtre.
28. Potage.
29. Portail.
30. Murmure.
31. Moulin.
32. Corbillard.
33. Président.
34. Montmartre.
35. Migraine.
36. Vacarme.
37. Tamise.
38. Préface.
39. Pandore.
40. Angleterre.
41. Epicure.
42. Fardeau.
43. Cornemuse.
44. Biscuit.

45. Pentecôte.
46. Délire.
47. Passage.
48. Guimauve.
49. Parterre.
50. Surprise.
51. Adieu.
52. Réunion.

III

# LOGOGRIPHES

1. Verre-Ver-Rêve.
2. Pavé-Ave.
3. Madame-Adam.
4. Poisson.Poison.
5. Orange.
6. Rosse-Rose.
7. Rosier.
8. Brochet.
9. Bœuf-Œuf.
10. Seringa-Serin.
11. Grève-Rêve-Eve.
12. Marbre.
13. Filet-Fil-Ile-If.
14. Dame-Ame.
15. Poêle-Pole.

16. Cane-Ane.
17. Ache-Vache-Hache.
18. Joie-Oie.
19. Sort.
20. Prendre-Rendre.
21. Marie.
22. Marguerite.
23. Principe.
24. Bourse-Ours.
25. Adieu-Dieu.
26. Ours-Tours.
27. Californie.
28. La Croisette.
29. Fange-Ange-Ane.
30. De onze mots en faire onze autres.
31. Larmes-Armes.
32. Voyageur.
33. Coussin-Cousin.
34. Litre-Lit.
35. Pain-Ain-Pin.
36. Nombre-Ombre.
37. Fronde-Ronde-Onde.
38. Toi-Coin-Coing.
39. Gramme-Gamme.
40. Formidables.
41. Fi-Pil-File-Filet.
42. Bassin-Bain.
43. Code-Ode.
44. Climat-Lima.
45. Ouïe-Oui.
46. Avare-Var.
47. Dessert-Désert.
48. Cidre-Cire.

49. La Violette.
50. Vieille-Vielle.
51. Vain-Van.
52. Trinité-Eternité.

IV

## MÉTAGRAMMES

1. Poulet-Boulet.
2. Bêche-Pêche.
3. Faon-Paon-Taon-Laon.
4. Douleur-Douceur.
5. Gaine.
6. Nièvre.
7. Boule.
8. Brise.
9. Jouet-Fouet.
10. Litre.
11. Mort.
12. Flan-Plan-Clan.
13. Blanche-Planche.
14. Crèche-Croche-Cruche.
15. Ballon-Vallon.
16. Coche.
17. Grave-Grève-Grive.
18. Marine-Farine-Narine.

19. Age ? Cage.....
20. Destin-Festin.
21. Bal-Mal-Bol-Bas.
22. Bien-Lien-Rien.
23. Reine.
24. Ouvrage-Outrage.
25. Merle-Perle.
26. Cierge-Vierge.
27. Ruche-Buche.
28. Bâteau-Gateau-Rateau.
29. Ivre : Givre-Livre-Vivre.
30. Cannes-Lannes.
31. Sac-Sec-Soc-Suc.
32. Tour-Cour.
33. Bain.
34. Bac.
35. Oncle-Ongle.
36. Paresse-Caresse.
37. Bonde.
38. Serpent-Sergent-Serment.
39. Ville-Lille.
40. Cour.,...
41. Royauté-Loyauté.
42. Douve-Louve.
43. Berceau-Cerveau.
44. Lapin....
45. Liège-Siège-Piège.
46. Poupon-Coupon..
47. Poudre-Foudre.
48. Palais....
49. Fleurs-Pleurs.
50. Statue-Statut.

51. Séparation-Réparation.
52. Malheur-Bonheur.

---

V

# ANAGRAMMES

1. Essor-Rosse.
2. Image-Magie.
3. Montauban.
4. 
5. Laval.
6. Emir-Rime.
7. Miel-Lime.
8. Bac-Cab.
9. Canard-Cadran.
10. Rois-Soir.
11. Former 12 autres mots avec les lettres V. E.
12. Drogue-Gourde.
13. Abel.....
14. Madone-Modane-Nomade.
15. Omer-More-Orme-Rome.
16. Lice-Ciel.
17. Navire-Ravine-Avenir.
18. Cor-Roc.
19. Lido-Lodi.
20. Marie-Aimer.
21. Ana.....

22. Lice-File-Lime.
23. Mon-Nom.
24. Prose-Repos.
25. Génie-Neige.
26. Arme.....
27. Nil-Lin.
28. Lion-Loin.
29. Canari-Ernica.
30. Asile-Elisa.
31. Lampe-Palme.
32. Rond-Nord.
33. Aveu-Veau.
34. Source-Course.
35. Noël-Léon.
36. Rouen-Nouer.
37. Poires-Espoir.
38. Soie-Oise.
39. Toupie-Utopie.
40. Nopal-Lapon.
41. Rat-Art.
42. Crime-Merci.
43. Trouver des anagrammes à six mots.
44. Claire-Eclair.
45. Damier-Armide.
46. Nectar-Carnet.
47. Rampe-Parme.
48. Ile-Lie.
49. Navet-Avent.
50. Valet-Vatel.
51. Epine-Peine.
52. Baiser-Braise.

## VI

# DEVINETTES

1. La lettre L.
2. Mésopotamie.
3. 
4. Mayenne.
5. Théoule.
6. Eau-Ouïe-Oie.
7. Victoria.
8. Son semblable.
9. Epitaphe d'un ivrogne.
10. Une phrase avec huit A.
11. Rébus de trois lettres.
12. Sortir d'où l'on n'est pas entré.
13. Rébus d'un sourd-muet.
14. La République dans un soleil.
15. Les lapins et les choux.
16. Importance de l'adverbe.
17. Etre et suivre.
18. Le nez de Mozart.
19. Inscription.
20. Homonymes de cinq.
21. Les yeux du pain et du fromage.
22. Acrostiche diagonal.
23. Le poisson et le ver.
24. Le zéro.
25. La Cerise.
26. Porter du feu sur la main.
27. Acrostiche Clary.
28. Inscription d'une maison de jeu.

29. Mots carrés.
30. Décoration imméritée.
31. Epitaphe.
32. S. François de Sales et l'emprunteur.
33. L'omelette impossible.
34. Les lunettes.
35. Les plus beaux monuments de Cannes.
36. Les mots de quatre voyelles.
37. Deux vers de Scaron.
38. Bonjour.
39. Les mots de cinq voyelles.
40. La pénitence éludée.
41. Deux inconnus qui croient se connaitre.
42. Rébus : sous les orangers.
43. L'enfant dans le berceau.
44. Cryptographie.
45. Vers à compléter au commencement.
46. Vers à compléter au milieu.
47. Vers à compléter à la fin.
48. Les deux plus long mots français.
49. La poire du bon chrétien.
50. Un passage de l'Evangile.
51. Maximes arabes.
52. Une fausse (fosse) nouvelle.

## VII

# QUESTIONS DROLATIQUE

1. La note du fournisseur.
2. L'heure du cadran.

3. La rivière.
4. Où se jette l'Amazone.
5. V. G. T.
6. Pourquoi l'ivrogne n'aime pas le ciel.
7. Battre la générale.
8. Bâtelier, blanchisseuse, moribond.
9. Les Dames les moins bavardes.
10. Trois villes qui font 21.
11. Le silence.
12. La moitié de la lune.
13. La ligne à pêcher.
14. Les savants qui sont partout.
15. Oui et non.
16. Le détroit de la Manche.
17. Allusion à la forme du 7.
18. Le foin pour trois.
19. Parole de Socrate.
20. La vie.
21. L'escargot.
22. Ce que dit la plante coupée.
23. Ce que l'eau supporte et ne supporte pas.
24. Le nègre plongé dans la mer Blanche.
25. Le moyen de ne pas perdre au jeu.
26. Le commencement et la fin de tout.
27. Le meilleur remède à l'égoïsme.
28. L'année martiale.
29. L'enfant dans une rose.
30. Le malade qui ne veut pas de médecin.
31. L'avare mort le 31 décembre.
32. Les hommes qui portent mal leur nom.
33. Les châteaux que chacun peut construire.
34. La pharmacie de l'âme.
35. L'anniversaire qui n'arrive que tous les 4 ans.

36. Roses sans épines.
37. Le regard.
38. L'arbre républicain.
39. Boileau.
40. Le soleil en été.
41. Le chemin qui mène en Calédonie.
42. La soupe sans eau.
43. Le pater.
44. Les plateaux de la balance.
45. Ce que disent les jeunes, les vieux et les sots.
46. Les suites d'un soufflet.
47. L'animal qui s'attache le plus à l'homme.
48. L'œuf et le cocon.
49. La poule noire.
50. Un œuf pour déjeuner.
51. Casser sa pipe.
52. Le fond de la vie.

VIII

# HISTORIETTES

1. Le café prohibé.
2. L'orthographe du mot Sophie.
3. Les trois pêches.
4. Les cheveux blancs et la barbe noire.
5. Un parapluie pour des champignons.
6. Saint-Roch et son chien.

7. Le bouffon et les poissons.
8. Définition du télégraphe.
9. La prière avec un jeu de cartes.
10. Le rêve de trois voyageurs.
11. Les cheveux noirs et la barbe blanche.
12. Rédaction des almanachs.
13. La source et les trois voyageurs.
14. Aveu modeste d'un savant.
15. Sermon d'un moine à des voleurs.
16. Le missionnaire sauvé par une allumette.
17. Réponse de Louis XVII.
18. Le bœuf qui vole.
19. Le chapelet d'un prussien.
20. Le républicain et le portrait de Napoléon III.
21. Le voyageur.
22. L'unique sermon d'un prédicateur.
23. Un rêve émouvant.
24. Le soufflet donné par un missionnaire.
25. Choix du genre de mort.
26. Le voleur et le Capucin.
27. Un prêtre et l'assassin de sa famille.
28. Premier sermon de Bossuèt.
29. Trait de bonté d'un jeune prince.
30. Le prince qui se fait moine.
31. Monnaie de peintre.
32. Le paresseux étudiant l'histoire.
33. La tête de mort.
34. Recette en temps de grippe.
35. L'enfant qui demande la lune.
36. La lettre de douze P.
37. Un vieillard des Petites sœurs des Pauvres.
38. La lettre au bon Dieu.
39. Les pillules d'un curé.

40. L'ordonnance d'un médecin.
41. La femme en léthargie.
42. Un miracle de Saint Martin.
43. Un miracle de saint Thomas d'Aquin.
44. Le véritable neveu.
45. Les trois meilleurs médecins.
46. L'homme qui n'a pas inventé la poudre.
47. Aveu de Blanqui.
48. Education et instruction.
49. Un crime horrible.
50. Les faux amis.
51. Le ventriloque.
52. Au ciel !

## IX

# PROBLÈMES

1. Les chemises à Paris, le dimanche.
2. L'âge du père double de celui de son fils.
3. Les dix oiseaux et le chasseur.
4. Combien font neuf moins un ?
5. Combien y a-t-il de 8 à 10 ?
6. Trois figues pour quatre.
7. La moitié de neuf et de douze.
8. Trois poires et trois voyageurs.
9. Départ et arrivée d'une dépêche.
10. Partage de dix-sept œufs.

11. Définition du budget de l'Etat.
12. Réponse comique à une division.
13. Six pour IX.
14. Rencontre des deux aiguilles d'une montre.
15. Deux fontaines coulant dans un bassin.
16. L'escalier.
17. L'héritière de trois oncles.
18. Distribution d'oranges.
19. Le carré présentant 34 en tous sens.
20. L'âge de trois sœurs.
21. Comment 5 valent 1 et 100 valent 5 ?
22. Le partage de 7 œufs.
23. La récompense impossible.
24. Marche d'un escargot.
25. Les quatre musiciens.
26. Nombre des moutons d'un berger.
27. Le gendarme à la poursuite d'un voleur.
28. L'âge du fils et du père.
29. Les quatre poids de la marchande.
30. Le prix d'une tabatière.
31. Toucher le but avant une autre personne.
32. Treize pauvres et douze écus.
33. Bénéfice d'une revendeuse.
34. La gardeuse d'oies.
35. Les fagots de sarments.
36. Les têtes et les pattes d'un troupeau.
37. Un testament.
38. L'anniversaire d'un jeudi.
39. Moyen de trouver la hauteur d'un arbre.
40. La rencontre d'omnibus.

41. Un héritier imprévu.
42. Les deux braconniers.
43. Le renard et le lièvre.
44. Résultat de quatre opérations.
45. Le ruban de 20 mètres.
46. Vingt soldats et un litre à un sou.
47. Les disciples de Pythagore.
48. L'ermite et son offrande.
49. Les voyageurs et les pommes.
50. Les trois vendeuses de pommes.
51. Longueur d'un poisson.
52. Différence d'âge dans le ciel.

X

# JEUX

1. La pièce de 50 centimes.
2. L'objet caché.
3. Equilibre de la pièce de cent sous.
4. Trois fruits sous un chapeau.
5. La pièce rendue visible.
6. Faire une croix d'un seul coup de ciseaux.
7. Les trois fontaines.
8. Le verre d'eau renversé.
9. Le loup, la chèvre et le chou.
10. La croix découpée.
11. Les aiguilles flottant sur l'eau.

12. Le fer à cheval.
13. Le coq devant une glace.
14. L'eau daus un verre renversé.
15. De cinq carrés en faire trois.
16. Le sou adhérent.
17. Division d'une figure en 4 parties égales.
18. Faire entrer un œuf dans une carafe.
19. Jetons à placer sur unn figure.
20. Soulever un objet au moyen d'une rondelle.
21. Faire sortir une pièce d'une pile.
22. Faire trois tas de deux pierres.
23. Eteindre une bougie derrière une bouteille.
24.
25. Soulever d'un seul doigt un rouleau de serviette.
26. La croix de neuf jetons.
27. Casser un bâton appuyé sur deux verres.
28. Soulever une carafe avec une paille.
29. Faire tenir un œuf droit sur sa pointe.
30. Faire tenir un verre en l'air sur trois couteaux.
31. La carte et deux sous sur un doigt.
32. Echange d'eau et de vin.
33. Faire passer un œuf dans une bague.
34. L'œuf et le cerceau.
35. L'étoile et les neuf jetons.
36. Faire tenir un bâton sur le doigt.
37. Les fourchettes sur une aiguille.
38. La bouteille éteignant une bougie.
39. L'oiseau-pomme.
40. Musique improvisée.
41. Partager une pomme en quatre sans couteau.
42. Ecriture sur l'eau.
43. Faire passer l'eau d'un verre dans un autre.
44. Jeu des neuf allumettes.

45. Faire bouillir de l'eau dans du papier.
46. Les deux personnes attachées.
47. La pipe sur un verre.
48. Faire changer de couleur une rose.
49. Jeu des cerises.
50. La bille dans un petit bassin.
51. Le jet d'eau sur table.
52. Le jeu pour aller au ciel.

www.ingramcontent.com/pod-product-compliance
Lightning Source LLC
Chambersburg PA
CBHW070952240526
45469CB00016B/82